中國名畫家全集

# 八大山人

著・劉 墨

藝術家出版社

八大山人簽名及用印

# 前 言

　　畫者，本於天地之靈氣，結於人心之妙想。畫家立於天地之間，萬象在旁，神思融趣，忽然劃然，振筆直遂，以追其所見所聞所感；絕叫一聲，縱橫萬狀，以成精品。吾國繪畫淵源有自，自晉顧愷之，千數百年來，流派林立，代不乏賢；洎乎南北，哲匠間出，風格迥異，自成風範；浩浩長江，巍巍崑崙，不足以道其高遠。後人欲知其詳窺其妙，亦難矣。

　　予生不能為畫，而縱觀古今名家之作，與其一時不得不然之變，始知法後能知無法。前輩有言，此道中盡可寄興，其然歟？展讀歷代名蹟，更覺其法如鏡花水月，宛然有之，不可把捉；而其無法，如長天清水，茫宕無際。

　　此一全集系列裏集古今，選歷代名家之尤者，道其生平事蹟、畫論理念、技法特色、前傳後承，使覽者窺一斑而見全豹，知一畫師而曉一代之畫，讀數十名畫家之集，而知吾國數千年繪畫文明之概況。

　　蓋因年代久遠，戰亂頻仍，名畫流失損壞者不可勝記。因有名家而畫不存者，有畫雖存而寥寥幾稀者，有畫家雖名，而其生平行藏不見於記載者，是故圖文存世不多，介紹不可周全，乃使數人一集，聊勝於無也。

　　昔歐陽詢編《藝文類聚》有云：「欲使家富隋珠，人懷錦玉，以為前輩綴集，各抒其意。」此集之意也。

<div style="text-align: right">王亞民</div>

# 目　錄

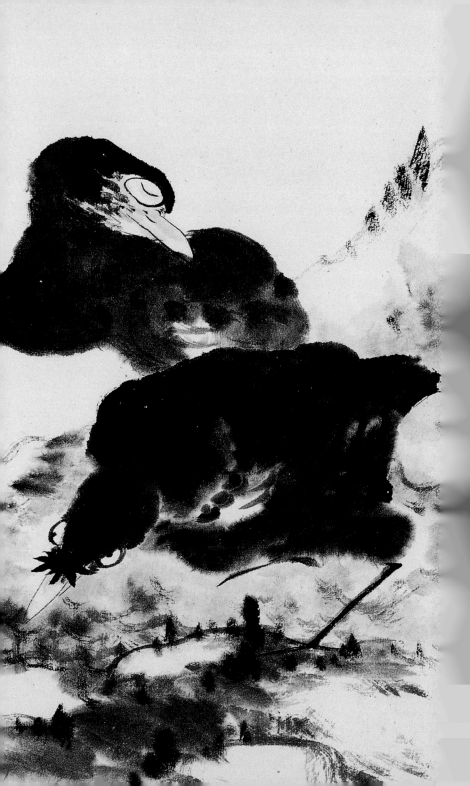

明天啓六年丙寅（1626），八大山人出生在江西首府南昌之弋陽王府，是明代開國皇帝朱元璋第十七子寧獻王朱權的後代，八大的籍貫遂成南昌——這是學術界都公認的。接下來又有了新的問題：八大山人到底是奉國將軍朱多炡的幾世孫？

在八大的先祖中，朱燈（字貞吉）書法奇秀，屬文徵明一派；亦工山水，屬米氏雲山一派，也能作花鳥寫生；父輩名謀鸖，號痴仙，天生暗啞，但是在書畫創作方面，卻也是一個頗有才氣的人物，享名當時。

關於八大山人的譜系和名字問題，學界雖然多有論斷，然而也一時難定是非。

關於八大山人的原名，目前主要有兩種說法：一種說法，認爲八大的原名應是「統」字輩，即名爲統鏊（謝稚柳、汪世清等人主此說）；一說爲「議」字輩，即爲議涉（汪子豆等人說）。前說証明八大屬「統」字輩，與明神宗朱翊鈞爲兄弟行；後說証明八大山人爲朱元璋下第九世孫，名議涉，字何緣，號八大山人，徙居奉新，歸宗一次，後遂未來。這種說法並非全無道理，因爲所見山人傳世書畫，多署「何

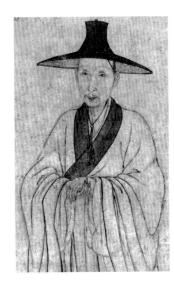

黃安平繪
个山小像
1674年
97×60.5cm
（右頁圖）

个山小像（局部）

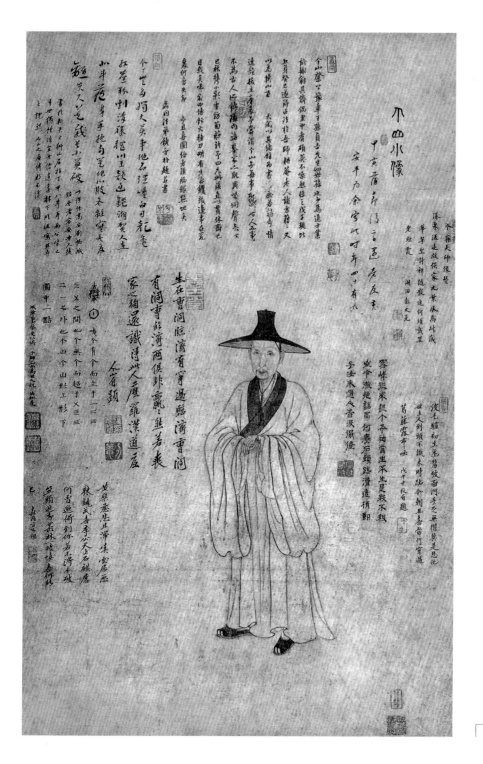

雜畫冊（6開）
之二 荷鷥
1684年
30.3×47.2cm

園」，或鈐「何園」朱文方印或白文豎長方印，「緣」、「園」同音，故可假用；另外八大山人的書畫上面多署「涉事」二字，恐怕也應與山人名「議涉」有至爲緊密的關係。但無論是名爲統鍪，還是名爲議涉，或者名爲朱耷，都不如八大山人這個名字爲人們所熟知。

他們立論的主要依據，是一九五九年江西省文物管理委員會收到的一部籍錄浩繁的《江西朱氏八支宗譜》，爲確定八大山人的譜系提供了一份難得的証據，但這也帶來了一些問題。首先是這個宗譜的修定年代：它是在明亡八○年之後修定（隨後一下子就到了一九二九年重修）——由於「統」字輩和「議」字輩正遭國變，抵抗被戮者有之，隱遁山林者有之，避地遠遷者有之，剃髮出家者有之。因此這部《宗譜》到了「多」字輩以下，就開始出現混亂是難免的。饒宇樸《題〈个山小像〉》云：「个山綮公，豫章王孫貞吉先生四世孫也……」（貞吉，即多炡字）也許這個說法是錯誤的，以致八大用筆

之三　竹石雙禽

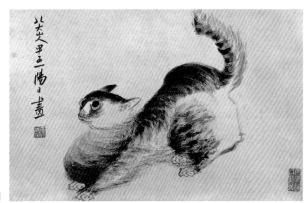

之六　貓

在邊上將「四」字圈掉。

接下來，還有幾個問題。

首先是關於八大山人名爲「朱耷」的問題。

清康熙年間新建縣曹茂先著《繹堂雜識》謂「耷爲僧，名雪个」；張庚《國朝畫徵錄》：「八大山人……姓朱氏，名耷」；謝坤《書畫所見錄》：「山人字雪个……名耷」。依此，人們認定他的名字是朱耷。另外一種則是據說他小的時候耳朵較大，所以有「耷」即「大耳」這個名。還有的人認爲，「耷」與「驢」字有密切關係，是「驢」字的俗寫，因此「耷」實與八大爲僧有關。從前面三個清代人的記錄來看，互有出入，說明也

墨花圖卷　1666年　24.8×339.7cm

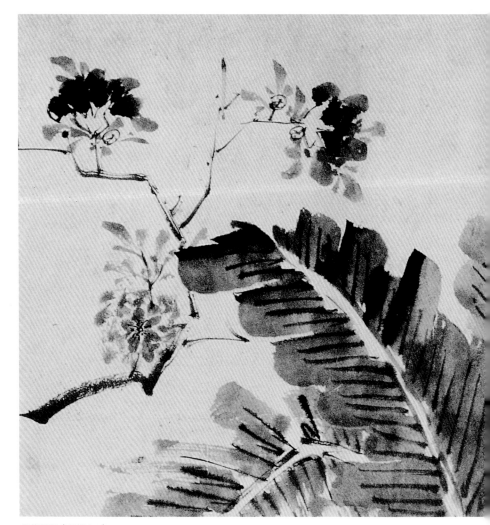

墨花圖卷（局部之1）

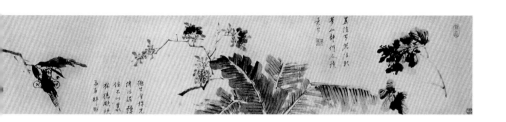

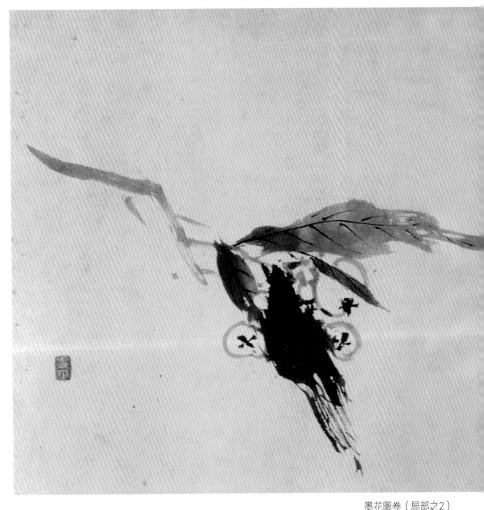

墨花圖卷（局部之2）

多出於推測之語，而重要的在於，我們從來沒有見到他
自己用過這個名字。

　　他出家後的名字是「傳綮」，字刃庵，或稱「雪
个」、「个山」；在五十六至五十九歲前，在書畫作品上
或自署「驢」、「驢漢」，在六十歲之後，他開始使用
「八大山人」這個人人盡知的名字──據《江西通志》卷
一〇六中提到，他是因爲看到了趙子昂所寫的《八大人
覺經》愛不釋手，因此號爲「八大山人」──所以，他

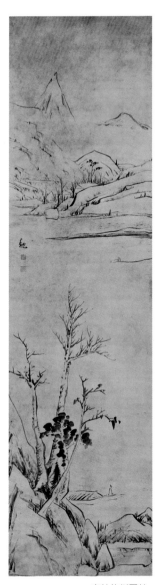

寒林釣艇圖軸
綾本水墨
197.5x54.1cm

的眞實姓名到底是什麼，學術界頗有爭論。

其次是「八大山人」這一名號的問題。

從現存八大山人的作品來看，八大是在康熙二十一年（1682）五十七歲書《瓮頌》時始鈐有「八大山人」一印；五十九歲作《花竹雞貓冊》（北京故宮博物院藏）時，始署「八大山人」款——也就是說，在現存所有的八大書畫中，「八大山人」這一名稱從來沒有在五十七歲之前的作品中出現過。

關於八大山人這一名號的來源問題，主要有以下幾種說法：

《南昌縣志》顧志跋：「按山人隱進賢燈社，有故家子示以趙子昂所書《八大人覺經》，山人喜而跋之，因以自號。」八大到進賢燈社，時在八大三十幾歲時，而此時他留有《傳綮寫生冊》，款識鈐印極多，沒有一個是「八大山人」。

另外的一個說法是龍科寶《八大山人畫記》中所說：「山人爲高僧，嘗持《八大人覺經》，因以自號。」由此提示，八大在《八大人覺經》上留下題識，在康熙三十一年（1692），時八大六十七歲：

經者，徑也，何處現此《八大人覺經》？山人陶八八遇之已。壬申五月之二十七日，八大山人題。

《八大人覺經》，後漢安世高譯，唐以前其書即已流行，元以來諷誦此經的風氣一直很盛。明代高僧達觀眞可曾有一跋說：「此經凡三百七十一字，言簡口丰，遮照精深，有而能無，無而能有，能得一覺，□夢頓醒，況能八覺者乎？」這八覺是：世間無常覺、多欲爲苦

覺、心無厭足覺、懈怠墮落覺、愚痴生死覺、貧苦多怨覺、五欲過患覺、生死熾然（燃）苦惱無量覺。另外一種說法是據《中阿含經·八念經》中的少欲、知足、遠離、精進、正念、正定、正慧、不戲論——由此可見八大山人由早年迫不由己出家，此時已經是深入禪窟之中了。

還有一種說法是值得關注的，這就是八大山人自己的解釋：

八大者，四方四隅，皆我爲大，而無大於我也。

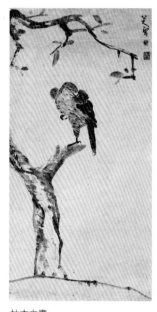

枯木立鷹
紙本水墨

這種解釋，不能不引起我們的重視。據傳釋迦牟尼出世時，一手指天，一手指地曰：「上天下地，惟我獨尊」——這是佛教徒最高的自我意識。八大所以有這樣的說法，無非表明自己在佛教方面的証悟。

再次是八大山人是否曾在做過僧人之後又做了道士的問題。

有人曾經提出八大山人即朱道朗，並創建青雲譜道院一事，這種說法也反映在近人美術史論著中。但是曾經撰寫過八大山人傳記、書畫題跋的邵長蘅、陳鼎、龍科寶、饒宇樸、裘璉、石濤以及吳塡等人，都沒有在自己的文字中提到八大曾經做過道士，而且更重要的在於，在八大的書畫作品中，也從未發現八大題寫過道名和青雲譜道院的字樣。饒宇樸題《个山小像》，既沒有提到「八大山人」這一名號，更沒有一個字涉及到他曾經轉僧爲道這樣重要的經歷——在沒有更可靠的証據的証明之下，八大山人即是朱道朗和曾經做過道士之說，是令人懷疑的。

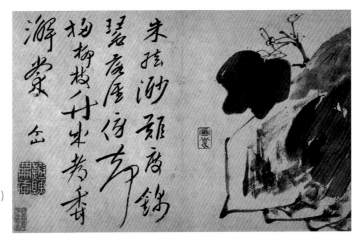

个山雜畫冊（12開）
之一 海棠
23.8×37.8cm

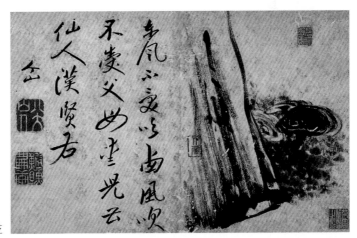

之二 靈芝

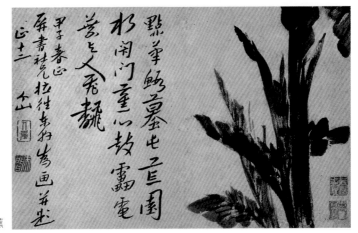

之九 芭蕉

# 八大山人的生平

　　晚明內憂外患的政治狀況，恐怕是中國歷史上最為黑暗的時期之一，八大就是在這樣的環境中度過的，到他這一代時，明王室已經搖搖欲墜，不可避免地即將走向滅亡。所以八大的童年與少年，是漸漸地到了明家王朝日薄西山的時候。

　　少年的他曾中過諸生，備受當時耆宿們的青睞與讚賞。然而隨著戰局的變化和明王朝的進一步墮落，當他只有十九歲時，明王朝果然滅亡了——崇禎十七年（1644）三月十九日，崇禎皇帝自縊於北京煤山。不久，吳三桂引清兵入關擊敗農民軍首領李自成並揮師南下，明王朝的大片江山已成清兵囊中之物。

　　更不幸的是，八大山人的父親也在此時去世了。他從一個皇親國戚突然墜落為貧寒百姓，甚至貧寒百姓也不如的孤兒，這種經歷對他來說，可謂慘重！在順治二年（1645）時，明降將金聲桓攻入南昌，南昌陷落於清兵手中。此時的八大只有遠逃奉新山中藏身，現存有一副對聯足以表明他的悲憤之情：

　　愧矣，微臣不死；
　　哀哉，耐活逃生。

　　隱居於山中的八大仍然強烈地關注著時局的變化，並在希望和失望中忍耐。

　　南明小朝廷的內訌使得反清復明的希望徹底破滅，王孫的窮途末日已經不可逆轉，八大微存的塵世熱情也

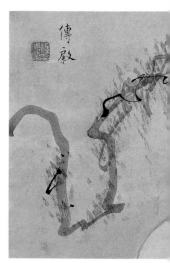

花卉圖冊
紙本水墨
21.4x32cm

漸漸地冷了。順治五年（1648），年僅二十三歲的他不得不遁入山林剃髮出家。他的出家，應該有兩方面的意義。而最重要的意義，是躲避清廷的剃髮令：多爾袞在一六四五年七月，決定所有的漢人士兵和市民們都必須剃去他們前額的頭髮，然後把頭髮扎成像滿人那樣的辮式。根據滿人的看法，是否剃髮，不僅意味著被統治者將與統治者外表相同，更意味著能提供給他們一個很好的忠誠考驗。但在漢人看來，這卻是一個奇恥大辱。利瑪竇在他描寫十六世紀的中國的一部書中，曾經刻意描寫了明朝人讓頭髮長得很長，對它的小心照顧和保護，精心梳理，並且戴上冠帽，成為文人官僚形象和風度的一部分，而剃髮則被認為是一種野蠻的行為，一種對於先進文明的褻瀆，因為它有悖於孟子關於受之父母的髮膚不得毀傷的主張。換言之，剃髮是儒者尊嚴的墮落，也近乎於一種閹割。所以剃髮與否在當時成為一種備受世人關注的話題：因為如果剃了髮，名節就會掃地，它比身體上所受的傷亡更為重要。

八大山人出家了，將頭上的全部頭髮都剃掉了。這既是為了逃避清朝當局的迫害，也是為了表明對異族統治的消極抵制。當時一位名叫閻爾梅的文人在《白耷山人集》卷十中寫過這樣一段話：「事已至此，更復何言？唯當披髮入山，修省悔過而已。異日以憂勤德業之勞，為發憤補愆之舉。」在被征服的期間，具有學者身份的佛教徒成了那些尋求避難和慰藉的舊日復明分子團體的中心人物。而復明文人也常常取一個法名，住在寺廟的附近過著居士的生活，另外一只腳還留在文人生活的一邊。

也許在此種變故前，八大曾經娶過妻生過子，但是

經過變亂，妻子俱死——他幾乎失去了一切，一下子變得一無所有。

這場大震盪的陰影伴隨了他的一生，也使八大悲憤了一生——如他畫上題跋時所作的種種隱語，尤其是那個像「㞊」字的簽押，隱含了「三月十九日」四個字，就是爲了紀念甲申年三月十九日在煤山吊死的崇禎皇帝的。

他出家後，成爲一名禪僧。江西，從來就是禪宗極爲盛行的地方。

參禪不久的八大即已悟入禪宗的堂奧，被人們許爲禪林拔萃之器，三十一歲的時候即主持了介岡燈社，從學者常常有百餘人之多。出家的枯寂生活並沒有使天性就好文藝的八大泯滅創作的熱情，此時的他也常常拈弄筆墨賦詩作畫，出手即有奇情逸韻、挺立塵表的風範。

大概從康熙九年（1670），八大就有詩文和裘璉（1644～1729）交往，而且曾在新昌（今江西宜丰縣）逗留，也因此結識了裘璉的岳父胡亦堂，這時胡亦堂正做新昌縣令。因爲裘璉的關係，八大在新昌停留了很長的時間，也爲他們畫了很多畫，寫了很多字。

在康熙十三年（1674）五月初七（即端陽節後兩天），八大的僧友黃安平爲他繪製了一張全身肖像，八大親自用篆書題寫了「个山小像」四字。邵長蘅的《八大山人傳》說八大的面色微微帶紅，面部的下半部也較胖，有稀微的鬍鬚。但在此像中，他的面部還是較瘦削的。

康熙十六年（1677）的秋天，八大攜《个山小像》離開奉新，專程回到介岡菊莊之燈社，請他的僧友饒宇樸爲小像作跋。而他請饒宇樸作跋，實際上也就是爲八大的生平和經歷作一個小傳，這篇研究八大的重要文獻顯然是經過慎重起稿之後才抄上去的，然後八大又非常

花果圖卷
22×186cm

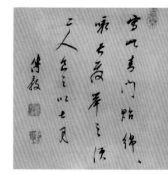

鄭重地將「西江弋陽王孫」的印章蓋了上去，這等於八大公開了自己的身份。此時八大的心願就像他對饒宇樸所表示的：「兄此後直以貫休、齊己目我矣。」貫休和齊己都是唐末的著名僧人。但他們的著名是在文藝方面，八大以他們為榜樣，在某些方面已經表明，他不想再做一個所謂的佛門高僧，而要專心於書畫和詩歌的創作了。

但這仍然沒有平息八大內心的憤懣之情。在《个山小像》的題詩中，有兩首是這樣的：

沒毛驢，初生兔，破面門，手足無措。莫是悲他世上人，到頭不識來時路。今朝且喜當行，穿過葛藤露布。咄！

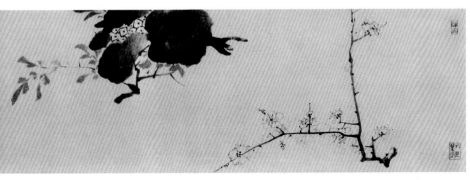

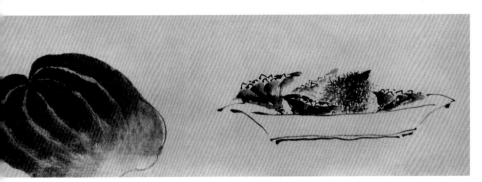

黃檗慈悲且帶嗔，雲居惡辣翻成喜。李公天上石麒麟，何曾邂得到你？若不得個破笠頭遮卻，叢林一時嗔喜何能已？

作為舊王孫，在新朝生——死以及如何生活之間，仍然十分焦慮著。

在康熙己未（1679）與庚申（1680）年間，八大山人作為胡亦堂的座上客，參加了胡亦堂所主持的夢川亭詩文盛會。當這年的冬天胡亦堂離臨川任後，八大山人卻突然失態發狂，或大笑或痛哭，不僅撕毀了自己的僧服，而且還一把火將它燒了。他終於瘋了。邵長蘅在記述這件事時這樣寫道：「臨川縣令胡亦堂聞其名，延之官舍，年餘，意忽忽不得，遂發狂疾。忽大笑忽大哭竟日。一夕，裂其浮屠服焚之，走還會城。獨身猖佯肆間。常戴帽，長領袍，履穿踵決，拂袖翩躚行。市中兒隨歡嘩笑，人莫識也。」細看這段記載，有幾處是非常值得注意的：他的發瘋是由於「意忽忽不得」，發瘋後的打扮則是「常戴帽，長領袍」——這絕對不是清代通行全國上下的服飾。還是裘璉較為了解他：「予再遊臨川，聞雪个病癲，歸老奉新，予疑其托而云然」（《釋超則詩序》）。也就是說，八大實質上是「佯狂」而不是真的瘋了，只是他的情緒過於波動，需要一段時間的調養而已。

他就在市井中流浪，任人笑罵。直到他的侄子在街上將他拉回家中，調養了一年多，他才恢復了正常，並又開始作書作畫。他順著自己的返鄉之路向南昌走去——他的晚年，似乎是在過著亦僧亦道亦儒的隱士生活了。從他對南朝宋宗炳的推崇來看，他似乎過著居士的生活。

也許這個事件是一個象徵：八大山人已經不再是出世的僧人，從此以後，我們也不再見到他使用僧綮這個

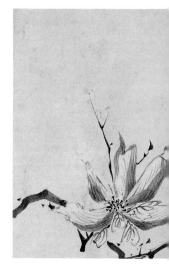

花卉圖冊
紙本水墨
21.4×32cm

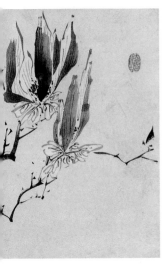

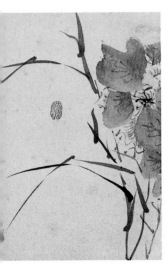

名字了。此時，八大山人已經五十五歲了——在康熙辛酉（1681）至甲子（1684）年間，八大山人自稱為「驢」或「驢屋」；自甲子後，稱「八大山人」。

以上一切並不能擺脫他內心中的苦痛。

首先他不說話了，大書一個「啞」字貼在門上。本來他就有口吃的病，在他的題款裡，經常在名字下面綴著「個相如吃」幾個字，漢代的司馬相如也有口吃的病，八大是借他來自喻。但這回，卻是干脆地不說話了，對人說話不是打手勢，就是作筆談；他的酒量不大，但是好飲，與人猜拳賭酒。贏了，就高興地笑上一笑；輸了，便喝；醉了，便唏噓地灑下他傷心的淚……

八大還俗後，住在南昌西埠門，後改稱惠民門，實際上是當時窮苦貧民的居住區。以前他很熟悉的兩位好友都去世了，八大每思及此，都不免一陣陣地傷感。但不久，他又結識了一批新友，如北蘭寺的主持澹雪和尚，就是在八大晚年生活、創作中起到極重要作用的一位人物。現存作品中，留有他為澹雪和尚所作的〈芝蘭清供圖〉。

一六八六年左右，八大開始過著替人作畫糊口的日子。此時的他借住在北蘭寺，和當時另外一位著名的江西畫家羅牧一樣，靠為寺院繪製壁畫而生存。在此期間，他和羅牧結下了極深的友誼。羅牧有一首詩就是專門送給八大山人的：「山人舊是緇袍客，忽到人間弄筆墨。少陵先生惜不在，眼著誰復哀王孫。」據此詩，八大的身份已經不是一個秘密，和他稍微親近的人，都知道他是個舊王孫。

羅牧住在東湖百花洲，他和八大一起邀集了一批文人書畫家雅集，並組成了東湖畫會。其中主要成員有工於黃庭堅書法的徐煌，工於董其昌書法的熊秉哲等十二

人。而無論是黃庭堅的書體，還是董其昌的書體，對於八大山人來說，模仿他們的風格進行創作，都是拿手好戲。而他惟妙惟肖的模仿，也肯定會贏得他們的讚賞。

有人在研究中，還特意指出八大也曾與清廷的官吏相來往，與他們詩酒酬唱，而他們對八大也極為敬重。事情是這樣的。當時的江西巡撫宋犖曾經主持過北蘭寺的擴建，因此當他過北蘭寺時，首先注意到了羅牧的繪畫，然後才又認識八大的。據《新建縣志》記載，宋犖對八大極為敬重。在擴建北蘭寺的過程中，宋犖分別增建了綿津詩屋、秋屏閣、列岫亭、煙江疊嶂堂等處，僑居於此的八大，算是有了一段相對平靜和穩定的日子。

在現存宋犖收藏的作品中，八大的《鴝鵒》和紐約沙可樂醫生所藏四軸綾本上面都蓋有宋犖的印鑒，而且，在八大最早傳世作品上，還蓋有宋犖之子宋致的審定之印。但是八大對身為清朝大員的宋犖，還是深有戒心，甚至有一些敵意。每次去北蘭寺，宋犖都會留下詩作。其中有一首是這樣的：「薄書煙海坐相仍，秋日羈愁一位僧。何須空林堪脫帽，只應還訪北蘭僧。」從詩意中推測，這位「北蘭僧」很可能就是八大。而宋犖如果想去看望八大山人，必須摘掉花翎官帽才行。康熙二十九年（1689）春天，八大畫了一幅〈雙孔雀圖〉，並題了一首人們耳熟能詳的詩：

孔雀名花兩竹屏，竹梢強半墨生成。
如何了得論三耳，恰似逢春坐二更。

人們普遍地認為，這首詩就是諷刺宋犖的：因為當時宋犖的衙門內養了一對孔雀，而且府前還有「玉版淚

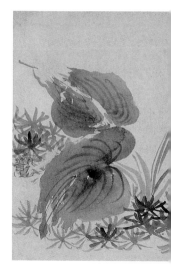

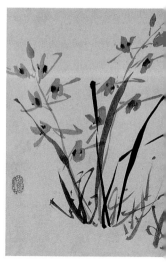

花卉圖冊
紙本水墨
21.4×32cm

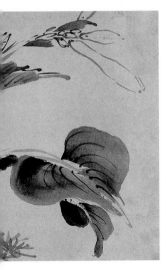

痕結」的名竹屏一塊，宋犖有時還畫一些蘭草與墨竹，所以頭兩句都是針對於此而來的。至於後兩句，就更是辛辣地嘲諷了漢族官員對於清廷的奴顏卑膝之態。

在陳鼎所作的《八大山人傳》中，記載了這樣一個極富戲劇性的場面：八大在南昌的時候，總是被一些人——尤其是一些武夫——招去作畫，兩三天不放回來，惱怒的八大就拉屎在他們的屋子裡，弄得這些毫無修養的武夫沒有辦法，只得放他回來。對於一些較有涵養的文官，他也會想辦法不受他們的羈縻，不肯低頭。

八大與其他清廷官吏也有過交往。《西江志》曾經載有康熙二年進士、官至刑部、兵部與吏部侍郎、工部尚書的熊一瀟次韻八大山人的五言律詩一首。在詩裡面，熊一瀟說與八大交往，要想見面是極難的。但也有例外，臨江知府喻成龍卻與八大的交往較深。有廉明仁愛、風節自勵之譽的喻成龍在江西任職期間，曾經為當地的百姓做了許多的好事，二人曾經結伴同遊過南昌的名勝滕王閣。喻曾作有《古意贈八大山人》一詩：「君不見，太行鹽車服赤驥，顧盼不前淚墮地。伯樂攀轅啼泫然，俯仰蕭蕭鳴向天。君不見，岩前孤松挺直幹，蒼褭交錯凌霜散。人生貴乎有知己，草露浮名何足羨。且復酤酒歌蔽廬，風檐曝被讀古書。」顯然，喻成龍的品格與八大的追求是一致的。後來當喻成龍調任山東鹽運使時，八大和澹雪還專門為他送行。

八大此時的一些作為，受到了一位名叫邵長蘅的人的關注。他通過澹雪和尚的介紹，約了一個時間在北蘭寺會面。這天正是大風大雨，邵長蘅認為八大不會來了，卻沒有想到八大如約而至，二人侃談竟日，夜中又作剪燭談——這兩個人間如此密切的交談，肯定會涉及

到一些較爲隱密的話題，可惜我們今天已經無法了解。
不過，從邵長蘅事後所作的《八大山人傳》中，我們仍
然能夠了解到一些八大的心聲：

> 世多知山人，然竟無知山人者。山人胸次，汨淳鬱
> 結，別有不能自解之故。如巨石窒泉，如濕絮之過火，
> 無可如何，乃忽狂忽暗，隱約玩世。而或者目之曰狂
> 士，曰高人，淺之乎知山人也。哀哉！

　　他把「八大山人」四個字合在一起寫，即像「哭之」
又像「笑之」，沒有什麼比這種做法更能表示他莫名的悲
憤之情了！他的花鳥畫和山水畫，代表了他的獨往獨
來、不拘成法的孤高的作風。他不是爲作畫而作畫的，
是以他的畫爲寄託歌哭的心意，而我們所說的禪宗的象
徵主義，也體現在八大山人的畫中了。

花鳥冊（5開）
之四　拳石

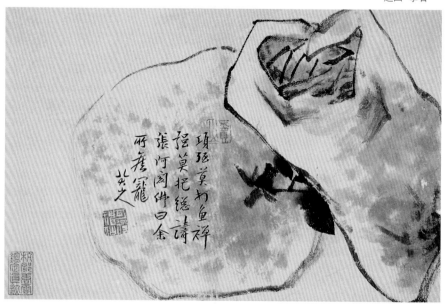

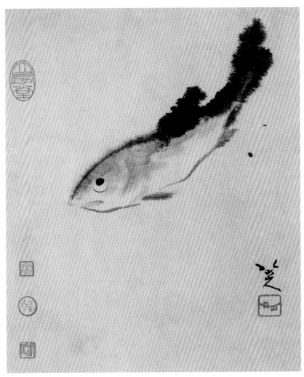

花鳥冊
之三　魚

在八大的一生中，有幾位人士和他的關係最為密切，一位是方士琯（1650～1710）。據魏禧為《鹿村先生詩集》所作序及《贈別方西城序》，還有李果為《鹿村先生詩集》所作序中的記載，知道這位方先生「處魚鹽市，倏然自修潔，有山林之氣，又樂交文章學問士，不侵然諾於朋友」。曾經住在揚州，後來僑居南昌，因為愛那裡的山水風光，所以寫了很多的詩，和那的文人交往也極多，而他的身份則是往返於揚州與南昌這兩大江南商業中心的商人兼文士。正因為他人品甚高，所以八大和他的交往較多，且每有困難，都向方氏訴說。從他現存致方氏二十六通信札中，可以考証出八大大概在六十多歲的時候，開始了賣畫的生涯，此後一直都以賣畫維持自己的生計。

另一位也曾代理過八大字畫生意的人，叫程京萼（1645～1715），字韋華，號筱齋，住在南京，自己也善書畫，他的兒子是有名的程廷祚。程廷祚《青溪集》卷十二〈先府君行狀〉中有這麼一段記載：「山人老矣，常憂凍餒，府君客江右訪之，一見如舊相識，因為之謀。明日投籤索畫於山人，且貽以金，令懸壁間。籤云：士有代耕之道，而後可以安其身。公畫超群軼倫，真不朽之物也，是可以代耕矣。江右之人，見而大嘩，由是爭以重貲購其畫，造盧者踵相接。山人頓為饒裕，甚德府君。」在這段記載中，有一些是對的，有一些則有明顯的誇張。

從八大的自述來看，他出賣字畫的價錢是極低的，「河水一擔直三文」，如此而已。就在八大的生命將走到盡頭的時候，還曾寫信給友人，說自己的手不大好使，畫不了畫，而因為畫不了畫，廚中也就沒有米下鍋了。一代大師貧寒至此，實在令人痛心。當時居於南昌章江的葉丹，曾有〈過八大山人〉一詩，是這樣寫的：

松樹圖軸　179.6×77cm

一室寤歌處，蕭蕭滿席塵。

蓬蒿藏戶暗，詩畫入禪真。

遺世逃名老，殘山剩水身。

青門舊業在，零落種瓜人。

詩中的含義值得稍為疏解：「寤歌」，即在八大畫裡面通常出現的寤歌草堂，這是八大的好友澹雪和尚被新建縣令方峨以「狂大無狀，事其不法事而斃諸獄」即北蘭寺被毀後構建的一所簡陋的居室，滿院子皆是蓬蒿，進了屋則處處落滿了灰塵。詩人感慨道，身為王室子孫的八大山

人，就是在這樣艱苦的隱逸條件下保全著自己的名節。

晚年的八大，和明宗室的另一位王孫也是著名畫家的石濤有了音信往來。康熙三十五年（1696年）的春天，八大寫了《桃花源記》一段寄往揚州，請石濤補畫〈桃花源圖〉。這一年的秋天，石濤也畫了〈春江垂釣圖〉並題詩一首贈給八大。康熙三十八年（1699），石濤請八大為自己在揚州的大滌草堂畫一幅畫，當石濤接到八大為他作的〈大滌草堂圖〉時，興奮異常，興致極高地寫了一首長詩：

鵪鶉散頁
19.3×19cm

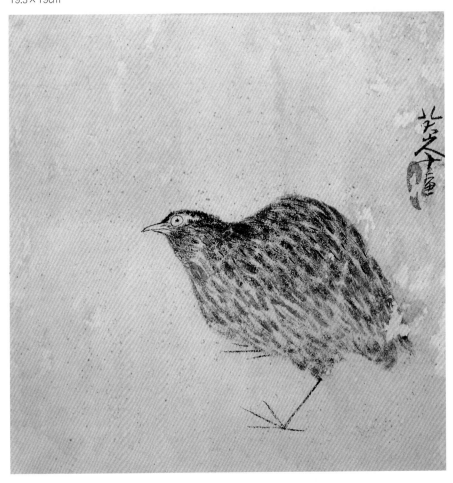

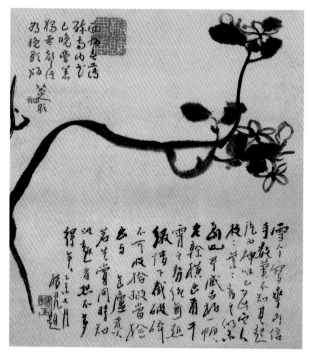

茉莉花圖頁
31.2×27.5cm

西江山人稱八大，往往遊戲筆墨外。

心奇跡奇放浪觀，筆歌墨舞眞三昧。

有時對客發痴癲，佯狂李酒呼青天。

須臾大醉草千紙，書法畫法前人前。

眼高百代古無比，旁人讚美公不喜。

胡然圖就持了義，抹之大笑曰小技。

四方知交皆問予，廿年蹤跡那得知。

程子抱牘向予道，雪个當年即是伊。

公皆與我同日病，剛出世時天地驚。

八大無家還是家，清湘四家空霜鬢。

公時聞我客邗江，臨溪新構大滌堂。

寄來巨幅眞堪滌，炎蒸六月飛秋霜。

老人知意何堪滌，言猶在耳塵沙歷。

一念萬年鳴指間，洗空世界聽霹靂！

在詩中，石濤既由衷地讚美了八大的藝術成就，也對同宗的遭遇表示了相同的心境。在石濤的眼中，八大比起自己來還要幸運一些，因為他畢竟沒有離開自己的家鄉南昌，而石濤卻再也沒有機會回到自己的出生地。

在八大七十歲左右，石濤又在八大所作〈水仙圖〉上寫了一首詩：

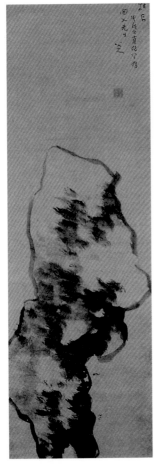

柱石圖軸
1694年
141.8×46cm

金枝玉葉老遺民，筆墨精研迴出塵。
興到寫花如戲影，眼空兜率是前身。

石濤對八大的崇敬和想念之情，溢於言表。

貧困交加，已經八十歲的八大，還有一些作品問世，如廣東博物館藏〈六雁圖〉、遼寧省博物館藏〈松柏同春圖〉，以及南京博物院藏行書〈歐陽修畫錦堂記〉，是他最後的作品了。在這些作品中，已經有一些力不從心的跡象流露在其中了。

在他逝世前，曾經自題八十歲畫像，詞曰：

乙之旃蒙，酉之作噩。
行年八十，守道以約。

八十歲亦可謂高齡者矣。當八大回首自己辛酸一生的時候，其心境之淒涼，是不言而喻的，也許惟一值得他欣慰的就是「守道以約」這四個字了。

從年齡上來說，他與黃宗羲、顧炎武、傅山、王夫之、石濤、漸江、方以智、戴本孝等均為同輩人——這是一個大變革的時代，也是一個人才輩出的時代。

# 八大山人與禪學

　　八大山人在出家後的數年間，他於禪學方面多有收穫，被許爲「禪林拔萃之器」。題在〈个山小像〉上的一段話可以看出他的禪系：

　　生在曹洞臨濟有，穿過臨濟曹洞有，曹洞臨濟兩俱非，贏贏然若喪家之狗。

　　還識得此人麼？羅漢道底。个山自題。

　　可見他的悟，是一種透徹之悟，而也可以喝佛罵祖了。

　　據此自述，他的禪學一派來自曹洞和臨濟兩宗。「曹洞宗」由洞山良價和曹山本寂開創，「臨濟宗」由黃檗希運和臨濟義玄開創。

　　良價開山於洞山（今江西高安縣），本寂開山於曹山（今江西宜黃縣），師弟二人都在江西弘禪，故爾曹洞宗在江西特別盛行。

　　曹洞宗以修証自我清淨之心爲本，別無其他。他們廣接上、中、下之三根，就修証之深淺，按照參禪者對真理——物如與世間萬物之間的關係的理解，確立了五種境界，由此判斷學人悟境之深淺，而歸於既無煩惱、亦失菩提，對涅盤不起欣求，對生死不生厭惡，以達到最終的圓融無礙之妙境；臨濟宗禪風峻烈，站在「生佛不二」的立場上，以「無心」爲重，以「無事」爲宗。「生」，指處於迷惑之中的眾生，「生佛不二」，就是眾生與覺悟的佛陀在本質上絕無差異，能脫煩惱即達乎佛

雜畫圖冊─山水
紙本水墨
21×16.5cm

境，這就是無心無事的重要意義。在他們眼中，頓悟是瞬間的體驗，不容間隔，沒有距離，不容擬議，更無意識。因而在開導學生方面往往採用一種拳打腳踢、棒喝交用的方式，以期最爲直接地喚醒潛藏在人心之中的悟性。

明時，曹洞宗的高僧慧經（1548～1618）在新城壽昌寺（今江西臨川縣）設壇，使曹洞宗再度中興。慧經的弟子元來（1575～1630）又在信州博山能仁寺（今江西上饒）授徒，學禪的人極多，以致當時有「博山宗風，遂擅天下」的說法。

八大山人的老師弘敏，即是曹洞宗的傳人。

八大在介岡燈社成爲曹洞宗的門徒之後，又曾參禪於臨濟一派。所以饒宇樸在〈个山小像〉上題句說八大

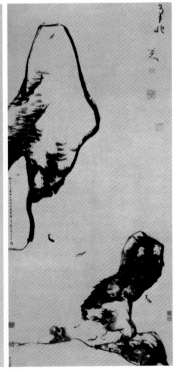

魚樂圖軸
1696年
134.5×60.6cm

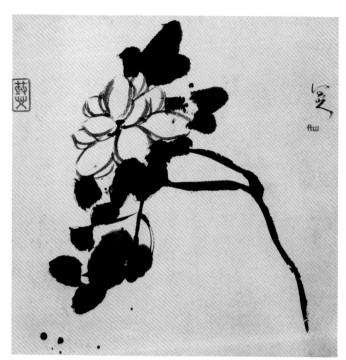

雜畫冊（12開）
之二　花卉
1695年
32.8×31.5cm

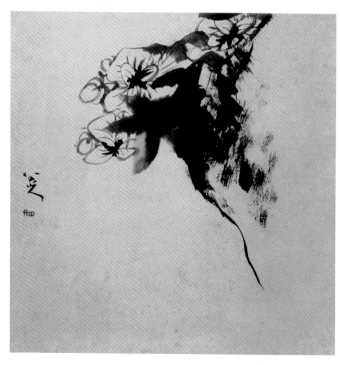

之三　芙蓉

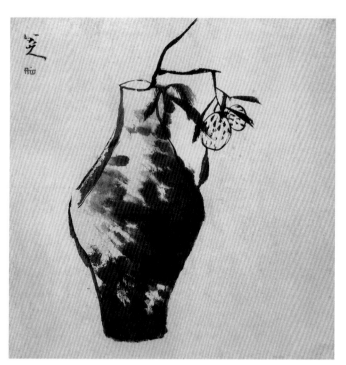

之四　瓶花

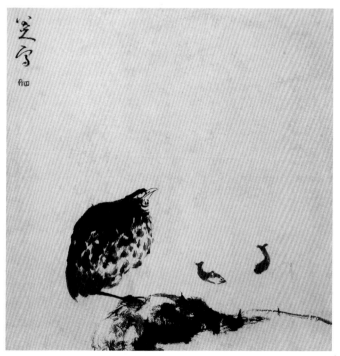

之七　魚鳥

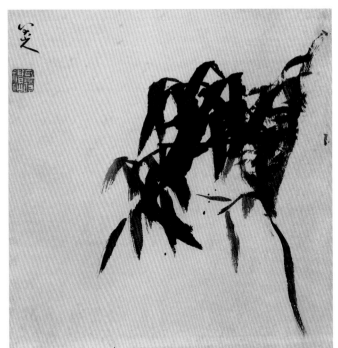

之八　竹石

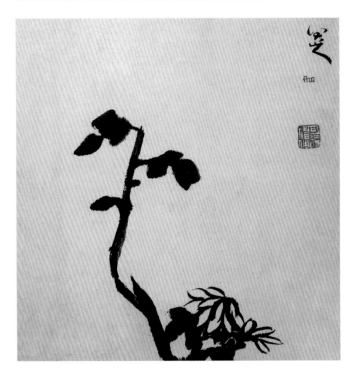

　之九　菊

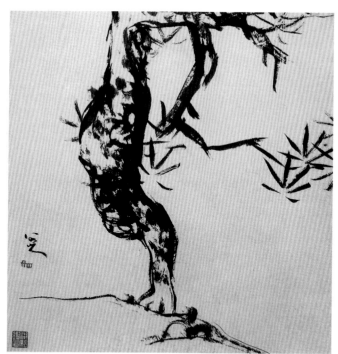

之十　松

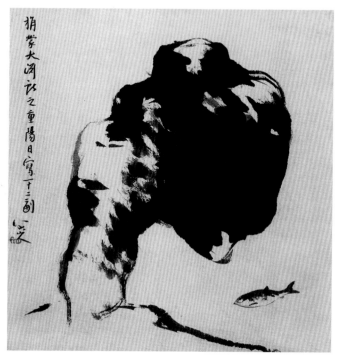

之十二　魚石

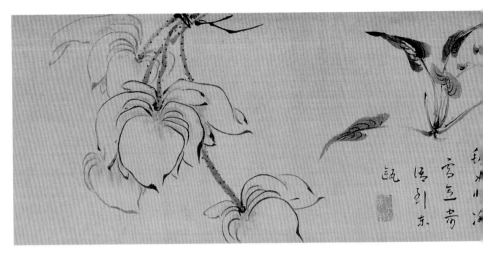

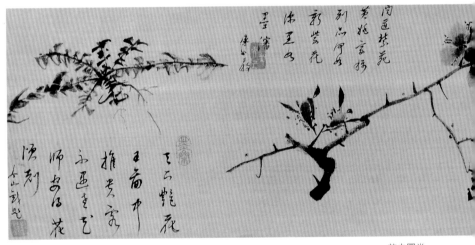

花卉圖卷
22×192.5cm

山人的禪學修養，既能使「博山有後矣」，又能「且喜圓悟老漢腳根點地矣」。這裡的圓悟，是與元來同時的臨濟宗名僧密雲圓悟（1566～1642）。

　　八大已頓悟，故而能不拘於曹洞、臨濟兩宗，也非曹洞、臨濟兩宗可以拘泥，所以自謂「若喪家之犬」，實爲自道之言。

　　八大山人常常自稱爲「驢」，且屢用「驢年」一詞，

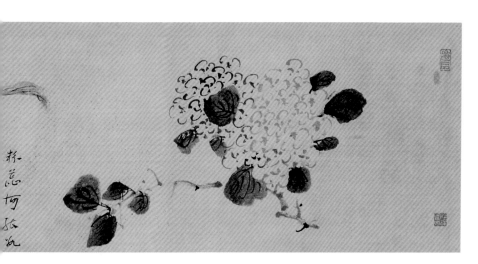

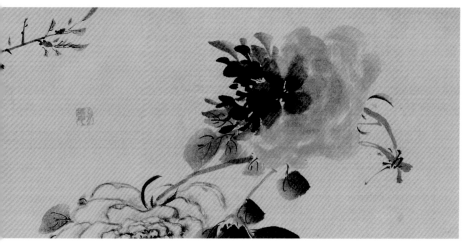

也與禪宗有關，因為在禪宗的語錄裡面，「驢」字的使用極為普遍。以下僅舉數例：

一、「從諗與文遠論義。遠曰：『請和尚立義。』師曰：『我是一頭驢。』遠曰：『我是驢胃。』師曰：『我是驢糞。』遠曰：『我是糞中虫。』」<sup>(註1)</sup>

註1.《五燈會元》。

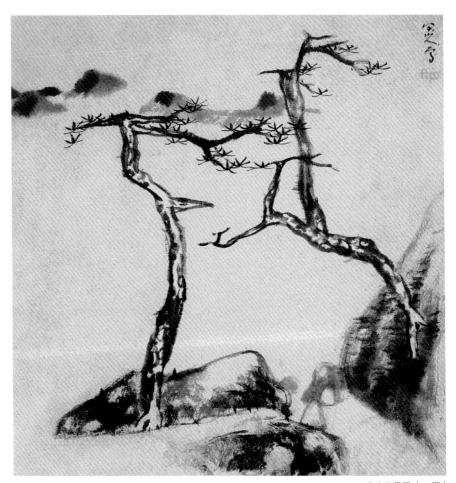

山水花果冊（10開）
之一 雙松
25.5×24.8cm

　　二、「長沙景岑招賢禪師，問：『南泉遷化，向甚
麼處去？』師曰：『東家作驢，西家作馬。』」

　　三、「一日，普化在僧堂前吃生菜，師見云：『大
似一頭驢。』普化便作驢鳴。師曰：『這賊！』」[註1]

　　四、「師又問：『佛真法身，猶若虛空，應物現
形，如水中月，作麼生說應底道理？』德曰：『如驢覷
井。』師曰：『道則大殺。道只道得八成。』德曰：

　　註1.《臨濟語錄》。

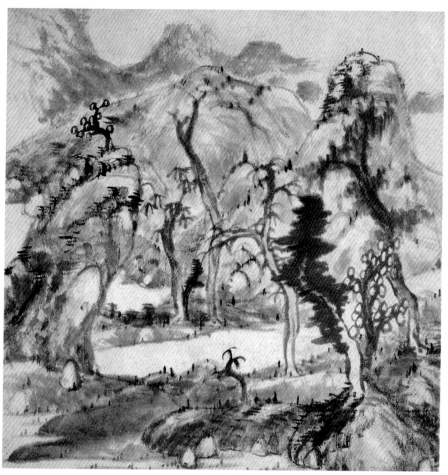

之三　山水

　　『和尚又如何？』師曰：『如井覷驢。』」<sup>（註1）</sup>

　　　　……

　　揆之於禪典，「驢」以及「驢年」等語極多，至於
楊岐方會更有「三腳驢」之說。宋靈峰克文則用「江西
佛手驢腳接人，和尚如何接人」之說，依稀可見「佛手
驢腳」為江西禪客的特稱。陳鼎《八大山人傳》中所說
「既而自摩其頂曰：『吾為僧矣，何可不以驢名？』」遂更

註1.《本寂撫州語錄》。

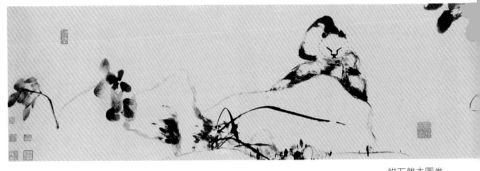

貓石雜卉圖卷
1696年
34×218cm

一」，其含義就是由一表現多，而不是由多表現一。

　　它的第二特色是「單純」。

　　南宗禪主直指頓悟，將「微妙法門，不立文字」立
爲主要的教義，於是誦經、功課都被當做是無聊多事的
東西而加以鄙棄。中國藝術在此影響之下，往往以淡爲
尙、以簡爲雅、以慘淡微茫爲妙境，化渾厚爲瀟洒、變
剛勁爲柔和，一洗火氣、躁氣、銳猛之氣而進入一個更
深的或更爲基本的層次，在怡懌恬淡虛無的筆墨韻律
中，展示自然與人生的內在節奏與本根樣相，即物我神
遇跡化之間的豁然開悟之境。從這一點來看，藝術之形
式在其表現最繁盛、最有意義的階段包括了廣泛的精神
啓示：吾人觸及了有關生命的最終的不可知之眞理。

　　禪經常將心比喻爲沒有陰翳的明鏡，因此人會在禪
境中回到單純——因爲洞見到本質與眞實，其特色必然
是靜穆的與單純的。而捨去非必需之物以接近本質，就
是單純的含義。所以在中國藝術之中，寥寥幾筆或一點
點的暗示並不是一般人所說的「未完成作品」，而是正好
相反。它是完成之最，因爲這是它在對對象的描繪之
中，逐漸捨去那些非本質之物而試圖表現本質的結果。
惲壽平在《南田畫跋》中最推崇這一點：「畫以簡貴爲
尙，簡之入微，則洗盡塵滓，獨存孤迥，煙霞翠黛，斂

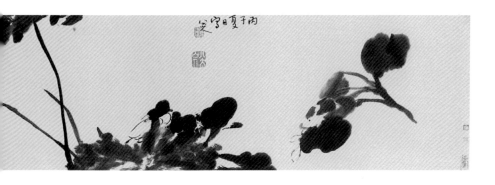

貓石圖軸
紙本水墨
1691年
131.5×61.6cm

容而退矣。」可謂得髓。「簡」就是單純，具有刊落浮華、出神入化的效果。它以簡潔洗鍊的藝術形式直透深不可見的心理深層，以最少的筆墨去表現最大限度的效果。如果說「行於簡易閑淡之中而有深遠無窮之味」是單純的這一審美意味的概括；那麼，「幽深自覺塵氛遠，閑淡從教色相空」[註1]，則是中國藝術美學中深受禪宗影響的另一根本原則：淡。

中國藝術的核心之一，就是不拘滯於色相以表現對象的多種關係，而是表現一種精髓。知日久松在《禪宗與美術》中提出，極度的單純已不是「一個單一的事物」……它對喧鬧混亂的否定可以說達到了無限，有如晴空無片雲。因此單純是屬於成熟的、已經超越感官的世界。一切肉質的、外在的東西都已被去掉，而只剩下本質之所在。光禿的、經歷風霜的松樹就最具有這種本質之美。所以在藝術家之筆下，簡單的筆勢往往蘊含著無限的生機與本質之美——並能暗示出具有永久性象徵意義的存在，喚起宇宙的生命，這才是中國藝術美學之中「單純」的含義。這種單純，在懷素的小草千字文、八大山人的繪畫以及漸江的畫中體現得最為充分。

註1. 吳鎮詩句。

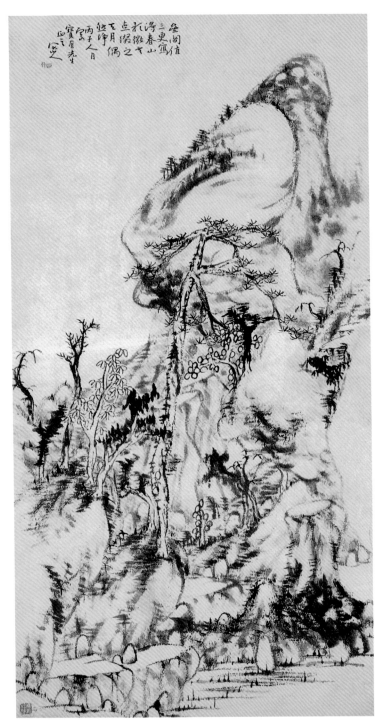

春山微雲圖軸
1696年
75×39cm

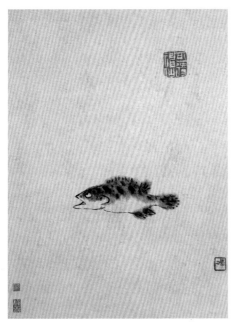

山水魚鳥冊 之一 魚 26.5×19.5cm

之三 山水

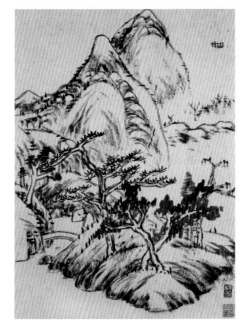

之二 小鳥

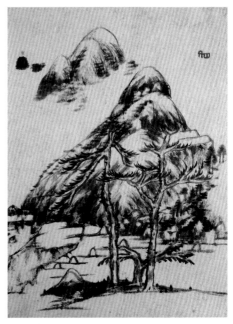

之四 山水

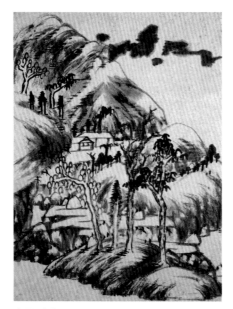 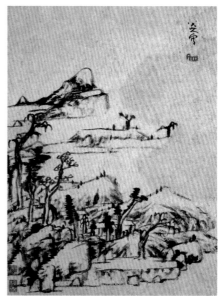

之五　山水　　　　　　　　之六　山水

　　在日本，園林藝術中的「枯山水」表現的也是一種
單純，即以一種極端的形式顯示出禪宗的精神。或者，
這種最簡單、最赤裸的形式，能更好地表達出禪宗的精
神吧。另外，能以絕對的「本來無一物」這種眞實感所
形容的純淨的心來觀看，就是「無一物中無盡藏」[註1]
所說的意義。因此在日本，這種思想方式促使了一種叫
做「白紙贊」的誕生，即在一張白紙上什麼也不畫，或
者在某個角落裡題上幾個字，使之成爲冥想的世界，象
徵著的卻是廣闊無邊的心靈。

　　另一方面，單純所提示的重要性，在於絕去一切妄
念的精神澄練。在它的表現中，心靈的純粹性成爲第一
關鍵。有一種「微茫畫」或「罔兩畫」，就是禪畫爲了警
戒隨便奮筆塗鴉而反其道以行之的一種微茫慘淡的畫

　　註1.蘇東坡語。

花果冊（6開）
之三　瓜
1697年
19.8×18.1cm

之四　花環

之五　菊花

之六　果盤

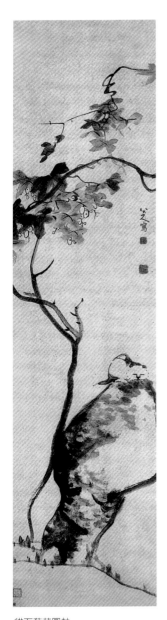

貓石葡萄圖軸
190×48.5cm

風。圍繞著這拋除一切多餘的單純性而增強它的內在性，不被別的東西所削弱，是一片神韻的簡之又簡、深之又深的最後境界。

第三個特色是「深妙」。

力求用閑遠澄淡的境界，將自身的情感、意緒、心境引發出來，體味象外之意，觸及或領悟深微的哲理，並將它寄寓在審美形式中，其必然的審美趣味，就是「深妙」。這兩個字本身就顯示出可以最恰當地用來描述那些深不見底、遙不可及、神祕莫測和難以捕捉或言喻的東西。它所指示的是某種朦朧而不確定的特徵，因此意味著精神力量。而這種精神力量僅在最高層次的藝術王國中才能獲得。日本的世阿彌（1363～1443）認為，藝術竭力超越諸感官、以及群體心理在整個宇宙中的神靈概念所涉及的範疇，照亮人的心靈深處。這種範疇，就是「深妙」。好的藝術就是在每一藝術形式中都有深的趣味，並且能在我們觀賞它之際從作品中立即流露出來。

第四個特色是「孤高」。

「深妙」是依照禪宗的原則創造出來的，並被運用到藝術品這種外部形式和由它喚起的感情兩者之上。這種感情與形式所表現的精神，可以恰當地稱之為「孤高」，或者是「孤絕」。《五燈會元》卷二載惟則初謁慧忠禪師，大悟玄旨，乃曰：「天地無物也，物我無物也。雖無物也，未嘗無物也。如此，則聖人如影，百姓如夢，孰為生死哉？至人是能獨照，能為萬物主，吾知之矣。」在我看來，這就是一種「孤絕的精神」。用鈴木大拙的話來說，它暗示了許多想法，特別是那種人生中的神祕的「孤絕」感。這種感覺，不同於孤獨，也不同於寂寥，它是一種對「絕對神祕」的體味。它代表著超越一切感官

書畫冊（11開）
之五 山水
40.5×19cm

的世界而直透精神的底層。當這種孤高在藝術中呈現
時，就是禪藝的極致。而從感性當中整個地解放出來的形
式與感情，也是「孤高的精神」。八大山人繪畫之構圖，
往往以「奇」取勝，表現的就是這種「孤絕的精神」。

　　第五個特色是解脫束縛與精神自由。

　　從感性當中整個地解放出來，還意味著解脫束縛而
取得自由。范迪埃爾‧尼古拉思在分析中國繪畫的神祕
的宗教心態時說：「藝術導致起碼的自知之明，而其中
又反映出了世界，並逐步發現絕對的源泉」，「神祕的直

之四 山水

之八 山水

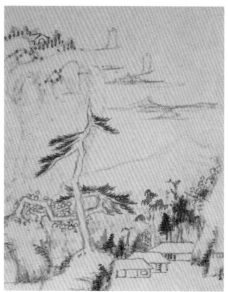

之六 山水

之十一 山水

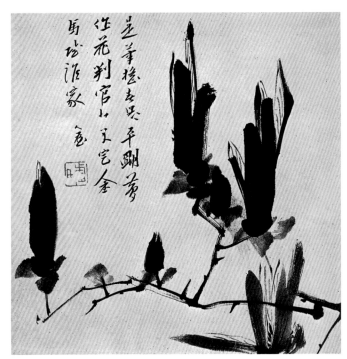

个山人屋花卉冊
（11開）
之一 辛夷
30.3×30.3cm

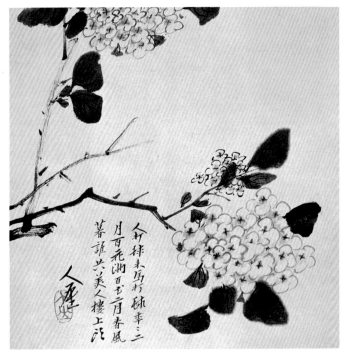

之二 繡球花

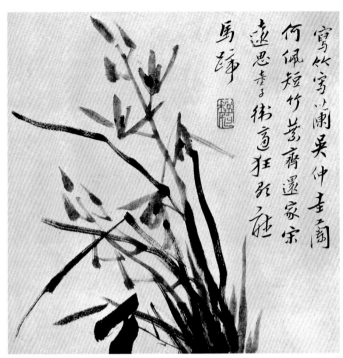

之三　蘭草

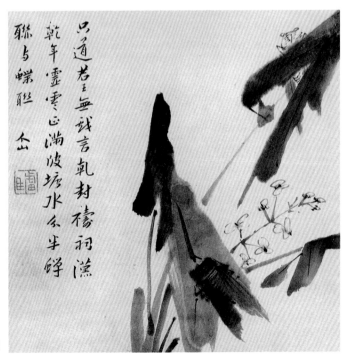

之四　茨菇雙蟬

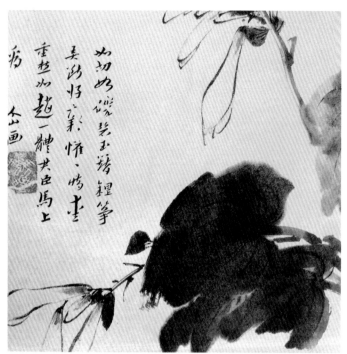

之五 玉簪花

之六 玉茗

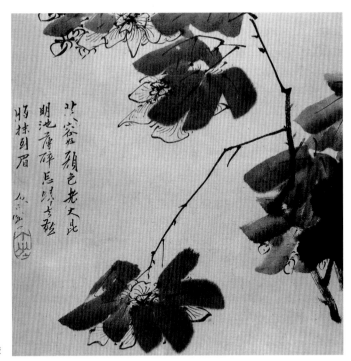

芙蓉頗色光大如
明池塵碎長塘芳艷
將抹到眉

之七　芙蓉

之八　奇石菖蒲

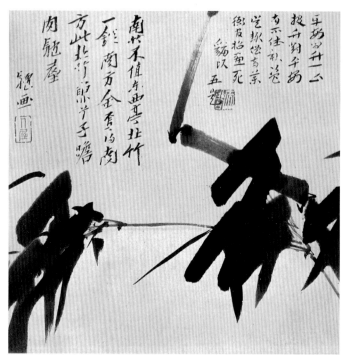

之九　竹枝

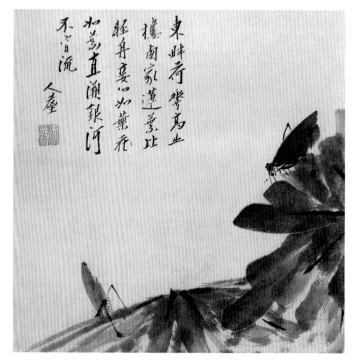

之十　墨葉

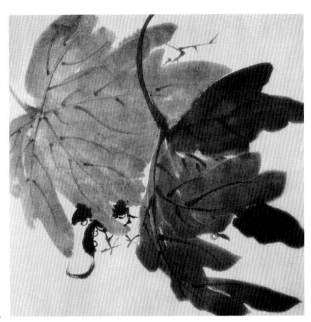

之十一　草虫

覺可以單獨開路……在萬物的基礎上達到與生命準則的神交」。這種狀態在禪宗思想之中，正是「解脫束縛而取得自由」的標誌。中國的藝術美學家常常會說道，當一個人在縱橫揮灑的時候，就是在直覺到萬物的基礎之上與生命準則的神祕交流。從另一方面來說，從束縛之下的解脫，同時可以解釋爲從習慣、傳統、公式、法則等的重壓之下的解脫，即從所謂「習心」中的解脫。從「習心」之中的解脫，就是被石濤稱爲「了法」之心。對常規的打破，並不是眞的不需要法度，而是將它化入一個更高的層次，以進入「無法之法」。同時，從束縛中解脫而獲得自由，還可以解釋爲從自身風格與名望中解脫出來，以進入一個更爲自由的境界。

　　第六個特色是「靜穆」。

　　禪者的風格，在創作作品時的工作就是通過藝術形式，揭示隱匿的基本原則、無所不及的和諧和宇宙整體

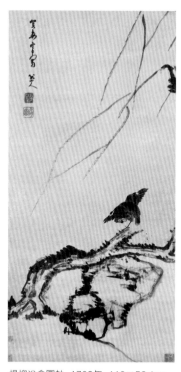
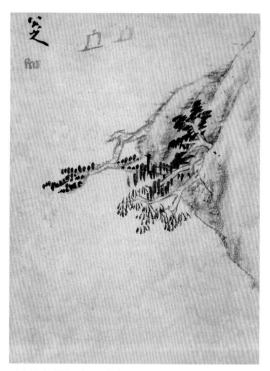

楊柳浴禽圖軸　1703年　119×58.4cm　　　　山水冊（4開）　之一　山水　19.7×14.4cm

感。而此種感覺的實現，是空且靜的。

　　在禪宗美學的影響之下，藝術家們首次沉思並實踐
了關於「虛和平淡」的美學含義及其表現，而使中國藝
術進入了一個堪稱是全新的境界。在此境界中，藝術進
入了一種天眞性靈流露的空化入神的境界。「靜穆」的
特徵是平靜、沉著，是內在的精神的安置。惲壽平的
《南田畫跋》曾說過：「云西筆意靜淨，眞逸品也。山谷
論文云：『蓋世聰明、驚世絕艷，離卻靜淨二語，便墮
短長縱橫習氣。』涪翁論文，吾以評畫。」可見「靜穆」
最適合於表現那種甚深微妙而不可言傳的意味。或者甚
至可以說，最強烈的藝術效果不是通過穠麗或雄辯的形
式才能體現出來的，而是通過極度的單純，有似於維摩

之二 山水

之三 山水

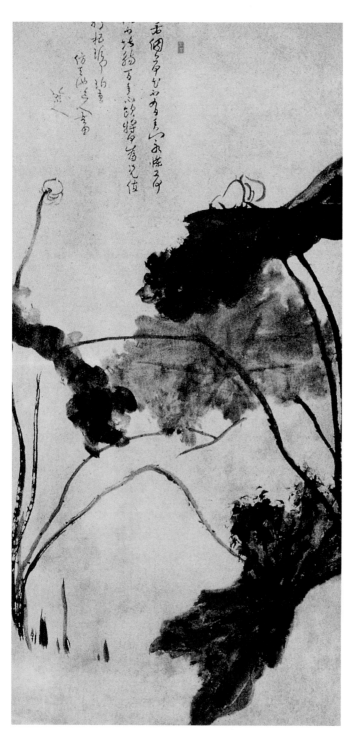

仿天池墨荷圖軸
185×89.8cm

木瓜圖軸
21.4×15.5cm

詰居士的「一默如雷」。

　　第七個特色是「直接」。

　　「直接」含有最簡捷及奮迅的意思在內。當達摩祖師
要離開時，他召集了他的弟子們並要每一個弟子表達他
們自己的悟境。其中一位女尼說：「這就像阿難見到阿
佛閦國一樣，一見便不再見」。盡管達摩對這句話所表達
的禪境的眞義並不滿意，但是在這句話裡卻表明了生命
的稍縱即逝、無法重見以及無法抓住的性質。禪師們把
它比喻爲擊石時所產生的閃光或火花。王原祁在仿黃公
望的山水畫時說：「氣韻生動，墨飛色化，平淡天眞，
包含奇趣，乃大痴生平合作，目所僅見。興朝以來，查

荷塘禽鳥圖卷
1690年
37.5×330.2cm

不可即，如阿閦佛光，一見不復再見。」最能表出此
意。對於處於悟境中的禪僧來說，心靈所具有的爆發
性、震驚性、突然性、迅猛性等都包含在開悟或頓悟的
一瞬間，在這種狀態中，往往可以把握到絕對的、真實
的意義。這種意義直接與本體世界相關並最恰當地表示
絕對本質。無門慧開就將悟境比喻爲「閃電光，擊石
火；眨得眼，已蹉過！」東坡在題文與可畫竹時說：
「故畫竹必先得成竹於胸中，執筆熟視，乃見其所欲畫
者，急起從之，振筆直遂以追其所見，如兔起鶻落，少
縱即逝矣。」表明中國藝術的意境，是在最深的心源和
造化相接觸的一瞬間的領悟與震盪中誕生的。

　　這是一種徹悟精神，此時的藝術家的技巧與他所表

花卉扇頁
21×46cm

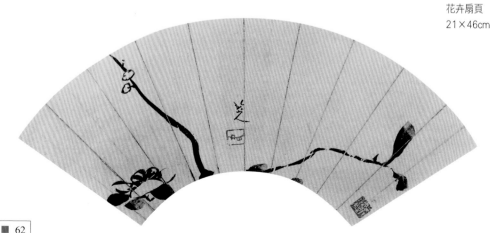

現的對象之間沒有任何介質上的阻隔,無論是時間上的還是空間裡的。其中最具決定意義的就是取消相對性,例如方圓、工拙、眞僞等等,從而領悟到類似於佛家所說的無聲、無形、無色的最高絕對的本性。

　　身爲禪僧的八大山人,一直過著孤獨和簡樸的生活,一直追慕著源自於禪宗神祕的理想境界。在他的所有創作中無不顯示出他所受的禪宗美學的影響。而單純與簡略,正是他的藝術創造的理想,他的作品中魚和鳥的簡約形式蘊含著無限的生機,而這些審美特色無疑也最鮮明地體現在八大山人的繪畫與書法之中。

松溪草屋圖扇
18.1×52.6cm

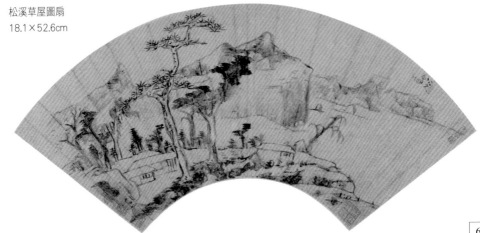

雜畫冊（10開）
之一 薯蕷
1683年
30.2×30.2cm

之二 鳥

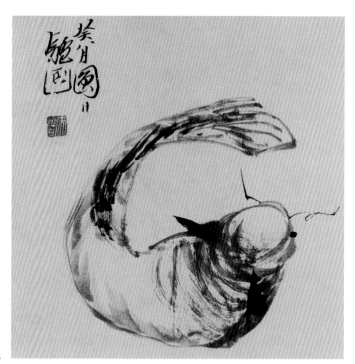

之三 魚

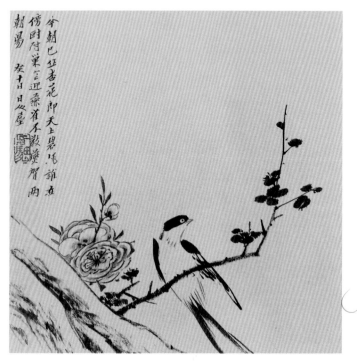

之四 杏花春燕

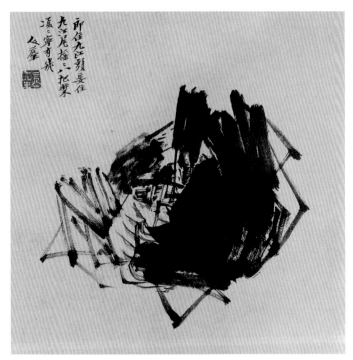

之五 螃蟹

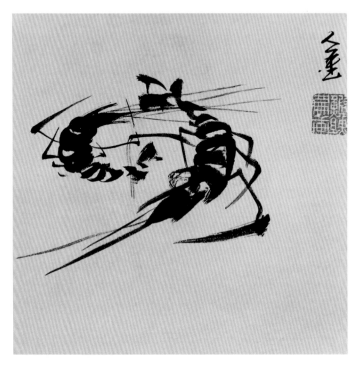

之七 蝦

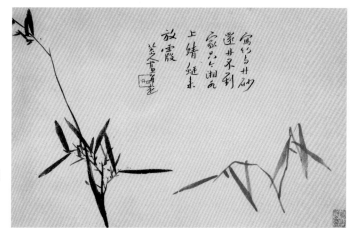

竹荷魚詩畫冊（4開）
之一　竹
1689年
20×46cm

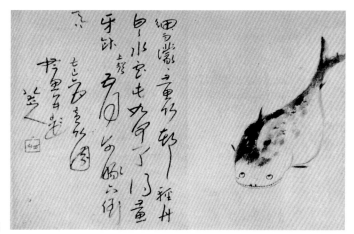

之二　魚

之四　魚

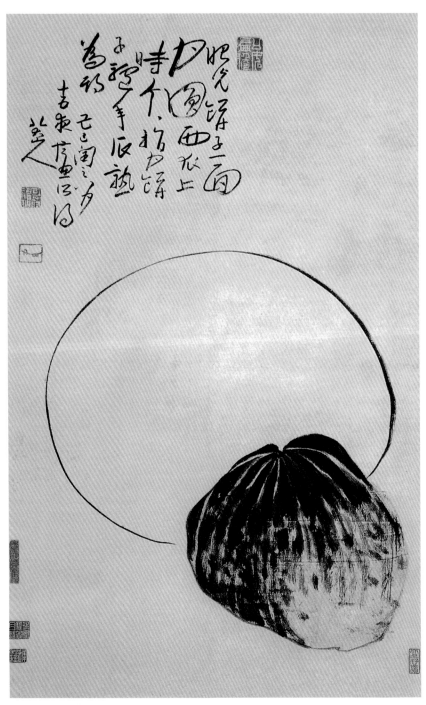

瓜月圖軸　1689年　74×45.1cm

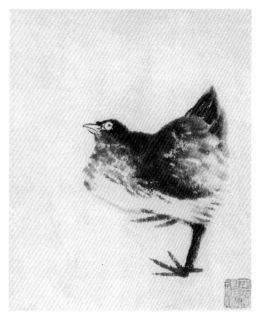

雜畫冊 之一 雞 1690年 26.4×14.2cm

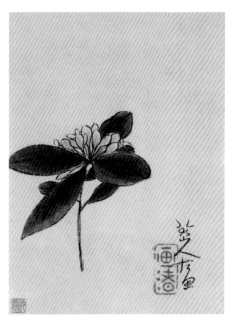

之三 丁香花

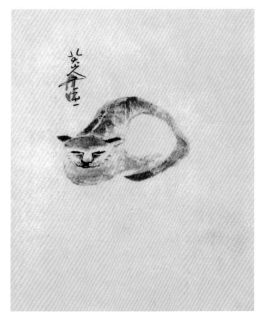

之二 貓

之四 草書題〈丁香花〉

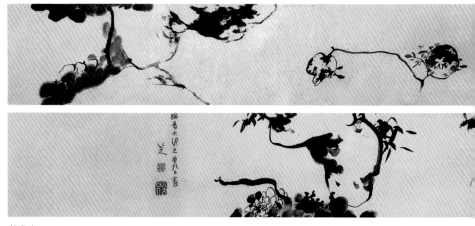

雜畫卷
1693年
26×471cm

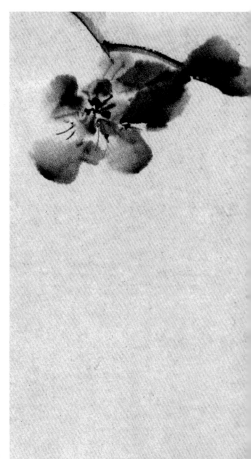

雜畫卷（局部）

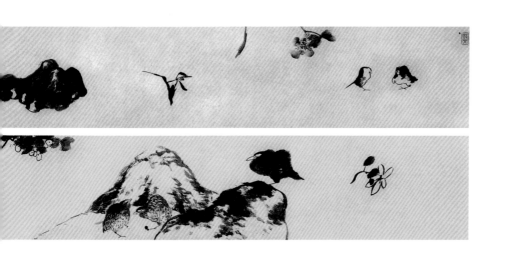

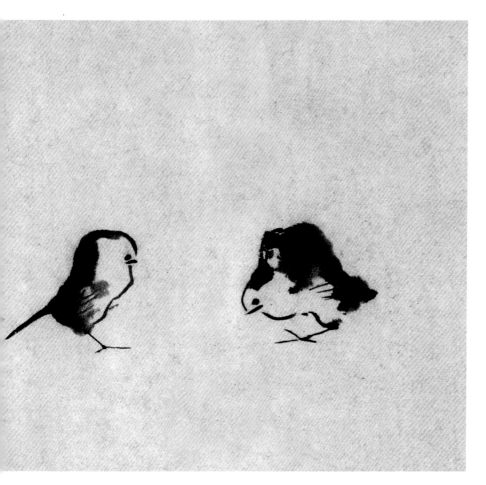

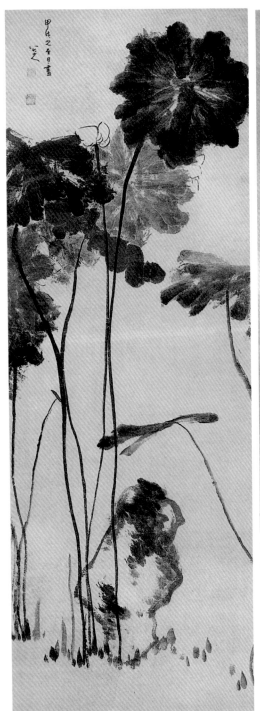

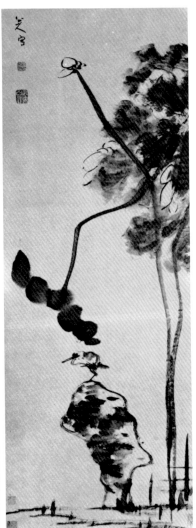

荷花水鳥
紙本水墨
1694年
217.9×78.1cm

墨荷圖軸
1694年
217.9×78.1cm

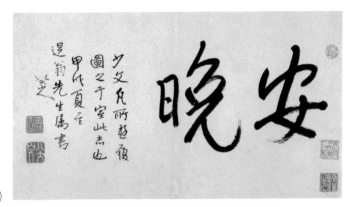

安晚冊（引首）

安晚冊（22開）
之二　瓶花
1694年
31.8×27.9cm

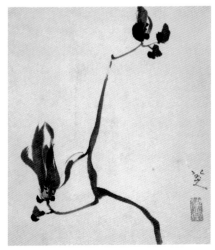

之三　玉蘭

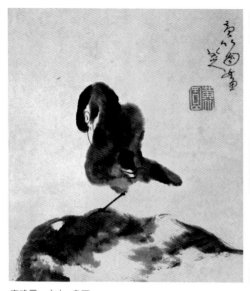

安晚冊 之七 鳥石

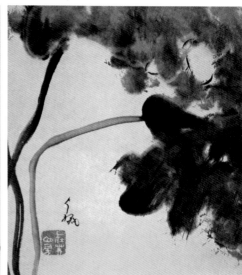

之八 荷花

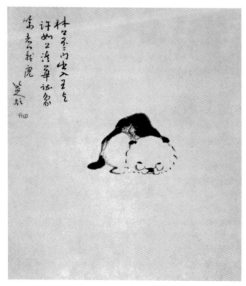

之九 貓

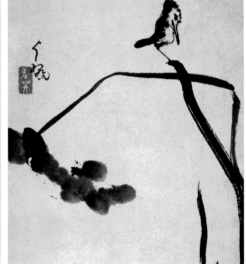

之十 荷花小鳥

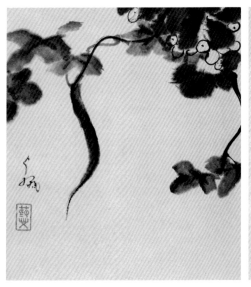

之十一　葡萄

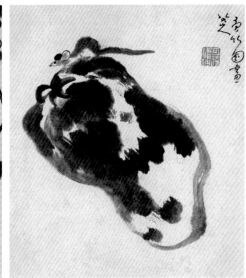

之十二　瓜鼠

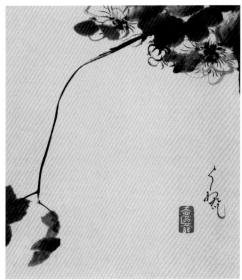

之十三　小魚

之十六　芙蓉

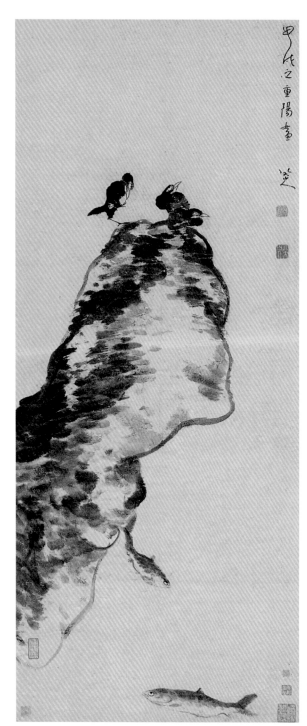

魚鳥圖軸
1694年
178×73cm

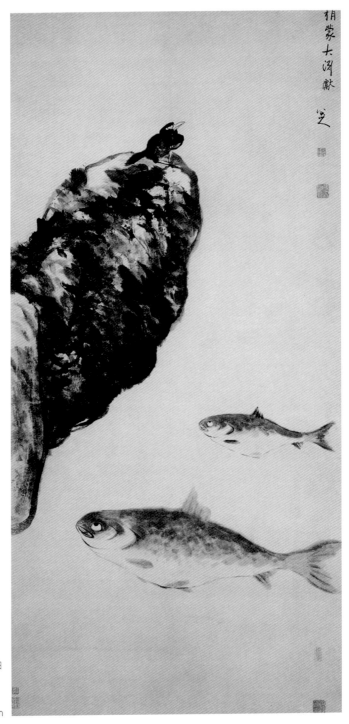

湖石魚鳥圖軸
紙本水墨
1695年
172.7×85cm

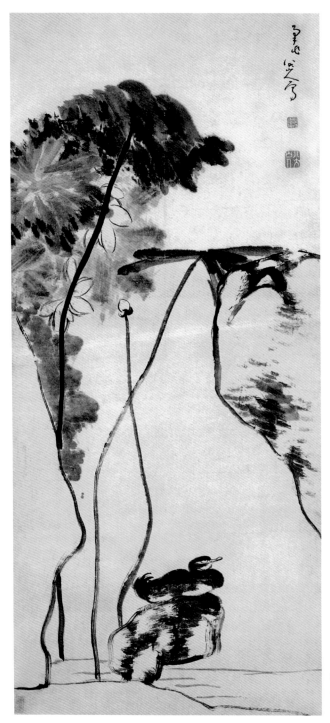

荷鴨圖軸
1696年
142.8×66cm

書畫冊（12開）
之四　魚
1705年
16×14cm

之十　雙禽

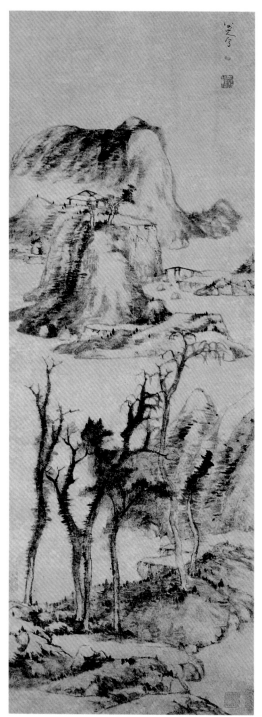

疏林欲雪圖軸

125.9×45.5cm

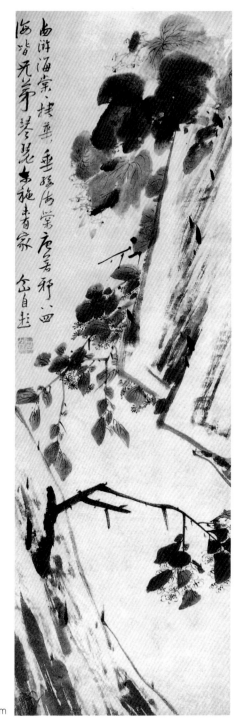

海棠春秋圖軸
119.5 × 38.5cm

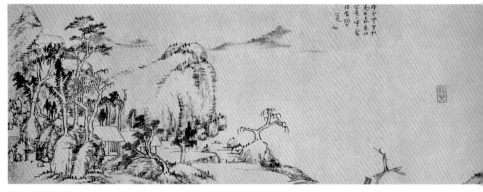

書畫合璧卷　33.4×184cm

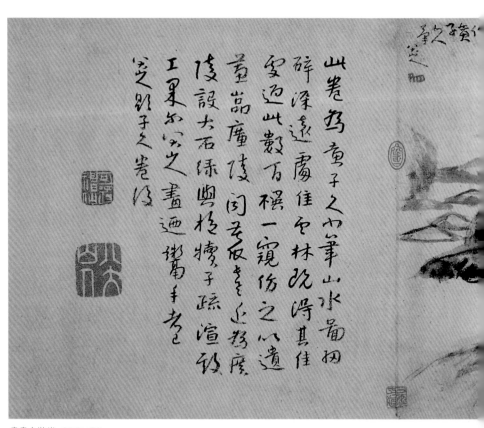

書畫合裝卷　25.5×79cm

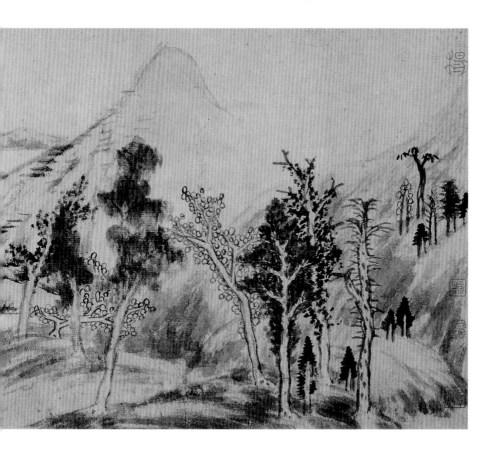

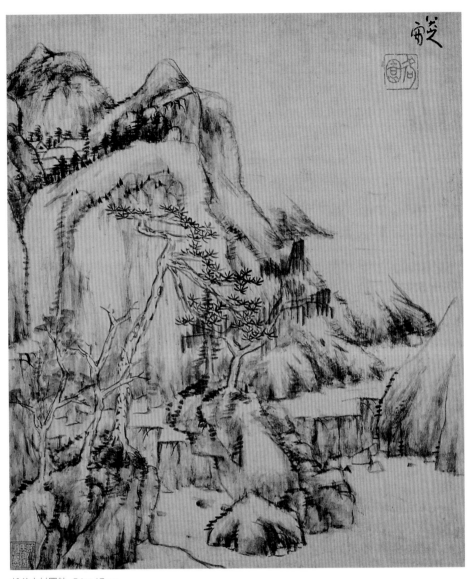

松谷山村圖軸　54×47cm

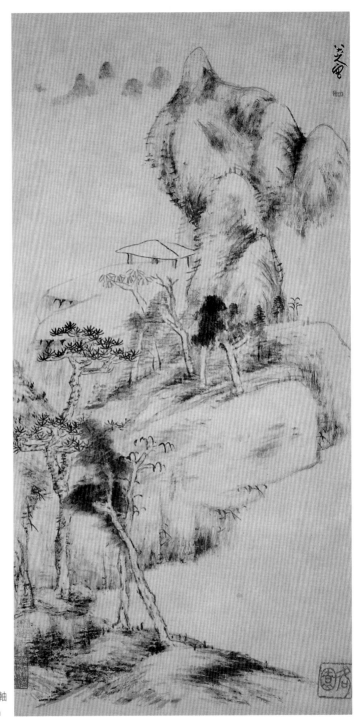

乾坤一草亭圖軸
71.4×34.9cm

花鳥冊 之四 八哥 25.5×23cm

之五 荷花

之八 荷花翠鳥

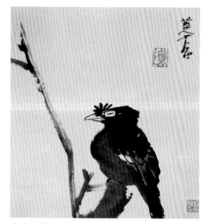

之九 瞑鳥

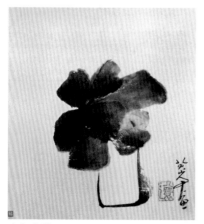

之十 瓶花

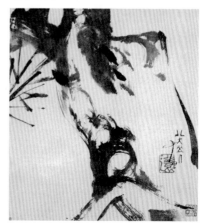

之十一 松樹

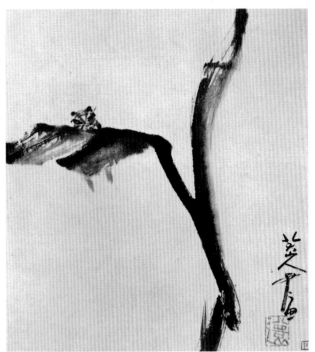

之六　蟬

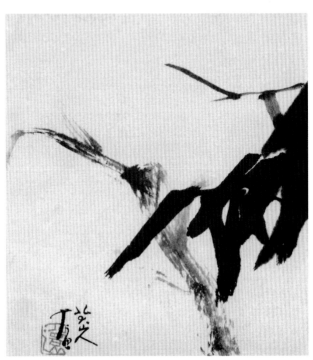

之七　竹

蕉石圖頁
23.9×25.4cm

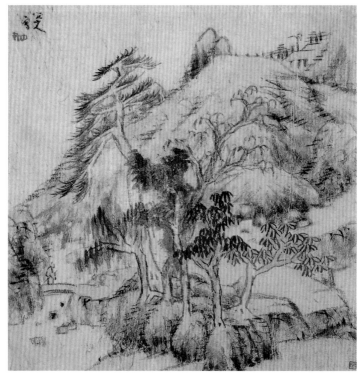

繪林集妙散頁
26.6×26.2cm

# 藝術分期及其風格

陳鼎作《八大山人傳》，說他「八歲即能詩，善書法，工篆刻，尤精繪事」，這都是實錄。請看：三十一歲，他留下了題爲〈白狐嶺八景和韻二首〉，是他現存最早的詩；三十四歲，作《寫生冊》，紙本，十五開，是他現存最早的繪畫作品。而寫在上面的書法，則最爲充分地展示了他在書法方面的天賦與才能：隸書、章草、行書、歐體楷書——証明著他非凡的領悟能力與藝術才能。

在中國古代繪畫大師中，八大的名號是突出地多的一位。有人說他用過的名號「多到超過四十個」，盡管未必眞的如此，但是有二十個之多卻是可以肯定的。而且，他的名號印大多是用在印章上面的。所以從他的名號印章中，可以大致斷定他的作品約創作於哪個年代。一九四○年商務印書館出版的王季遷、孔達合編的《明清畫家印鑒》一書錄有十六枚，重訂時又增加了九枚，共計二十五枚。周士心又在八大的遺跡中找到二十五枚。而在一九八六年，王方宇發表〈八大山人作品的分期問題〉一文時，已收集到了八大用過的印章達八十九枚，除一方朱文豎方印「个山」沒有收錄之外，幾乎都囊括進來了。我們且將一些有年代可考的印章列一個表在下：

一六五九年：釋傳綮印、刃庵、刃庵綮之印、淨土人、燈社、雪衲、丁字、鈍漢、枯佛巢（以上見《傳綮寫生冊》）；

一六六六年：法堀、耕香、雪個、土木形骸、白雲自娛、蕭疏淡遠（北京故宮博物院藏〈墨花圖卷〉）；

一六七四年：懷古堂、鹿同、西江弋陽王孫、燈社

繁衲、掣顛、个山（〈个山自題小像圖軸〉）；

　　一六八四年：畫翁、蝦鱔篇軒、八大山人（新加坡古今畫廊藏《个山雜畫冊》）；

　　一六八九年：畫渚（上海博物館藏〈魚鴨圖卷〉）、八大山人（有框屐形印，美國哈佛大學福格美術館〈瓜月圖軸〉）；

　　一六九○年：涉事（劉靖基藏〈快雪時晴圖軸〉）；

　　一六九二年：在芙（上海博物館藏〈湖石雙鳥圖軸〉）；

　　一六九三年：蔿艾（上海博物館藏《書畫冊》）；

　　一六九四年：黃竹園（上海博物館藏《山水花鳥冊》）、在芙山房（上海博物館藏《花鳥山水冊》）、可得神仙（唐雲藏〈瓶菊圖軸〉）、忝區茲（日本京都博物館藏《安晚冊》）；

　　一六九六年：遙屬（〈貓石圖軸〉，江西人民出版社《八大山人畫集》影印）；

　　一六九九年：何園（上海博物館藏《蘭亭詩畫冊》）、驢（上海博物館藏《臨河敘書法花鳥圖冊》）；

　　一七○二年：拾得、眞賞（上海博物館藏《書畫冊》）；

　　一七○五年：手屈一指（唐雲藏《書畫冊》）、八大山人（屐形印）。

　　另有雖無明確紀年，但經常見他鈐用者，如襖堂、八還、個相如吃、二九十八生、白晝、學學半、山、浪得名耳、止八大山、驢書、人屋、夫閑、技止此耳等印，也極爲重要。

　　綜合八大的一生，我們可以將八大山人的生平以及繪畫分爲以下幾個時期：

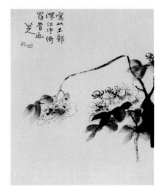

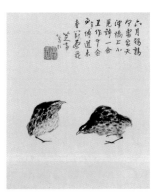

山水花鳥冊
2開
紙本水墨
1694年
37.8x31.5cm

出家爲僧期（1648～1680）二十三到五十五歲。

初爲比丘身，居進賢、奉新兩地之寺宇，康熙壬子（1672）後以雲遊行腳至康熙庚申（1680），及其發狂疾走還南昌。此一時期使用過的名字有傳綮、刃庵、法崛、淨土人、雪个以及个山等。

發狂還俗期（1680～1690）五十五到六十五歲。

此一時期的作品署款多爲「个山」、「驢」，自一六八四年以後，款署「八大山人」。藝術創作中開始流露出強烈的個性色彩。

藝術成熟期（1690～1705）六十五歲到八十歲。

在書法和繪畫方面，取得了傑出的成就。在署款方面，一六八五至一六九五年即六十歲到七十歲之間，將「八大山人」之「八」寫成尖銳相對的兩筆；一六九五至一七〇五年即七十歲到八十歲之間，則將「八」寫成兩點。（註1）

對於八大山人的藝術來說，他的「發狂疾」及從狂疾恢復過來，是我們了解他前後期創作的一大祕奧。

康熙十六年（1677）九月，八大五十二歲的時候作《梅花冊》八幅，書法一幅，始見「掣顚」一印，從中可以推測八大臨近瘋狂。這說明在此前後，他自己已經強烈地意識到了這一點，而且也在極力地控制著自己——但他已經處於情緒危機之中了。

明清之際遺民行爲之最爲引人注目並頗招爭議者，即爲逃禪：八大參禪、歸宗，以及還俗，無不是出自於矛盾心理的表現。而且在參禪、歸宗、還俗這樣多重的壓力下，焦慮異常，亦是其時士人所常常愛說的「不得

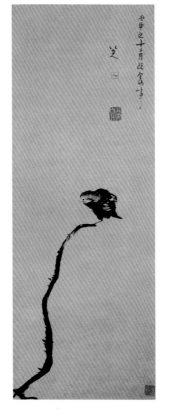

孤鳥圖軸
1692年
102×38cm

註1. 參考方聞《朱耷之生平與藝術歷程》。

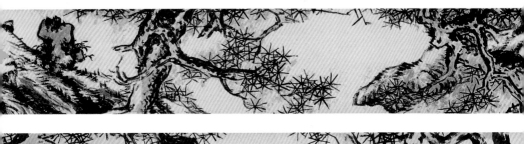

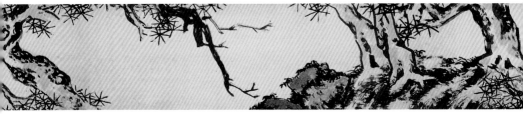

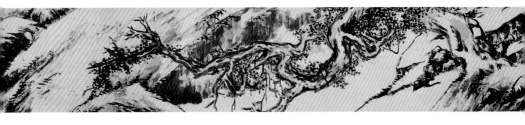

磨出一鋤兩鋤墨
寫出千年萬歲枝
淨南看我書興
發筆迂狂能放
敢云一稿詠時暢
勒三星五老灌池
會庵玄視天月圖
松柏桐槎含晚翠
渼陂吳者古稱初門
斷楊孫慶師陶出先宗
圖國亮奇且知且渾蓍有
神圖石起且畦月照全為夢
張山長老淨身寶藏惜
素十支真填題且白的八桥
隨州川學路樓百丁一丙辰
欲賞懐斗若己基丁天瑞窗
正德庚辰下秋日不渝興池間
時丁卯春
八大山人

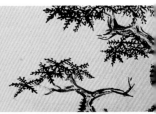

松柏同春圖卷
1702年
41×1310.8cm

已」。參禪並不能使內心含蘊的奇偉磊落、節義感慨平靜下來，相反倒是愈壓抑愈苦痛，直至於瘋狂而後已。換言之，當天崩地解、挫折劫難之餘，所逃者已非生死，更有虛無與絕望——兩三年後，他終於抑壓不住自己猛然間爆發的心理危機和情緒危機而發狂疾了。

這次瘋狂症的發作，實是八大前後創作的分水嶺！而八大的繪畫創作前後有如此明顯的差別，相信也不是出自於偶合而已。

藝術哲學和創造心理學的研究証明，畫家在創造那

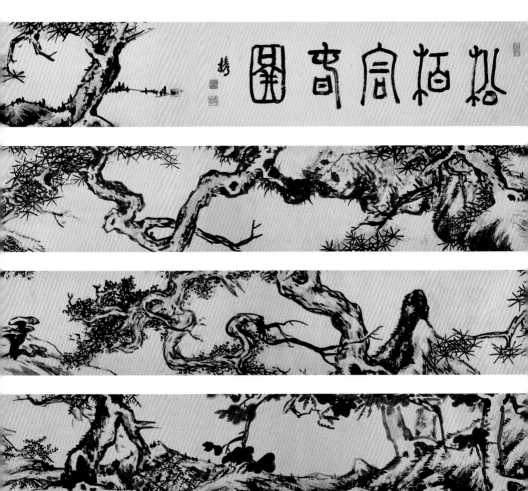

種未經發掘過的藝術形式和從自然向畫面轉變的過程
中，必須處於一種異常的感情狀態、一種不平常的精神
狀態之中。病理學家在調查例如像梵谷那樣的畫家之後
認為，藝術家患病後有斷斷續續的焦躁不安階段，但有
時候，不但顯得康復，而且還增長他的創造才能。的
確，在患有某種病症的藝術家那裡，神志完全清醒時會
尋求和發現發病前的風格，將其發展到完美的程度。但
他可能更會對發病過程中形成的那些自己也意想不到的
東西更感興趣，並想著如何在沒有發病的時候也能將這

種出人意料的創造力在清醒的創作過程中體現出來。如
果這一理論成立，那麼，八大因疾病而獲得了一種動
力，這種動力使他上升到以前所不可能達到的高度。

而且，他的創作方式也至為奇特，充滿著非理性，
可謂驚世而駭俗。楊恩壽在《眼福編》初集中曾記載了
八大山人的作畫方式：「山人玩世不恭，畫尤奇肆。嘗
有持絹求畫，山人草書一『口』字大如碗，其人失色；
山人忽又手掬濃墨抹之，其人愈恚。徐徐用筆點綴而

書畫冊（16開）
之一　奇石
1693年
24.4×23cm

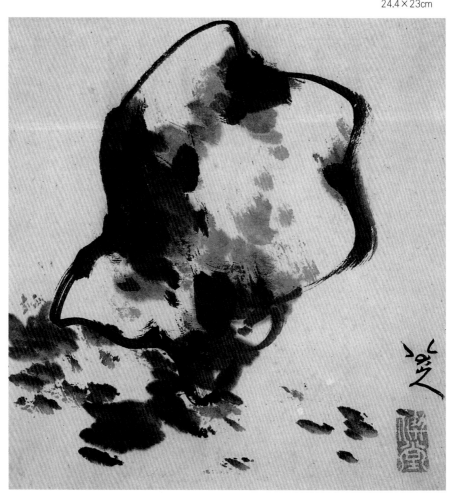

去，迨懸而遠視之，乃一巨鳥，勃勃欲飛，見者輒為驚
駭。是幅亦濃墨亂塗，幾無片斷，視則怒皆鉤距，側翅
拳毛，宛如生者，豈非神品！」在理性看來，八大感興
趣的東西跟他人毫無共同之處，他創作的方式是怪誕
的，缺乏正常性，但正因為如此，八大的繪畫中所表現
的東西都印上了某種轉瞬即逝和孤立的真實之形式。在
他的畫中都有強烈的生命感和節奏感，顯然，這是受一

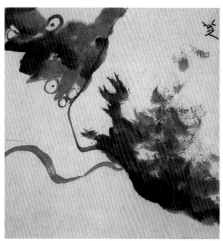

之二　葡萄

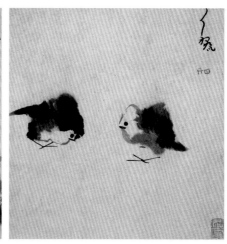

之三　雙鳥

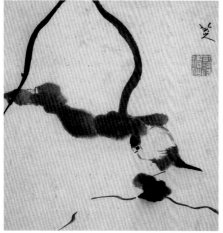

之四　荷花小鳥

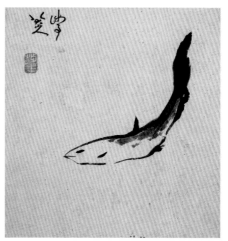

之五　魚

種時而失望、時而狂喜、時而緊張和平靜的精神支配。而他的繪畫手法，曲線、旋轉的線、角狀和圓形……是他極力尋求適合於他敏感的生活經驗的表現形式之產物。他就是這樣在創造著他的繪畫中的形象——因爲這些形象與現實世界的距離是那樣地遠：芭蕉、怪石、荷花、魚鳥……和他寡默的、孤僻的性格相合。

無論是駕馭空間、布置構造的趣味也好，或是並不圓滑、平穩的筆觸中的無與倫比的生機也好，還可以看出他是一個屹立著的得道高僧的形象——在臨濟宗看來，禪的哲理極其強調意志，它教導人們一旦決定了前進的道路，就絕不要回頭，連生死也置之度外。這種教派首先強調一種苦行僧式的生活、嚴格的精神戒律。這種嚴酷激烈被過多地強調著，帶著男性化的剛毅性格，因此它表現的，乃是一種峻烈的風格，與濃厚的文人氣質的優雅形成了鮮明的對照。

對於一心追求佛國境地的人來說，可能會時時受到來自於「魔界」的那種困擾。沒有魔界，也就沒有佛界，就像沒有黑暗顯不出光明一樣。進入佛界，只須遵循一些戒律，然而進入魔界，卻需要極大的勇氣——也許這個「魔界」，就是「逢佛殺佛，逢祖殺祖」吧？八大的這種做法與五代、北宋年間的狂禪之風一脈相承。他身爲宗教徒，最後卻頗具諷刺意味地燒掉了僧服，反對宗教所加給人們的束縛，意在恢復和確立人的生命意志與生命的本性。而他那通達無羈、自由奔放的古怪行爲，早已成爲一種佳話而被人們傳誦著。另石濤〈題八大山人畫「大滌草堂圖」〉一詩中有語云：「西江山人稱八大，往往遊戲筆墨外。心奇跡奇放浪觀，筆歌墨舞眞三昧。有時對客發痴顚，伴狂李酒呼青天。須臾大醉草

書畫冊 之一 山水 1694年 26.5×23cm　　之三 山水

千紙，書法畫法前人前。眼高百代古無比，旁人讚美公不喜。胡然圖就持了義，抹之大笑曰小技……」看來，八大山人的藝術創作，得於酒力之處亦復不少。

可以設想，當峻烈風格的禪及其思想進入書畫中時，它會對以優雅爲基調的傳統書畫提出一種多麼有力的挑戰！這些禪僧並不像貴族階層的文人一樣，從小就受到了良好的基礎性教育，因此他們進入書畫時依賴的幾乎不是技巧，而是強烈的自我意識。而即使深受禪風影響的文人書畫中的一些本質性東西，也會因他們的理解而受到過火地模仿或表現。例如，在他們的書畫中，幾乎全部是那種非平衡性的、單純的、生硬的、甚至是粗糙的美。但也就是在這樣的風格中表現了自我的個性，尤其是一種野性趣味。這對書畫中優雅的文人氣質構成了極大的衝擊，因爲優雅的文人氣質，並不會對某一樣事情造成革命性的結果，於是這種優雅往往會成爲一種負擔，在自己爲優雅，而在別人則爲束縛了。所

以，在優雅一旦成爲風氣的背後，就會潛伏著沉滯和單調，因而它容易被認爲是柔弱的和缺乏生氣的，盡管它很輕易就可以佔據藝壇的主流。但是禪學一旦進入書畫就以一種奇特、革新的力量吸引了人——這是一種新的書畫美學。

禪宗藝術家並不依靠正規的傳承，甚至沒有受到過相當程度的正規訓練，而只是依賴於自己的強烈的生命意識和個性。所以當他們在接受來自於文人或職業書畫家傳統的同時，他們那種精湛的筆法往往使他們望而卻步。但由於強調自我個性的傾向，卻給了他們以勇氣，因此，在書法中融入自己的獨特精神氣質，成爲一時的風氣。不過，八大與其他禪僧藝術家不同的是，他早年受過家教的良好訓練，同時也有那種足以曲達一切表現的妙腕，雖然他那顯露氣性的破格的形式中，包藏著獨創性極強的生機。

八大的藝術才能首先表現在花鳥畫上，是繼徐渭之

之七　山水

之九　山水

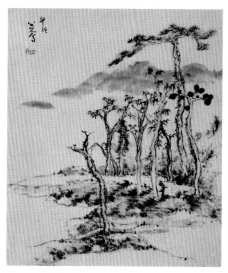

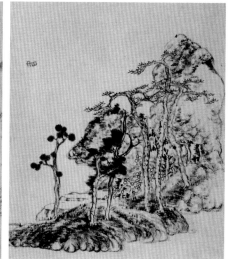

之十一　山水　　　　　　　　　之十七　山水

後的又一偉大寫意花鳥畫家。

　　以潑墨見長的徐渭（1521～1593），字文長，號天池，又號青藤老人，浙江紹興人。無論是在民間，還是在文人那裡，他都是一個著名得近乎於傳奇的人物，如鄭板橋曾刻一印，說「青藤門下走狗」；而齊白石也恨不早生三百年，爲他磨墨理紙！他多才多藝，同時也多災多難——他生下來剛滿百日，就成了孤兒；二十一歲參加鄉試，然而前後計六次失敗，只得打消了科舉的念頭。他曾做別人的幕府，然而也不得志……在這一系列的打擊之下，他瘋了，數度自殺未遂。因誤殺妻子而被捕入獄，一關就是七年。當他出獄後，已是五十三歲的人了，而此時，他的藝術創作才算是眞的開始。他工書法、詩、文、詞、曲、戲劇，畫則山水、人物、花鳥、魚蟲，無不精妙，是中國文化史上少有的天才人物。

　　才華橫溢的他顯然不適於一筆一筆地鉤勒和一筆一筆地填色，因此，他的畫必然要走縱橫奔放的路。而他

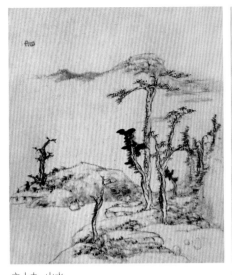

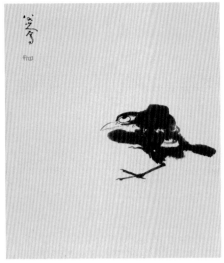

之十九 山水　　　　　　　之二十 鳥

那縱逸不群的性格，也促使了他向這方面的發展，並把這種畫風推向高峰。在他之前，雖然也有寫意花鳥的存在，然而誰也沒有他那樣奔突的才氣和魄力。他充分地強調了主觀情感對筆墨的支配作用，而且，他還充分地發揮了筆、墨和宣紙的性能之間的關係，從而將大寫意花鳥推向了一個前無古人、後無來者的奇境！

　　他最著名的作品當屬今藏於南京博物院的〈雜花圖卷〉，長1053.5公分，高30公分。全卷共分十段，前後分別畫牡丹、石榴、荷花、梧桐、菊花、北瓜、扁豆、紫藤、芭蕉、梅、蘭、竹等共十三種花卉，縱橫塗抹，一氣呵成。當我們展觀這幅畫卷時，簡直就像是在聆聽一支宏偉的交響曲：我們可以辨認出哪裡是牡丹，哪裡是荷花，哪裡是石榴……然而他那疏疏密密、虛虛實實、濃濃淡淡、輕輕重重的墨色，分明便是交響著的旋律。當他畫到居於芭蕉、梧桐之間的葡萄時，作者激情的宣洩達到了頂點，以致我們今天仍然可以感受到他那狂放的神情！

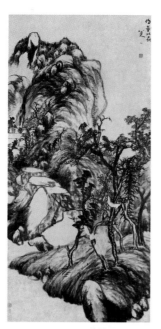

仿董源
山水圖軸
紙本水墨
180.3x87.5cm

他的出現和大寫意畫風影響了中國繪畫有四百年之久。從清初的石濤、揚州八怪，海派中的趙之謙、吳昌碩，近現代的齊白石、潘天壽等等，都受了無數的啓發。

從瘋狂中恢復過來的八大，將創作的重點從花鳥畫轉到山水畫上來。而他的山水畫，也是中國山水畫史上最富有魅力的一種！

八大山水畫的起點，固然是出自於模仿，模仿在他之前偉大的畫家，然而他並沒有停留在模仿的階段，否則就不是八大了——像八大山人這樣的作品，完全是因摒棄塵俗而顯示出枯淡境界的筆觸而放射出極燦爛的異彩。

在他的作品中看不到他的技巧，而只有整體流動著的強烈的生命意識。用筆沒有絲毫的遲疑與斟酌，氣概非凡。尤其是他的花鳥畫，更見出通脫的氣息。他不需要技巧，因爲技巧的運用往往會阻礙了心性的無礙的體現。他的畫也可能並不反映什麼美感，而是追求一種生機勃勃的趣味，沒有任何畫家的習氣和特徵。他的繪畫的創造意識要超過他的造型意向，因此他的繪畫可以放射出一種耀眼的光輝。

從一六九〇年即八大六十五歲開始，八大的藝術創作進入了成熟期。而此種成熟，乃是由於他潛心臨摹古書法碑帖而致。此一時期有一件很重要的作品需要一提，即《山水冊》（作於1693），計有八開。第五開上跋有「畫法兼之書法」，第八開跋語又有「書法兼之畫法」的說法，可見八大所意識到的「書法」與「畫法」之間的關係問題。還有值得我們重視的一點，即八大七十歲以後的繪畫皆以「八大山人寫」這樣的題款置換了此前的「八大山人畫」——「寫」與「畫」雖只一字之差，但意義是深刻的。

在文人畫中，書法這種致力於筆墨線條之鍛鍊並在其中寄寓精神表現的獨特的專門藝術，在中國繪畫中的確佔據了舉足輕重的地位。唐代的張彥遠曾發出「不見筆蹤，故不謂之畫」的警告。而宋代的趙希鵠在《洞天清祿集》裡則這樣說過：「畫無筆跡，非謂其墨淡模糊而無分曉也。正如善書者藏筆鋒，如錐畫沙、印印泥耳。書之藏鋒在於執筆沉著痛快。人能知善書擇筆之法，則知名畫無筆跡之說……善書必能善畫，善畫必能善書，書畫其實一事爾。」因為使用同樣的工具——毛筆——使它自然而然地在應物象形的過程中，就有了骨力、韻律和動勢的加入。作為超越物象描寫而洋溢著精神意義的表現載體，筆法與線條貫穿了漫長的中國美術發展的全過程，並持續不斷地進行著，而接近於純粹象徵意味的美的表現世界。在這方面，也許董其昌最具代表性——他把古人作品中的丘壑加以簡化與程式化，形成了一種近乎抽象的筆墨形式，復以書法藝術中所講求的「勢」和一系列對比變化法則加以組織，使丘壑似乎成為書法中的字體，讓筆墨依基本框架運動，而更密切地聯繫著畫家的心源，即集中在「筆法的神韻」上。

在中國藝術中，「筆法」是繪畫與書法之間的共同標誌，即使在作文或作詩中，「筆法」也同樣講究。在繪畫的原則之中，除了最高的「氣韻生動」之外，就是「骨法用筆」：它排在了本來在繪畫中應該占有非常重要位置的「應物象形」、「經營位置」、「隨類賦彩」之前，成為僅次於「氣韻生動」的考察方式。一旦繪畫成為文人自覺的藝術創作時，就必定會著手將繪畫中的線條轉化為書法的線條，而沉醉於筆法的神韻之中——用郭若虛的話來說，繪畫之「氣韻本乎遊心」，「神彩」卻

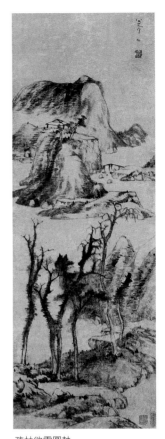

疏林欲雪圖軸
紙本水墨
125.9x45.5cm

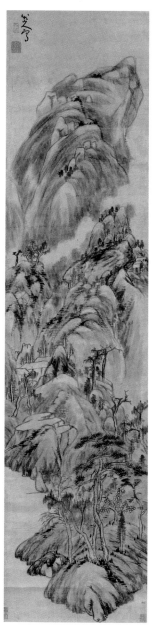

山水圖軸
綾本淡設色
184.5x45.3cm

「生於用筆」——因爲用筆在於掌握運用基本韻律與節奏的本領，洞悉筆性。蓋筆之運用，在於腕指而存於一心，是人格個性直接表現之樞紐。所以，畫學中能以抽象之筆墨表現極具個性之人格風度及個性情感，其最爲捷徑的就是引入書法的具體技巧及其精神。

E.H.貢布里奇在爲《藝術與錯覺》所寫的中譯本導言中說過的一段話正堪爲這句話作一註解：「由於中國的書法和繪畫息息相關，恐怕已不容繪畫風格獨樹一幟，專以惟妙惟肖地重現現實爲務。恰恰就是這個緣故，畫家才跟書法家一樣，必須首先通曉山、樹、雲的公式，然後才能隨其所需加以矯正。我發現這個傳統對於理解我所稱的圖畫再現的心理學無比重要。」我們的藝術家正是循著這樣的思路創造了中國繪畫的。

更有進者，在筆法所象徵的美學上的基本要素中，在運筆揮動之際，就糅進了心靈的推動力——當繪畫的目的在於表達吾人的內心境界以及生命與自然的精神樣態，繪畫就不僅離棄了具體的自然和感覺世界，而且拋棄了與書法的用筆不相符合的用筆方式。而中國繪畫既以「氣韻生動」即生命的運動爲始終的表現目的，筆法所具有的神韻就會永遠比「應物象形」之模仿自然、「隨類賦彩」之彩飾以及「經營位置」之章法布局佔有優先地位。明乎此，八大山人的繪畫所以趨於成熟，與他的書法造詣無法分開。在《書畫同源冊》的第二開和第五開上，八大如此題道：

　　此畫仿吳道元陰驚陽受、陽作陰報之理爲之，正在此處也。

　　昔吳道元學書於張顛、賀老，不成，退，畫法益

工，可知畫法兼書法。

八大的畫面上較少題識，每題必有深意。而八大所題，往往意在言外，所以只有找到它的原始出處，才可能更完整地理解他的意思。「吳道元陰驚陽受、陽作陰報之理」，出於《宣和畫譜》卷二：「世所共傳而知者，惟〈地獄變相〉，觀其命意，得陰驚陽受、陽作陰報之理，故畫或以全胄雜於桎梏，固不可以體與跡論，當以情考而理推也」——原來八大的用意在最後一句：以書入畫，捨有形之「體」與「跡」而取無形之「情」與「理」——八大，已經進入一個「創造的世界」中了。

八大的境界是什麼？是簡易平淡中蘊含的生命力的脈動，是一種天眞爛漫、淵純澄寂的氣象。在這個境界中，我們發現了傳統文化的凝聚：儒家推崇的文質彬彬的理想，道家的虛靜清明，南宗禪的平淡幽玄……總而言之，在他的作品中，我們所發現的正是由這樣的文化氛圍所鑄造出來的純淨、單簡、澄明之美。

更具體地說，在八大的作品中，體現出了一種深婉、清簡的「老境美」。一種如蘇東坡所說的「發纖穠於簡古，寄至味於淡泊」，如黃山谷所標舉的「簡易而大巧出焉，平淡而山高水深」，或者是如董其昌所讚美的「漸老漸熟，漸熟漸離，漸離漸近於平淡自然，而浮華刊落矣，姿態橫生矣，堂堂大人相獨露矣」。簡中簡，深中深，表現的是一種接近高邁之年的老成與圓熟，這是中國藝術的一種最高表現境界。進一步說，八大山人的書畫，不是典雅，不是精巧，不是狂放，不是迅疾，不是深婉，也不是恣肆，而是兼具這種種的美的深靜簡遠的老境美。這樣的成就使他跨越了時代，而成爲中國藝術史上大師級的人物了！

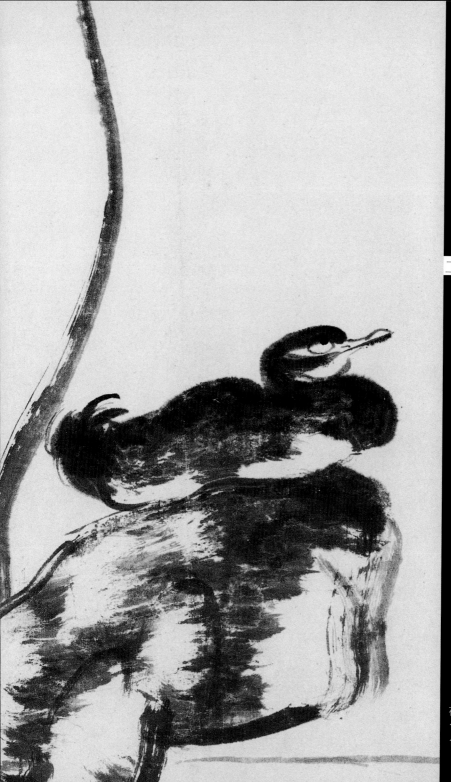

荷鴨圖軸（局部）
1696年
142.8x66cm

# 花鳥畫

在中國藝術史上，八大的花鳥畫，是最有魅力的。

八大山人的畫在古代畫家之中，可能要算是最怪異的一位，如果說「怪異」是一種獨立特出的標誌的話。

八大的花鳥創作，可分三期：

第一期為繼承與探索時期；

第二期為個性的創造時期；

第三期為晚年的高度成熟期。

現藏台北故宮博物院計有十五開的《傳綮寫生冊》（自署作於順治己亥12月，即1660年），自畫面觀之，八大早年是在沈周（1427～1509）、陳道復（1484～1544）以及徐渭（1521～1593）等諸家寫生的基礎上創作出來的——沈周和徐渭是明中晚期花鳥畫家主要的學習典範，八大山人早年的作品，就是企圖將沈周的優雅與徐渭的恣肆融合在一起，其結果則成為一種獨創的風格。

在八大所有作品中，《傳綮寫生冊》是一件最早也當然成為我們的研究起點的作品，正是在這件最早的作品當中流露出了八大的真實面目。加上畫幅題字的隨意揮灑和多種風格，使人們相信八大山人早年的作品仍帶有濃郁的文人氣，不衫不履，線條飄逸，富於才情。此時他的作品應該說是充滿了理性的力量。然而正當三、四十歲的八大，也正是充滿創造力的年紀，所以他在另一方面又探索著自己的風格，以及如何表達自己的筆法。整件作品貫穿著一種透明澄澈的趣味，這可能與修佛的心態有關。

也有論者指出八大取法可能還有更多的一部分是較

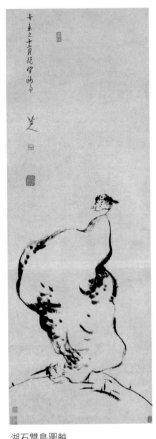

湖石雙鳥圖軸
紙本水墨
1691年
（康熙30年）
136×48.7cm

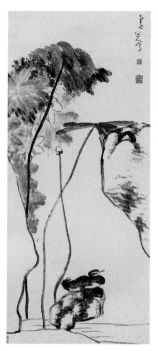

荷鴨圖軸
紙本水墨
1696年
（康熙35年）
142.8×66cm

為俚俗的淵源，如晚明風行一時的版畫，或者「畫譜」。
方聞曾經指出，初版於順治甲申（1644）的《十竹齋箋
譜》，採取的就是將單一的花卉、石塊、人物或各種物體
裝飾著扉頁中心，並均作象徵性的處理，有時以簡短的
標題使讀者聯想起與題材有關的許多典故與傳說。為加
強物象的視覺效果，編纂者將刻工有限的技巧做最大的
發揮：版面上簡明的陰陽向背與造型，多重的虛實、黑
白交互施用於各種因素，因而產生類似色彩的效果。將
這樣的看法用於八大早年的作品上，的確可以得到一定
的印証。因為在《傳綮寫生冊》中體現出來的線條、墨
色、造型，都類似於版印的畫譜。

曾經有這樣一個傳說。八大早年常到景德鎮去看一
個老陶瓷工畫瓷胎，或而失神落魄，或而喜不自禁，留
連數月不願離去。[註1] 這個傳說值得我們的重視。因為
八大繪畫中所出現的魚、鴨、雁、鷹、小鳥、鵪鶉、
鶴、鹿、貓、狗等，也同樣是民間瓷器中表現得最多和
最常見的題材，並且在例如飛鳥回首展翅、蘆雁棲飛成
群、鴨子引頸嬉水、鵪鶉相依成雙等造型、姿態、表情
上都極為相像。這些瓷器均產於明萬曆、天啓年間，還
有一些是清康熙年間的，故爾八大的藝術創作受到此一
時期民間瓷器畫風的影響，是十分明顯的。

八大早年所作《寫生冊》畫一塊有巨孔的太湖石，
款題「擊碎須彌腰，折卻楞伽尾。渾無斧鑿痕，不是驚
神鬼」，表現出了八大意想中的宇宙之石，所用的是一連
串的虛實、明暗的手法。它代表了八大的藝術追求：一
種圓渾、完整、自然而無斧鑿痕的審美效果。

---

註1.見朱旭初《八大山人研究中的一個新視角》。載《朵雲》第15期。

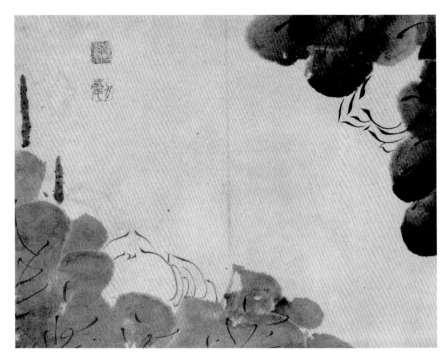

荷花冊（8開） 之一　25.1×33.7cm

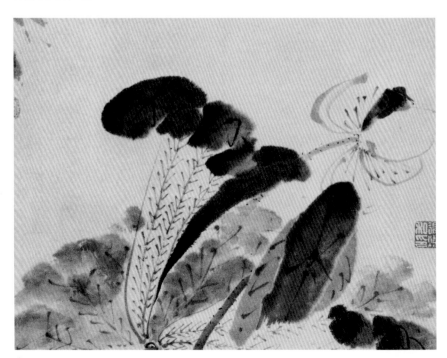

之二

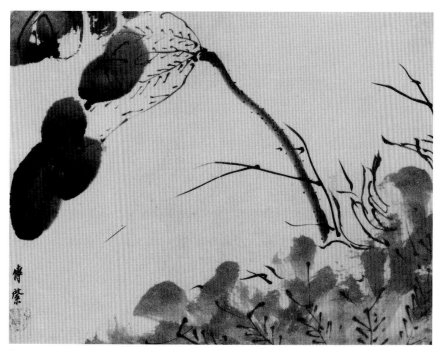

之三

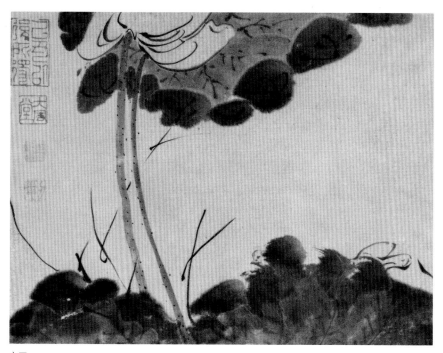

之四

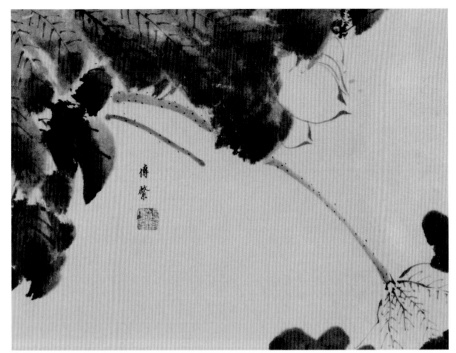

之五

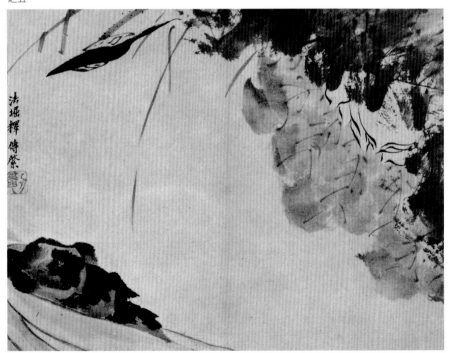

之六

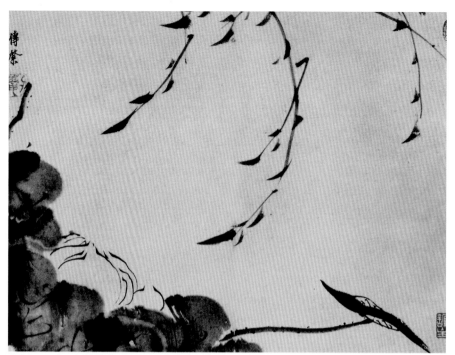

之七

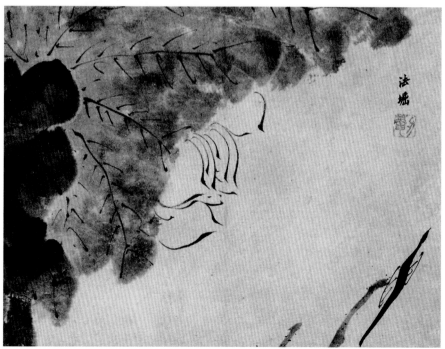

之八

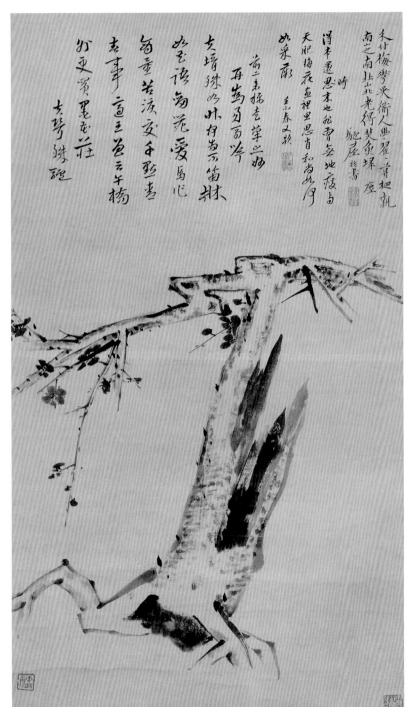

冬仕梅費夾衛人樂羅二章抑謂
南之為北花為得笑魚犀座
　　時
得本遠思乎也於甞安地疲劳
天肥梅花盡裡思肯和尚為有
如果丽　朱春又欸

前二本孫壹草蘭坤
　　　再嵩為百冷
古壇殊似休身為示笛树
妙室語匈荒爱為心
匈童若淚安年野者
壹事宣王茎云午橋
朴更賞筆花莊
　古琴殊糎

古梅圖軸
1682年
96×55.5cm

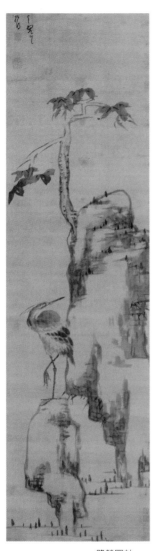

鷺鷥圖軸
絹本水墨
163.3x46cm

龍科寶《八大山人畫記》說：「……又嘗戲塗斷枝、落英、瓜、豆、萊菔、水仙、花兜之類……最佳者松、蓮、石三種。」的確，比起八大以前的花鳥畫家來，八大花鳥畫的取材範圍是最爲寬廣的。

八大的《古梅圖》（北京故宮博物院藏）是「驢」時期的作品，復有「壬小春又題」的題識，說明此畫當作於康熙二十一年壬戌（1682），即他五十七歲時。此作仍承早年方折勁挺之勢，而章法已開後來成熟期的風格特色。他先用濃淡墨色直掃出樹幹、樹枝，然後再用乾筆皴擦樹身。從此作看出，八大不像石濤那樣善用筆尖，而是以筆肚甚至筆根在宣紙上用力掃出，形成一種蒼茫古樸的、粗服亂頭的風貌，然後再用飽蘸水墨的苔點臥筆於紙上一路鋪排開去，形成一種水墨淋漓的感覺。

中國歷史博物館所藏〈松梅竹蕉〉四條屏，墨色單純，濃淡、乾濕，對比強烈，他似乎有意識地減少更加微妙的層次，以取得較爲響亮的視覺效果。

八大約在六十四歲左右，創造出了一種單足著地、聳背曲頸的鳥和怒目圓睜、眼珠朝天的魚的形象。

〈山石小鳥〉（上海博物館藏，畫於康熙壬申，1692年），也是八大典型的畫風。在他之前，絕對找不出有人有這樣的風格。他幾乎將山石、荷花和小鳥都用單一的墨色簡化成一種抽象圖式，而只剩下虛實、黑白。用筆相當地恣肆、放縱，不加修飾，直接呈露素樸之美。

八大在花鳥畫中，多用軟毫禿鋒，而且是和滲水性極好的宣紙配合著用，這些性能可以非常方便地就形成一種極其微妙的意味。既重視筆法的洗練，也更注重於情緒的表達和整體的氣勢。如果說我們在八大的花鳥畫中能體會到無盡的意味的時候，那便是這種繚繞不盡的

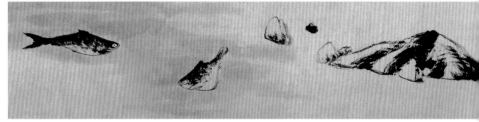

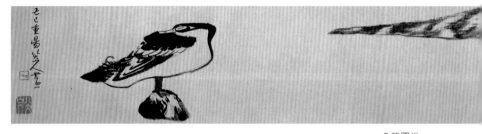

魚鴨圖卷
1689年
23.2×569.5cm

風韻。

　　八大晚年的作品仍有方折之勢，但筆與線已經極其厚實，不似早年的清爽。如上海博物館所藏〈松〉圖就是如此，筆力的渾厚減少了方折所易出現的刻板意味。

　　八大晚年的畫——尤其是花鳥畫——已達不涉理路，不落言詮，如羚羊掛角、無跡可求的境界。

　　在八大晚年的作品中，我們幾乎看不出他學了什麼派別，或者他受了哪一個人的影響。如果有，那也只不過是後人妄加猜測的，而與實情不符。而且我們也不必去為他找這樣或那樣的淵源，而只須看出他那種由修禪而來的獨創意識，就比什麼都為重要。由於他的許多作

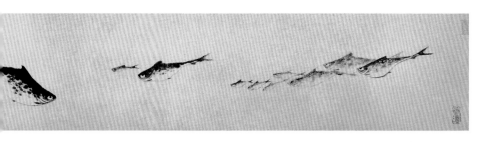

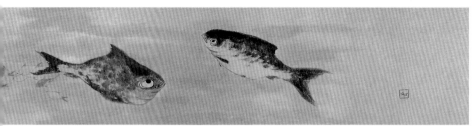

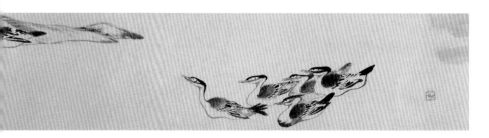

品都是隨手畫出的尋常之作，因此多不加雕飾，隨手畫
去，枯淡、簡靜，在他之前或在他之後，都找不出像這
樣的風格來。他似乎不是在那裡作畫寫字，而是直抒心
性，所有出自於他筆下的作品都能放射出一種燦爛的光
彩。

　　方聞〈朱耷之生平與藝術歷程〉一文中認為，八大
主要有兩種主要的畫法：

　　其一，以其觀察所得，以一種自然而富表達性的筆
墨將主體之若干細部予以強化，使造型的寫實程度更趨
完美；

　　其二，盡情簡化並統一筆觸，將其歸納成一種得心

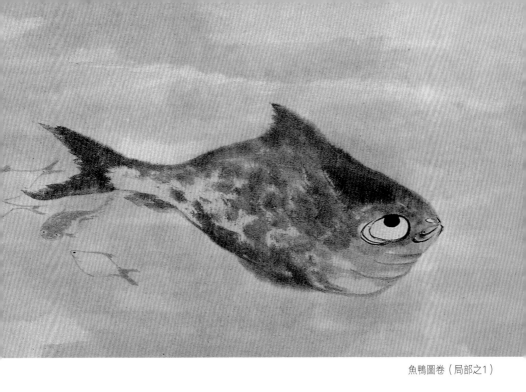

魚鴨圖卷（局部之1）

應手的系統，形成易於重複且具書法筆意之程式⋯⋯他
摒棄晚明對景寫實的風尚，以臨古為法，以奔放而率意
的書法線條作畫而獨創一格，將詩人特有的情懷與想像
力融入畫中，並以特殊之筆法取勢，盡去古人窠臼，超
然地集大成而達至高之畫境。

　　張庚《國朝畫徵錄》卷上中說：「八大山人，有仙
才，隱於書畫。題跋多奇致，不甚解，書法有晉唐風
格。畫擅山水、花鳥、竹石，筆情縱恣，不泥成法，而
蒼勁圓晬，時有逸氣，所謂拙規矩於方圓，鄙精研於彩
繪者也。襟懷浩落，慷慨嘯歌，世目以狂。」人們似乎
過多地強調了八大創作書畫過程中慷慨悲歌、憂憤於世
的情緒，然而從他晚年的書法創作來看，卻多平和簡遠
之致，看不見激動，看不見狂暴，有的，只是將全部的
精力都集中在了筆端之上。他晚年的作品多用禿筆，且

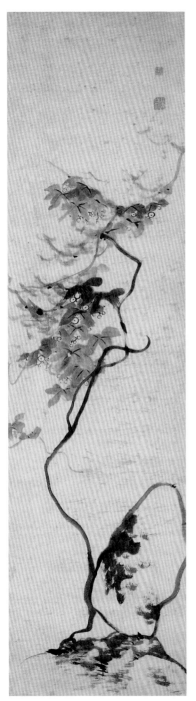

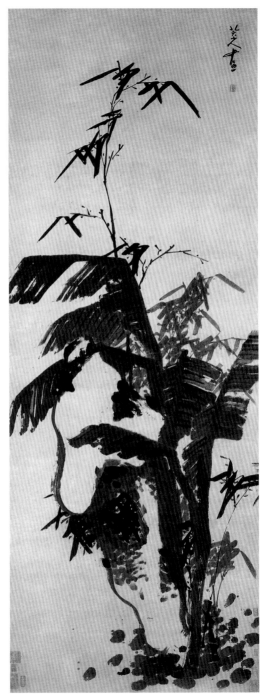

葡萄大石圖軸　181.5×49cm　　　　芭蕉竹石圖軸　220.5×83cm

運筆速度較慢，時而出以章草筆意，高古簡勁，不斤斤
於細節，浮華刊落，盡呈自然老到之本色，饒有孫過庭
《書譜》所激賞的「不激不厲，風規自遠」之趣味。單
純、凝練的線條一氣呵成，善於用結構上的以及墨色上
的變化來調節全幅的節奏，尤其是用乾筆淡墨在紙上擦
出的點線，似乎可見八大清澄透明的心性之光。

何紹基（1799～1873）題八大山人〈雙鳥圖軸〉
曰：

愈簡愈遠，
愈淡愈真。
天空鑿古，
雪个精神。

可謂知言。

魚鴨圖卷（局部之2）

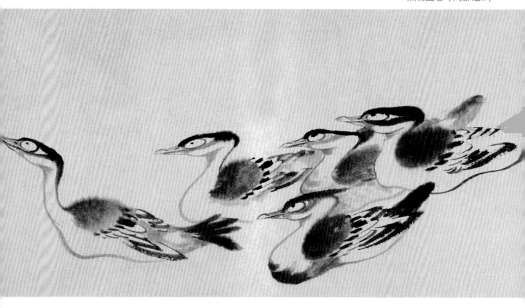

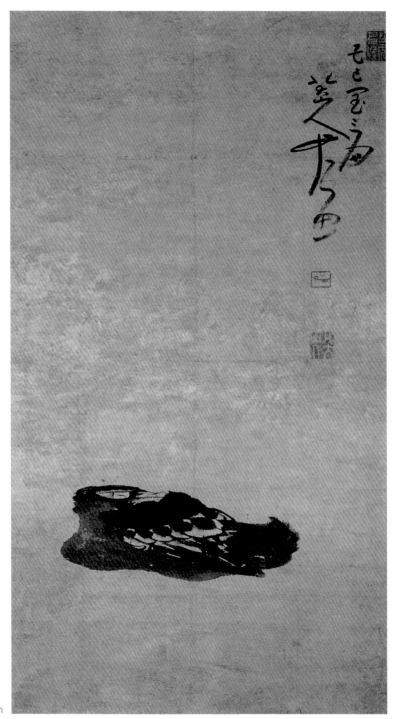

眠鴨圖軸
1689年
91.4×49.8cm

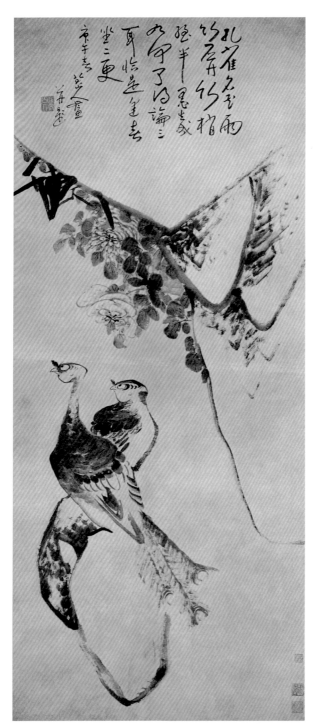

孔雀竹石圖軸
1690年
169×72cm

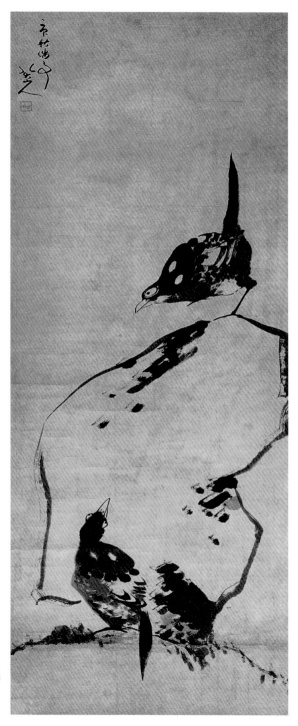

雙鵲大石圖軸
1690年
120×49cm

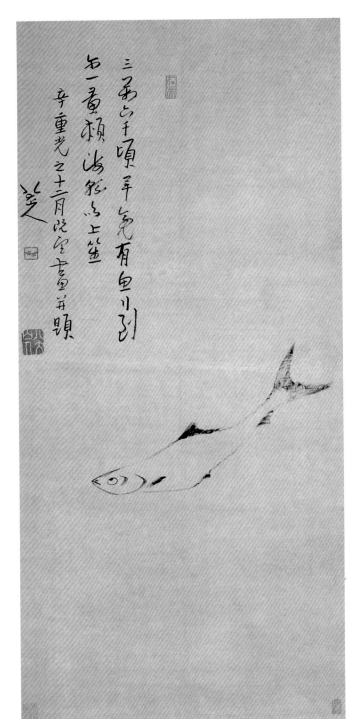

游魚圖軸
1691年
96×46cm

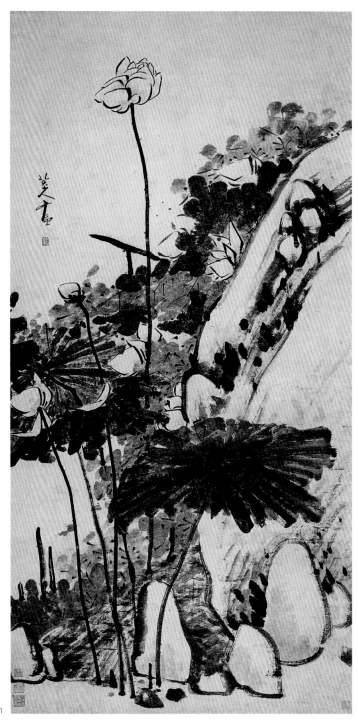

荷石圖軸
185×91cm

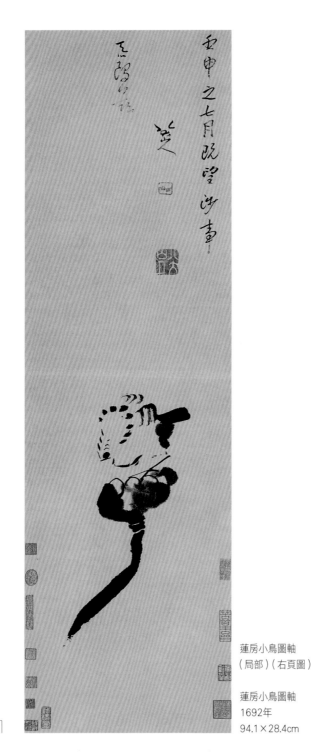

蓮房小鳥圖軸
（局部）（右頁圖）

蓮房小鳥圖軸
1692年
94.1×28.4cm

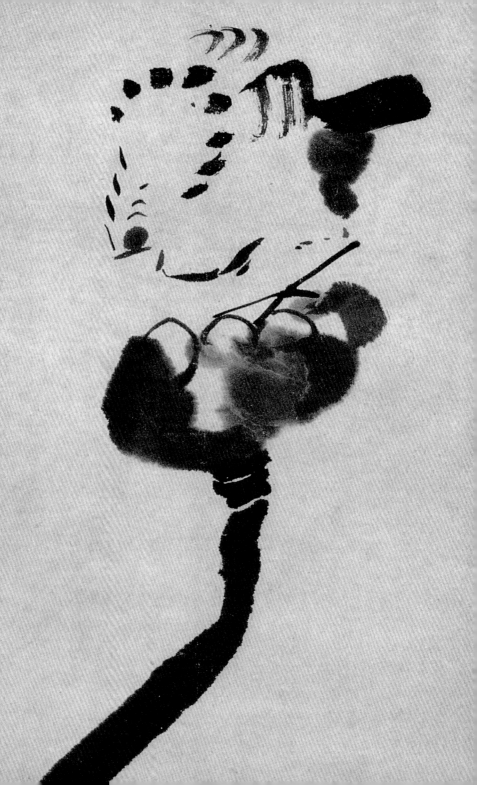

花果鳥虫冊（8開）
之一　落花
1692年
22.5×28.6cm

之三　蓮花

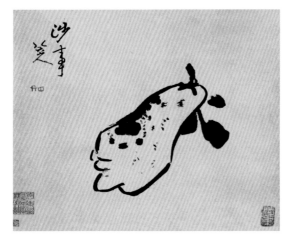

之四　佛手

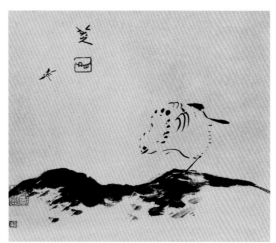

之五　孤鳥

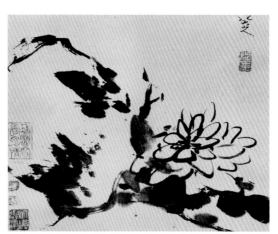

之六　菊石

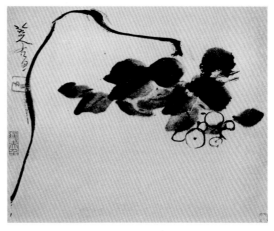

之七　葡萄

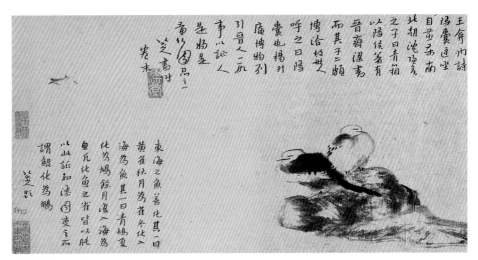

王舍州詩
馮囊连坐
自畜不南
北胡沈沒矣
之子曰青箱
以陽倏著有
晉蕃謀書
而其子二頗
庵博物列
喚也楊升
博洽枚世
呼之曰鷗
事以誌人
是物星
引晉人二瓜
菴雪圖凡之
題書廿
芝芝老夫

東海之魚善化其一日
黄雀秋月為雀冬化入
海為魚其一曰青鵃復
化為鵃餘月沒入海為
魚兒化魚之雀皆以脆
以此訹知漆園変之石
謂鯤化為鵬
芝跋

魚鳥圖軸　1693年　25.2×105.8cm

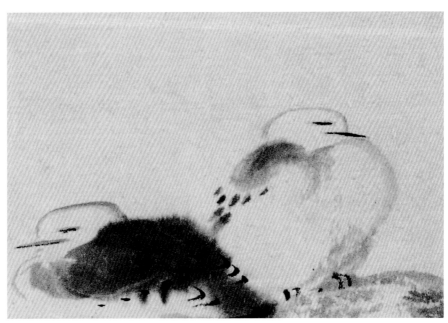

魚鳥圖軸（局部）

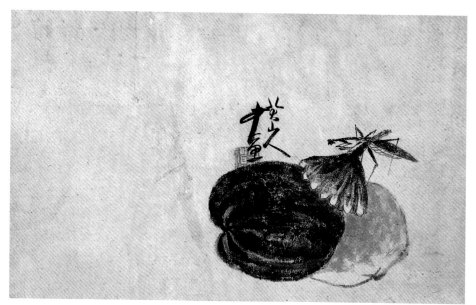

瓜果草虫冊（2開） 之一 瓜果 23.9×38.3cm

之二 蟬

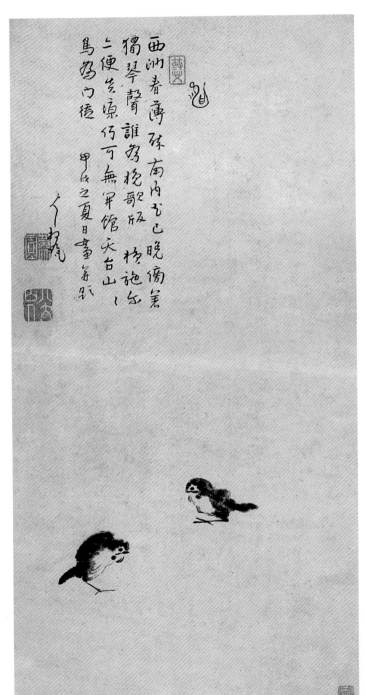

西洲春薄殊南内兮已晚憑窗
獨琴聲誰寫挽歌版橫施兮
二便兮原行可無甲館夾台山
鳥鳴兮德 甲戌之夏日重筆年羽

雙雀圖軸
1694年
75.3×37.8cm

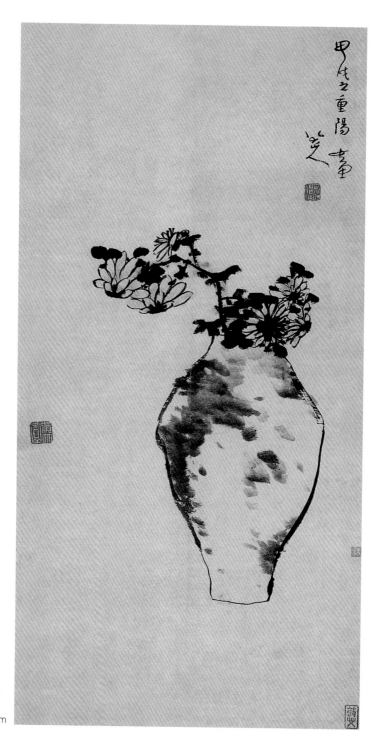

瓶菊圖軸
1694年
91×46cm

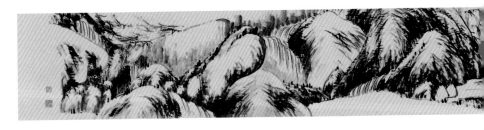

河上花圖卷　1697年　47×1292.5cm

河上花一千葉
六郎買舟
無休歌萬搏
于迴丁已娘首
手牽牛空汗
北欲雨巫山響
蓋斜斤勹
卷色昆明黑總
知明珠群不淨
塗上心頻英圖
懷人玉石者大無一
遇多一由峯
太白太白對中言
博望後渡天般大
莱如掇花多外
六娘剣術万方逃
團圖骨骨吳黽
會河上僧人匹
圖書撑匂挂
六个人炎凉
俊台高冠戴
畫作高

河上花圖卷（局部，下頁圖）

花果卷 22.2×186.5cm

花果卷（局部）

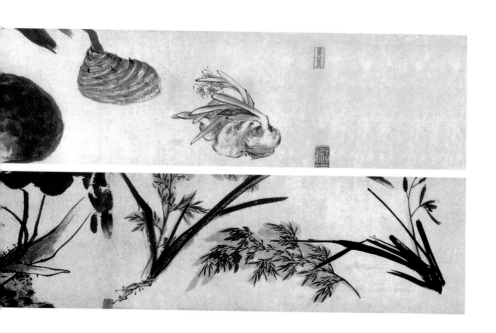

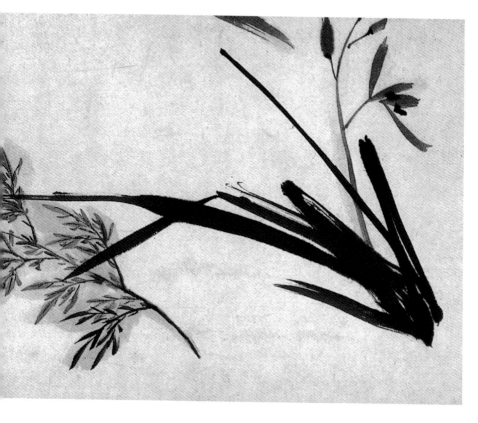

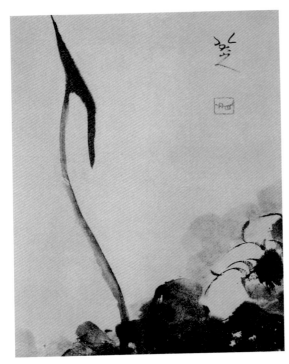

雜畫冊
之一 荷花
33.4×26.5cm

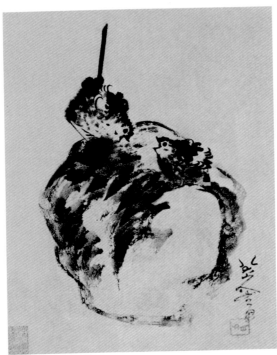

之二 鳥石

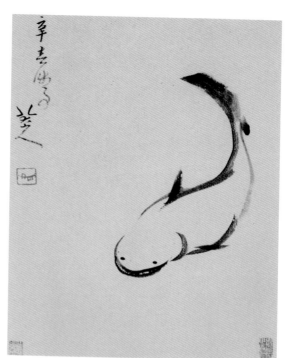

之五 魚

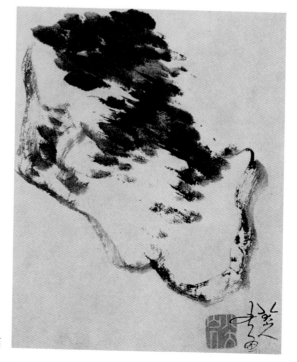

之七 石

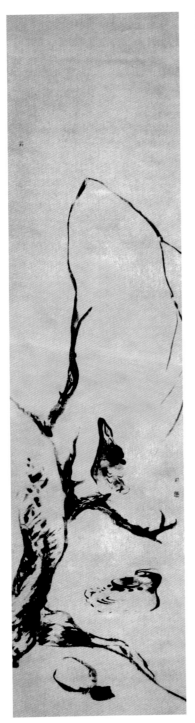

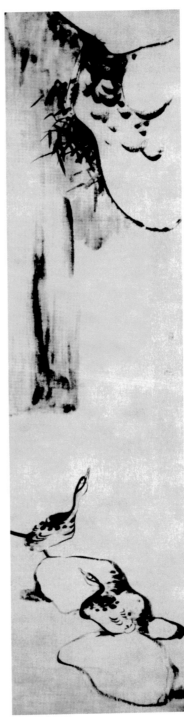

花鳥屏
201×53.8cm
之一 枯柳雙禽
之二 竹石野鴨

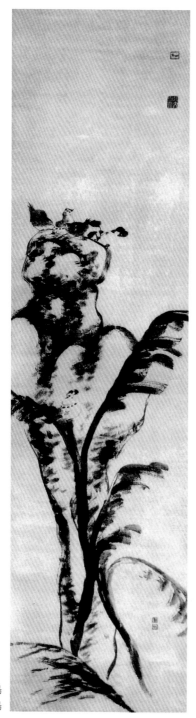
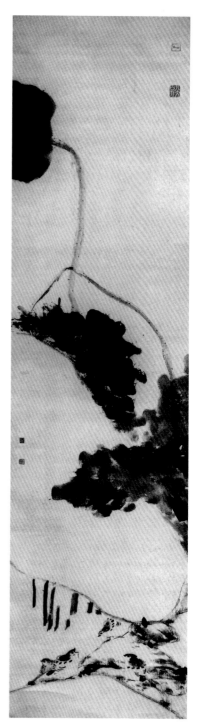

花鳥屏
201×53.8cm
之三　蕉石四鳥
之四　荷塘小鳥

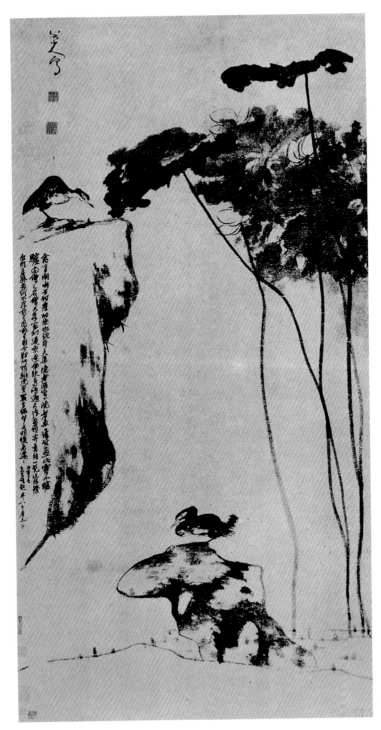

荷花雙鳧圖軸
184.3×95.1cm

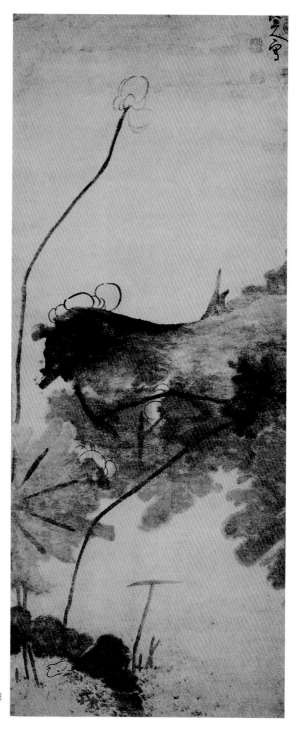

蓮塘小禽圖軸
177×71cm

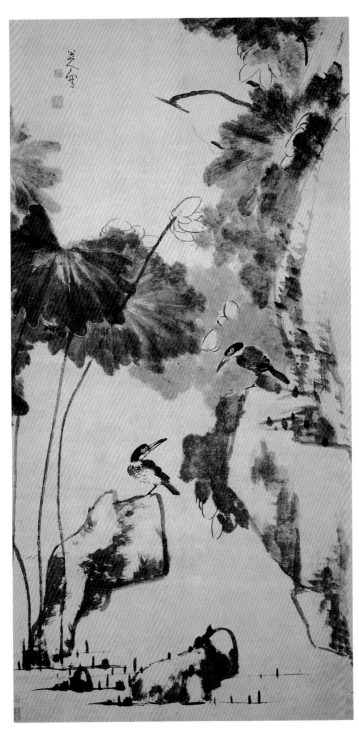

荷花翠鳥圖軸
（局部，右頁圖）

荷花翠鳥圖軸
182×98cm

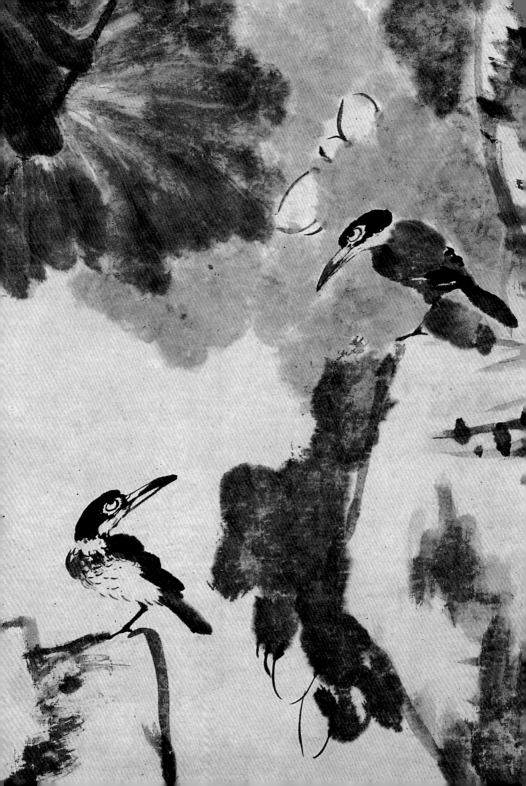

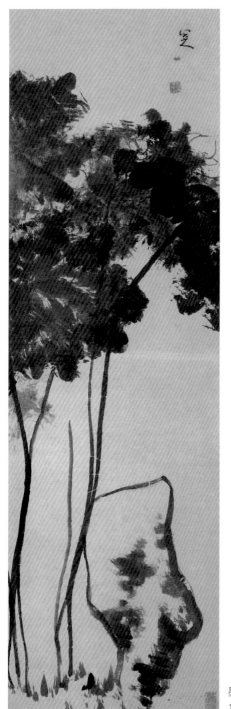

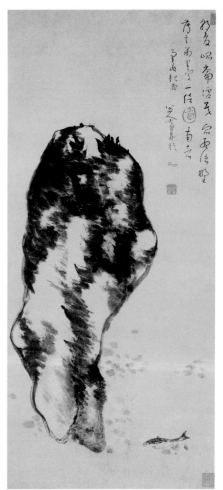

魚石圖軸
紙本水墨
1699年
134.8x60.5cm

墨荷圖軸
132.8×41.2cm

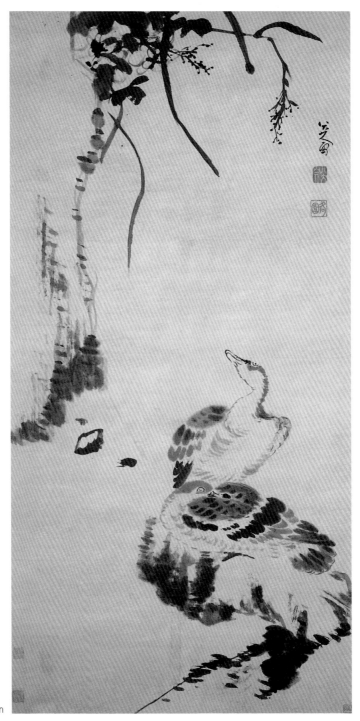

芙蓉蘆雁圖軸
147.6×73.8cm

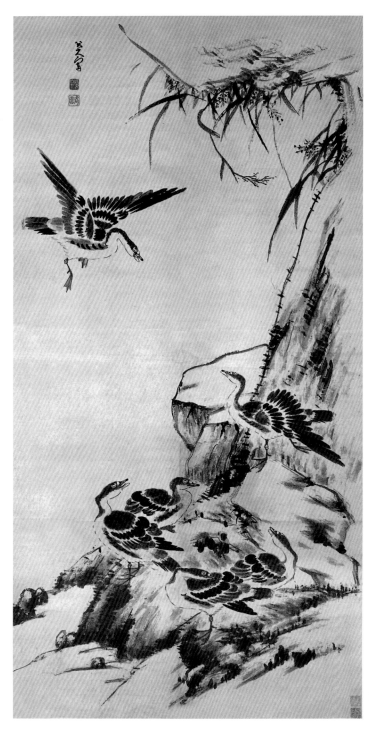

蘆雁圖軸
221.5×114.2cm

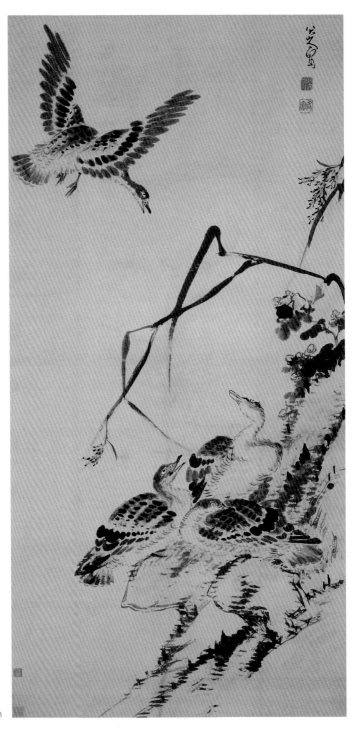

蘆雁圖軸
183.3×90.7cm

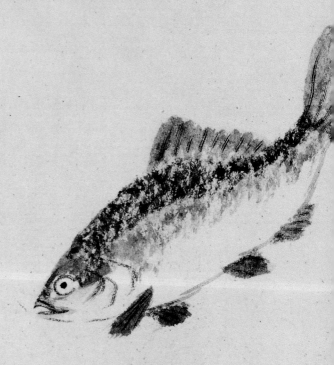

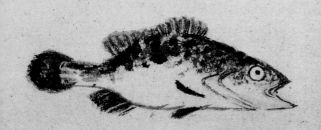

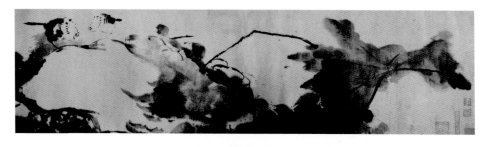

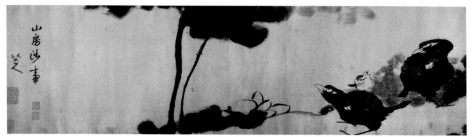

蓮塘戲禽圖卷　27.4×197.6cm

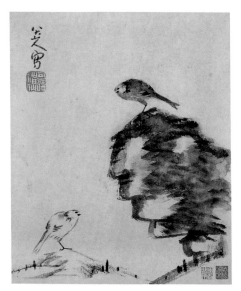

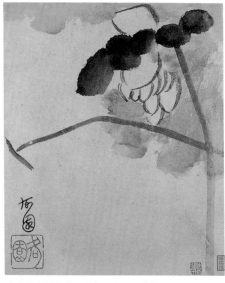

山水花卉圖冊（12開）　之二　雙鳥
紙本水墨　27.6×23.2cm

山水花卉圖冊（12開）　之一　荷花
紙本水墨　27.6×23.2cm

左頁圖／山水花卉圖冊（12開）　雙魚　紙本水墨　27.6x23.2cm

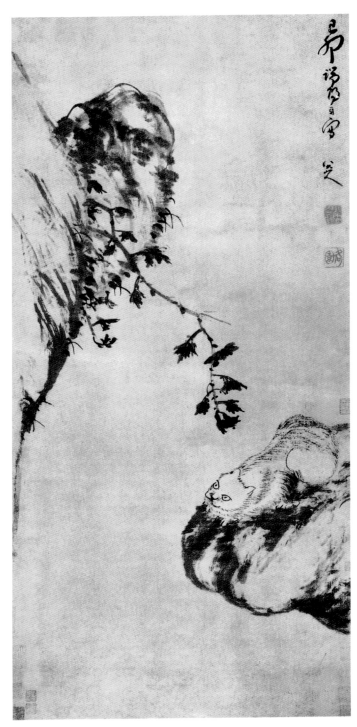

艾虎圖軸
1699年
127×60.9cm

# 山水畫

　　八大山人不僅工於花鳥畫的創作，而且山水畫也極
為精彩。但，他的山水畫不是自然界的真山真水，而是
一種「心像」。

　　北京故宮博物院所藏〈山水〉一幅，款署「驢」並
鈐「一字年」、「技止只耳」二印，可能是八大存世畫作
中最早的一幅山水畫，年代大致可以斷定為康熙庚申與
辛酉之間（1680～1681），即初返南昌後不久。這是標準
的一河兩岸的構圖方式，意境蕭索，筆觸跳躍，可見作
畫時用筆速度較快，近處的坡石已經與成熟期相似。

　　八大返俗回南昌「癲止」後，畫了一幅〈繩金塔遠
眺圖〉──這是八大在後期藝術創作中將精力集中於山
水而不是花鳥畫的開始，因此值得我們去探討它內在的
更為深層的意義。在畫面上，八大題了這樣一首詩：
「梅雨打繩金，梅子落珠林。珠林受辛酸，繩金歇征鞍。
萋萋望耘籽，誰家瓜田裡？大禪一粒粟，可吸四海水。」
這代表了八大對於自己家山的萋萋眺望之情。在家山
中，有他無限的傷心。另外有一首詩常見。他寫的是：

　　郭家皴法雲頭小，董老麻皮樹上多。
　　想見時人解圖畫，一峰還寫宋山河。

　　這後面的兩句，是最能表明八大畫山水的用意的。

　　從藝術繼承的關係來看，大約作於一六八一至一六
九三年之間的〈仿元四大家山水四條屏〉（紙本淡彩，紐
約王己遷藏），可以視為八大山水畫創作的承先啟後之

作。此時的八大，已經由早先的只有前後兩景而向具有前、中、後層層推進的較完整之景觀轉變，〈仿倪瓚山水〉一幅更是蜿蜒無盡。四幅畫用筆較放，墨色富於變化，其中尤以〈仿王蒙山水〉、〈仿吳鎮山水〉兩幅之遠景山頭最爲明顯，已略具八大個人的風貌。

山水畫因其天生的隱逸性，爲元代畫家抒發自己的情感與思想提供了一個能夠淋漓盡致地表現自我的天地。所以，元代的黃公望、倪瓚、吳鎮和王蒙四大畫家幾乎都以山水見長。

黃公望（1269～1354）採取的是董源或巨然的構圖方式，但從筆鋒中表現出來的那種樸散、疏鬆，最終形成了一種極高的審美品味。在八大存世山水作品中，有大量的畫面上題寫著「仿大痴筆意」的字樣，而且，在構圖上，八大也確實近乎於黃公望。

倪瓚（1306～1374，一作1301～1374）將疏林遠樹、江天渺遠入於畫中，其意境荒疏清冷。清人布顏圖在《畫學心法問答》中以爲：「高士倪瓚，師法關仝，綿綿一脈，雖無層巒疊嶂、茂樹叢林，而冰痕雪影，一片空靈，剩水殘山，全無煙火，足成一代逸品！」他的畫總是有意無意、若淡若疏，簡淡的筆墨竟是深深地契合了中國人的生命意識與宇宙情調——在他的畫中，可以體味到超脫的心襟，體味到宇宙的深境。他的蕭疏、簡淡，更符合了元末以來的審美趣味，而使他的藝術品格在「元四家」中佔據了最高位。如果說，元畫將宋畫的

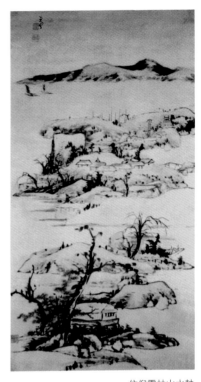

仿倪雲林山水軸
159×84.5cm

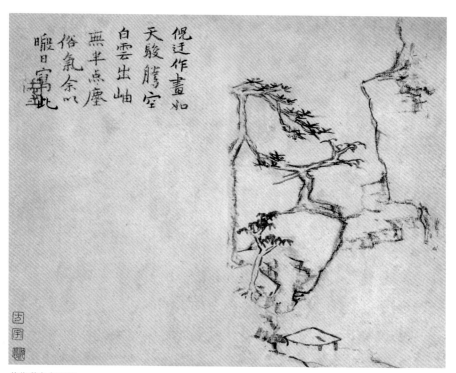

倪迂作畫如
天駿騰空
白雲出岫
無半点塵
俗氣余以
暇日寫此

仿倪瓚山水冊頁
25.2×32.3cm

質實變而爲空靈超脫，變而爲虛靈無際、氣韻蓬鬆，而
筆墨的表現亦臻於渾化無痕，那麼，倪雲林無疑是最能
代表這種畫風的——其最爲精彩之處，就是在心靈狀態
的超忽縹緲之間，脫略形跡，而顯得荒率蒼茫，似眞似
幻的境界涵蘊在無聲無色、而又無往不在的虛空之中。

　　他全部的繪畫在構圖上幾乎都遵循了一種處理方
式：前景是一片河岸，然後是幾株樹，一片河水流向遠
方；遠方則是低平的山巒，在空白處則不厭其煩地題上
好些詩句。顯然，他的興趣並不是視覺藝術中追求的表
現幻覺，而是表現一種「心境」。蘇東坡與歐陽修等人都
這樣表示過，像處理空間、體積、距離等這些技巧性的
東西，都是「畫工之藝」、「非精鑒之事也」。所以爲了
表現自己心靈中的高遠理想與趣味，他回避了這些，而

只表現一種趣味性的東西。在一幅山水畫上，八大對倪
瓚有這樣的看法：

> 倪迂畫禪，稱得上品上。迨至吳會，石田仿之爲石
> 田，田叔仿之爲田叔，何處討倪迂也？每見石田題畫諸
> 詩，於倪頗傾倒，而其必不可仿者，與山人之迂一也！

對於八大來說，倪瓚最爲殊勝之處，不在其形跡而
在於其形跡所傳達不出的「迂」處——在元四家中，倪
雲林的筆法與其表現出來的意味，是最爲寧靜而收斂
的，透露出一種極爲平靜的心境。在整個中國繪畫中，
他的畫可以說是最簡潔、最淡泊的一位，這同時也是中
國藝術批評家們願意使用的一種最高評價。在一七○三
年所作的〈山水圖軸〉上，八大甚至認爲：

> 董巨墨法，迂道人猶嫌其污，其它何以自處也？要
> 知古人雅處，今人便以爲不至。

這裡所謂的「污」，即是墨色中的不純粹。惲南田在
他的〈南田畫跋〉中亦反復地以爲：「迂老幽淡之筆，
余研思之久，而猶未得也。香山翁云：『予少而習之，
至老尚不能得其無心湊泊處。』世乃輕言迂老乎？」方
薰也這樣以爲：「雲林、大痴畫，皆於平淡中見本領，
直使智者息心，力者喪氣，非巧思力索所能造」[註1]，像
這樣的評價，別人是無福消受的。精於禪學的八大，對
此卻獨有會心，故有上述透關之論。

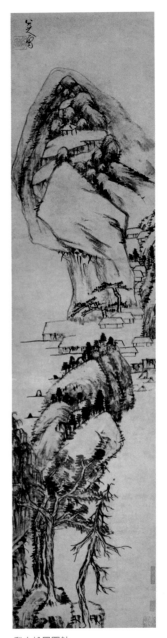

谿山松屋圖軸
紙本設色
161×38cm

註1.《山靜居畫論》

與八大號稱四畫僧之一的漸江，也學倪瓚，但他與八大卻是那樣的不同。我們可以試作一比較。

　　弘仁（1610～1664），號漸江學人、漸江僧，又號無智、梅花古衲。他死後，曾留遺囑，令於其塔前多種梅花，曰：「清香萬斛，濯魄冰壺，何必返魂香也。他生異世，庶不蒸芝湧醴以媚人謟口，其此哉！」

　　黃山孕育了漸江，而漸江則從倪雲林的繪畫語言中找到了與自己相對應的圖像與符號。漸江的畫面非常之美，這種美是他的心性之美。他總是要留出那麼多的空白，常常超出視覺藝術上對造型的探尋而必涉及到藝術品的內在意志方面。湯燕生題漸江〈古槎短荻圖軸〉說：「運筆全標靈異蹤，危坡落紙矯遊龍。其期出世師先遁，對此殘縑念昔容。老屋枯株，池環石抱。點染淡遠，大似高房山命筆也」；又跋〈尋山圖〉說：「觀漸江畫，如行高岩邃谷中，渚轉溪回，遂與人世隔，眞妙作也」──藝術形式是一種精神的現象，而精神的現象也正是微妙的藝術形式；既把人格從不可思議的神祕中呼喚出來，也從不可思議的神祕中煥發出人格的光明到藝術的形式中去。因此，在面對漸江這樣的「禪畫」時，人們看到的是一種奇跡，或者除了奇跡之外，還有那不可言說的祕密，一點一畫、一波一折，都會因為它們是因籠罩在人格的燦爛光輝下而顯得神奇不可方物。

　　但八大學倪瓚，卻比漸江厚實得多。漸江比較願意用乾筆作畫，細勁挺拔，八大雖也渴筆乾墨，墨氣淋漓中卻透著一股沉厚。

　　通過董其昌，八大更將自我山水畫發展的源頭追溯到了南派山水之祖的董源那裡。我們現在只知道他在南唐小朝廷上做後苑副使，遠離黃河流域。另外也沒有記

載說他入宋，也許在南唐亡國之前，他就已不在人世了。他的代表作是〈夏山圖〉、〈瀟湘圖〉等。中國文化南移之後，尤其是當畫家的題材從北方的高山峻嶺向南方的江湖溪谷轉移的時候，董源的意義就凸顯出來了：「至其自出胸臆，寫山水江湖，風雨溪谷，峰巒晦明，林霏煙雲，與夫千岩萬壑，重汀絕岸，使覽者得之，眞若寓目於其處也！」<sup>(註1)</sup> 每天乘船遊玩於江南的米芾，自然會欣然將董源引爲同調，並極力地推崇他：「董源平淡天眞多，唐無此品，在畢宏上。近世神品，格高無與比也。峰巒出沒，雲霧顯晦，不裝巧趣，皆得天眞。嵐色鬱蒼，枝幹勁挺，咸有生意。溪橋漁浦，洲渚掩映，一片江南也！」在米芾的眼中，這種「一片江南」顯得異常地親切，並在圖式上面眞正徹底地符合了他對於「意趣高古」、「率多眞意」的美學追求。

　　董源的學生巨然也是一位了不起的山水畫家。董源水墨山水的那種疏林野樹、平遠幽深，正是由巨然繼承下來並傳到了宋代，並由北宋諸人的品評確立起來的！如果我們細心觀察，就會發現，巨然的畫比之於董源，更平靜，更淡泊，更高遠，更簡率，同時他的筆致也更柔潤、更平和──如果我們細心觀察董源與巨然的水墨山水畫，我們幾乎無一例外地認爲，他們手中的筆主要是用來皴、擦、點、染，以及抒情地鉤長長的線！特意指出這一點有著重要的意義：因爲王維的一改「鉤斫」之法而專用水墨「渲淡」，至此才找到了理想的對應圖式。

　　米家父子的雲山墨戲，同樣是八大創作的源頭之一。

　　米芾（1051～1107），字元章，號鹿門居士，又稱海

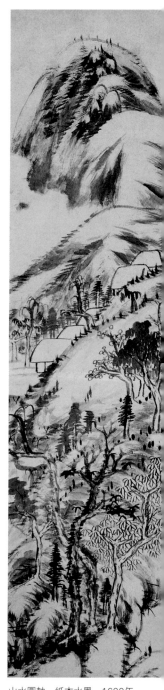

山水圖軸　紙本水墨　1699年
152.7x72cm

　註1.《宣和畫譜》

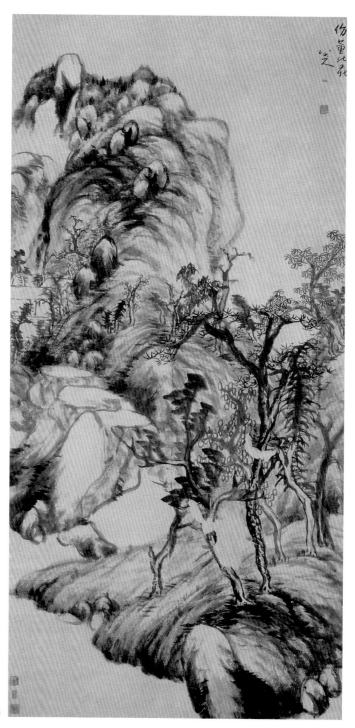

仿董源山水軸
180.5×87.5cm

之所長也。」這句話的含義是，書法到了米芾的手中才算放曠起來，畫法到了米芾的手中也才真正簡易起來——而這一切都在米友仁的作品中得到了體現。

　　錢聞詩題米友仁〈瀟湘白雲圖〉時讚美他的妙意創真，有如造化之生機：「雨山、晴山，畫有易狀，惟晴欲雨、雨欲霽，宿霧曉煙，已泮復合，景物昧昧時，一出沒於有無間，難狀也。此非墨妙天下、意超物表者斷

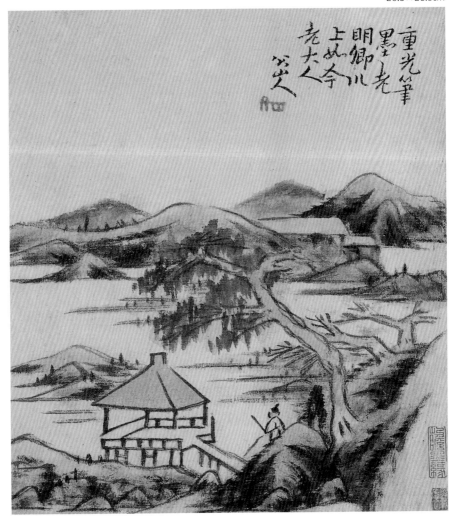

書畫冊
之一　山水
1702年
25.8×23.3cm

不能到！」的確，米友仁的畫是心靈對自然的直接反映，生氣遠出，儀態萬千。他不是侷限於自然物象的一時一地，或者一草一木，而是將大自然全幅生動的山川草木都收於紙面之上，雲煙晦明，足以表徵中國畫家心胸中蓬勃無盡的靈感與氣韻。

另外一個重要的傳統資源，就是董其昌了。

董其昌一直是八大山人膜拜的對象。他借鑑於董其

之六 山水

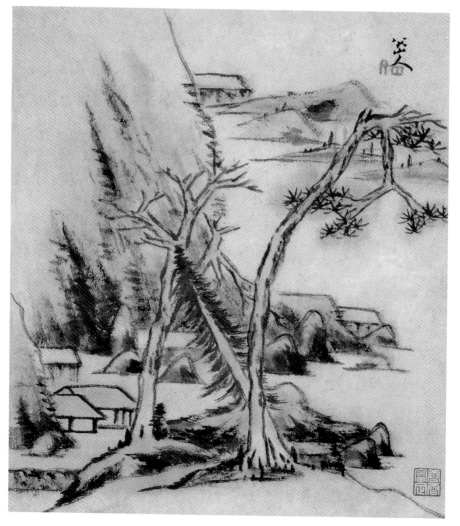

昌的筆墨技法，漸漸地建立起了自己的藝術語匯。從表面上來看，董其昌所強調的繪畫中的人文傳統，是過於保守的。但是僅抓住這一點對董其昌展開攻擊的人倒忘記了，董其昌還說過摹仿古代大師的作品容易，而傳達其內在的獨創精神卻更爲重要。對於他來說，無論是從自然出發，還是從古代大師出發，都必須堅持一個原則：堅持眞正的獨創。我們可以找一段董其昌的話爲此作証：「巨然學北苑，黃子久學北苑，倪迂學北苑，學一北苑耳，而各各不相似。使俗人爲之，與臨本同。」還有一段話更爲有名。此語見於袁宏道之記：「往與伯修過董玄宰，伯修曰：『近代畫苑諸名家，如文徵明、唐伯虎、沈石田輩，頗有古人筆意否？』玄宰曰：『近代高手，無一筆不肖古人畫。夫無不肖，即無肖也，謂之無畫可也。』余聞之悚然曰：『是見道語也！』故善畫者，師物不師人；善學者，師心不師跡。善爲詩者，師森羅萬象，不師先輩……法其不爲漢、不爲魏、不爲六朝之心而已，是眞法也！」這也許是董其昌極爲眞實的一面。

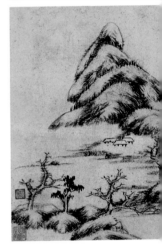

他不僅這麼說，而且也的確在這麼做。他有時雖然在他的畫上說自己因受了某古代大師的啓發，但是他卻以其明顯的自我風格改變了前人的風格。他既在接受著傳統，也在對傳統的重新闡釋之中改變著它的形式，並最終落腳在形式之上——在他的畫中，他幾乎不顧自然和空間的法則，而是從形式出發，又最終走向形式。也就是在這一點上，人們往往將他與那些從事「純藝術」的西方現代藝術大師相比較。

如果我們擴大一下自己的眼光，來看一下他以前的或同時代的畫家都做了一些什麼時，我們就不難理解與

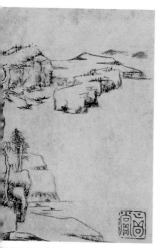

山水圖冊
紙本水墨
1702年（康熙41年）
26x41cm（每開）

發現，董其昌是在用他所發現的傳統藝術精神與當時的畫風相對抗。他的畫與他們比起來，是極形式化與極抽象化的。而他的畫越抽象化、越形式化，它對當時的藝術狀態所做的反抗也就越有力量。人們對他能夠做出了這樣的探索，欽佩不已。如王時敏〈王奉常書畫題跋〉卷下〈題董宗伯畫〉說：「思翁筆無纖塵，墨具五色，別有一種逸韻，則自骨中帶來」；王鑒〈染香庵題跋〉中說：「以澹見眞，以簡入妙；神理意趣，溢於筆端」。他的畫明淨、清潔、簡淡，在此明淨、清潔、簡淡中透露一種眞趣，這的確是他同時的畫家們所沒有做到的。王原祁云：「董思翁之筆猶人所能，其用墨之鮮彩，一片清光奕然動人，仙矣，豈人力所得而辦？」又嘗見思翁自題冊亦云：「我以筆墨遊戲，近來遂有董畫之目。不知此種墨法乃是董家眞面目。」又草書手卷有云：「人但知畫有墨氣，不知字亦有墨氣。」可見文敏自信處亦即是墨。故凡用墨不必遠求古人，能得董氏之意便超矣[註1]。

　　八大現存作品中有一些是臨摹董其昌的，如美國新東大學王方宇處所藏《臨董其昌仿古冊》六幅，這些摹作極其精彩，以致從中仍然可以看到八大的感覺方式是如此地眞切與動人，所以與其說是摹仿之作，不如說是再創造更爲合適。那是對原作的闡釋，通過這種闡釋，摹製者能夠再創造他人的作品，使之成爲自己的創作，而又不喪失原作的精神和特性。

　　董其昌的貢獻在於，在畫面上打破了以往以丘壑爲主而以筆墨形式爲輔的侷限，同時使「水墨」與「丹青」

註1. 見張庚《浦山論畫》

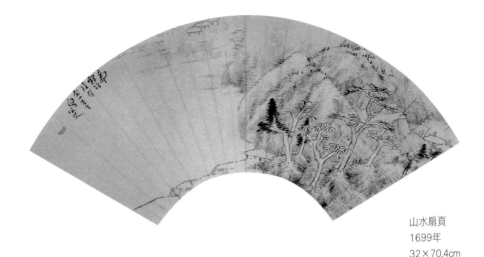

山水扇頁
1699年
32×70.4cm

以及畫派中的董、巨、李、郭、二米、倪、黃等人融會
於一爐——這是一個劃時代的革命——同時也奠定了新
觀念下的山水畫的空間結構之觀念與形式法則。這一切
的一切，都在八大的畫中得到了進一步的擴展與推進。
在用筆上，八大將筆墨的描繪作用與表現作用成功地調
和在一起。他所畫山石全無輪廓，披麻皴與解索皴並
用，亦細亦柔，雖密實鬆。這都源於他先用乾而鬆的墨
鉤皴，然後再以潤而淡的墨覆皴加染，復以少數焦而枯
的苔點強調之。

　　總而言之，八大山人從宗炳那裡找到山水畫精神的
原型，從米芾、倪瓚、黃公望、董其昌這裡找到具體的
圖式，八大就這樣地創造著他心中的靈境。方薰在《天
慵庵隨筆》中曾說：「山川草木，造化自然，此實境
也。因心造境，以手運心，此虛境也。虛而為實，是在
筆墨有無間⋯⋯故古人筆墨具此，山蒼水秀、水活石
潤，於天地之外，別構一種靈奇。或率意揮灑，亦皆煉
金成液，棄滓存精，曲盡蹈虛揲影之妙！」這樣的幾句
話，依我看來，在八大的畫中是得著十分的表現了。

右頁圖／
古松圖軸
紙本水墨
1701年
160.3x42.4cm

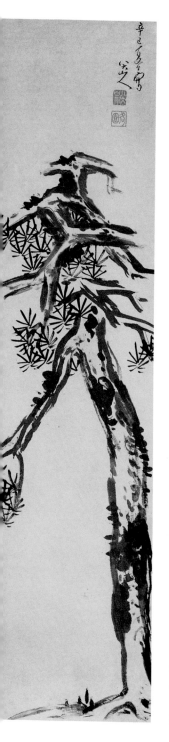

但是，董其昌的畫明潔，八大的畫卻荒寒；董其昌的畫寧靜，八大寧靜中卻有不平。董其昌的畫雖然超脫，卻有人間的氣息，八大的畫也超脫，但那可能更是一個在人世間之外的另類世界……其根柢何在？八大有憤懣不平之氣故也！

稍後於八大的廖燕（1644～1705）《二十七松堂集》卷四〈劉五原詩集序〉曾有一段妙論：「慷慨者何哉？豈藉山水而泄其幽憂之憤者耶？然天下之最能憤者莫如山水。山則巉峭叢龍，蜿蟺磅礴，其高之最者，則拔地插天，日月為之虧蔽，雖猿鳥莫得而逾焉。水則汪洋巨浸，波濤怒飛，頃刻數十百里，甚至潰決奔放，蛟龍出沒其間，夷城郭宮室，而不可阻遏。故吾以為山水者，天地之憤氣所結撰而成者也。天地未闢，此氣嘗蘊於中，迨蘊蓄既久，一旦奮迅而發，似非尋常小器足以當之，必極天下之岳峙潮回、海涵地負之觀，而後得以盡其怪奇焉。其氣之憤見於山水者如是，雖歷今千百萬年，充塞宇宙，猶未知其所底止。故知憤氣者，又天地之才也。非才無以泄其憤，非憤無以成其才；則得，豈非吾人所當收羅於胸中而為怪奇之文章者哉！」這段話說得真好，也真可以讓我們了解那時的人為什麼會在自己的作品中有一種令人特別感動的力量！

八大是天才，但這天才卻必須像廖燕說的那樣有「憤氣」才可。果然，八大就有這樣的令人迴腸盪氣的「憤氣」。試看以下諸人的提示：

——邵長蘅《八大山人傳》說：「山人胸次汩鬱結，別有不能自解之故，如巨石窒泉，如絮之遏火，無可如何，乃忽狂忽喑，隱約玩世。」邵長蘅也真算是了解八大的內心世界的苦痛的了。邵說八大的心胸不能痛

山水冊（之一）
1702年
26×41cm

之二

之三

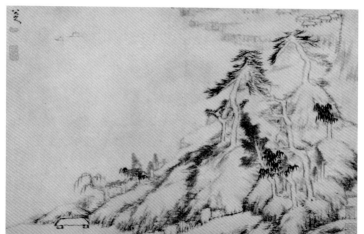

之四

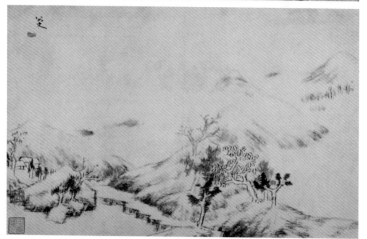

之五

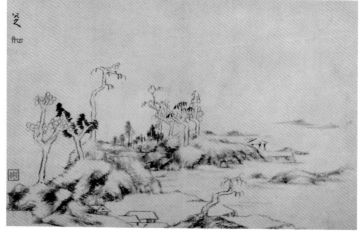

之六

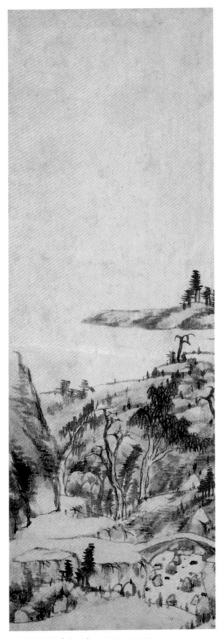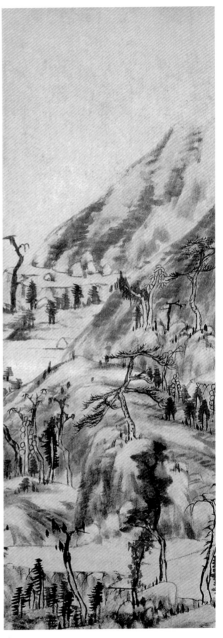

山水通景屏（之一） 94.9×31.7cm　　　　之二

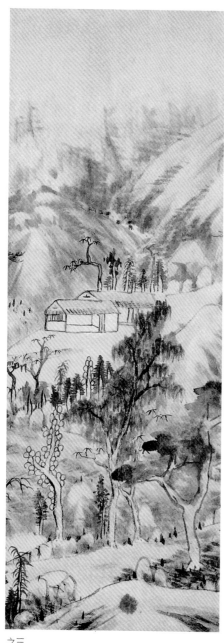

之三

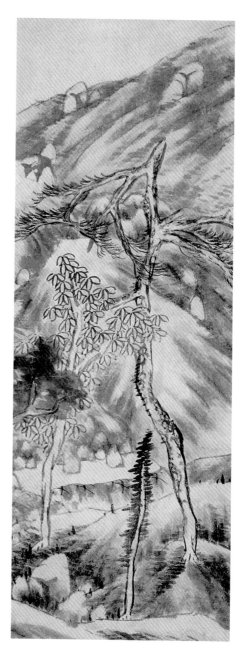

之四

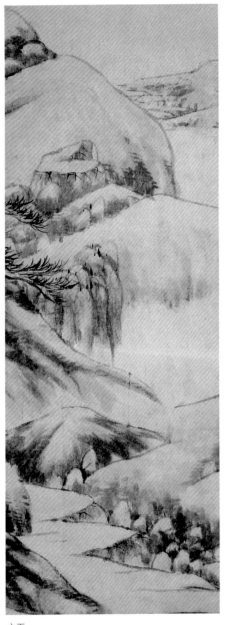

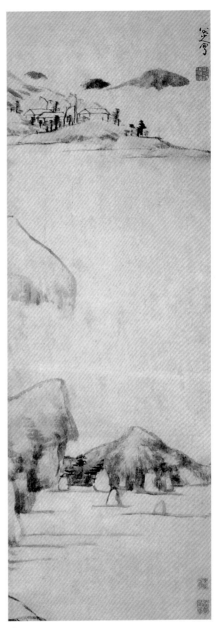

之五　　　　　　　　　　之六

快，就像巨大的石頭堵住了一個泉眼，就像火種遇到一團濕棉花，也眞形象。

——鄭板橋（1693～1765）《板橋詩鈔》卷三〈題屈翁山詩札石濤石谿八大山人山水小幅並白丁墨蘭共一卷〉說：「國破家亡鬢總皤，一囊詩畫作頭陀。橫塗豎抹千千幅，墨點無多淚點多。」在明清人看來，人的淚就是人的性靈的表現，盡管八大的淚是傷心之淚，然而板橋能從他的畫看出淚點來，這也是他的獨特性靈表現之所在。

八大的山水畫和董其昌所以不同，正在於此——多了許多的「憤氣」，因此也多了許多的奇怪和許多的荒寒。他的山水，我們看不出是何季節，但卻是最成功地體現著中國藝術意境之中的那種荒寒寂厲、奇境獨闢、筆墨孤迥，表現著一片哀愁寂寞、宇宙荒寒，根觸無邊的詩境。

他後期的山水畫，完全是自己的面貌。景物皆平常，大多是老樹參差，近坡遠峰，但結構奇巧，構圖新穎。或境界幽曠，或山重水複，或石勢高峻，或枯筆健姿，皆離合奇縱，往往不求完整，皆非同凡響。其用筆更是恣意縱橫，蒼勁圓秀，完全從他的精神狀態中出，而和董其昌、黃公望、倪雲林等不同。他有時用禿筆枯墨，隨意皴寫，似鉤似點似擦，有時用濕墨點染漬簇。畫樹皆十分簡練，或鉤幾個松針，或圈幾個夾葉，或點幾片墨點，無不蕭條淡泊，閑和嚴靜。

有兩首詩是能體現出八大的境界追求的：

淨雲四三里，秋高爲森爽。

比之黃一峰，家住富陽上。

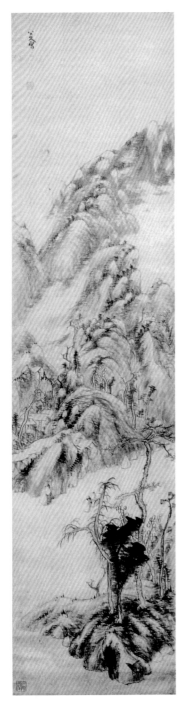

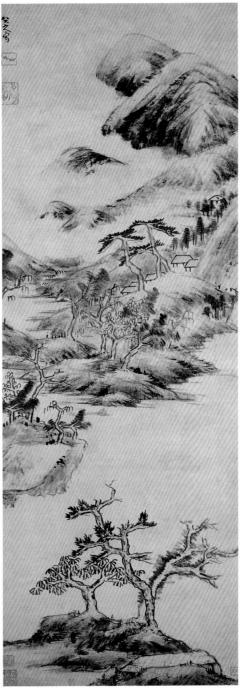

山水圖軸 186×47cm　　　　山水軸 109.9×39.8cm

齋閣值三更，寫得春山影。

微雲點綴之，天月偶然淨。

八大山水中表現的，果然是這樣的一種「淨」境。

然而說到最深的根底之處，他的構圖、筆墨、形象，都無法從歷史上找出他具體地師承著哪一家，他是一位開天闢地的豪傑。用禪宗的話來說，是「隨處作主，立處皆真」，如他的〈河上花卷圖〉，在幽幽的墨色光華中，是他營造出的第二自然──即他自己就在創造一個世界！

在這個世界之中，籠罩的是八大山人自己的大寂寞與大悲哀！

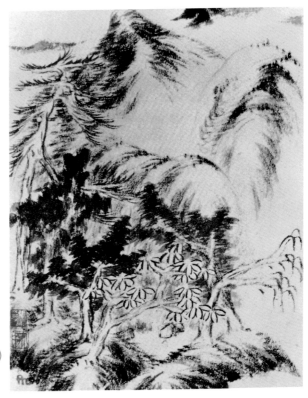

渴筆山水冊（之一）
1699年
21.3×16.8cm

渴筆山水冊
之二

之三

之八

之九

之十

之十一

渴筆山水冊
之十二

仿古書畫合璧冊
之三

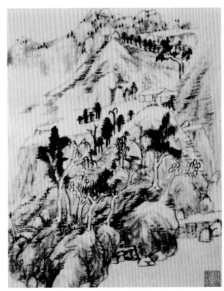

仿古書畫合璧冊（4開）
之一
22.8×17.6cm

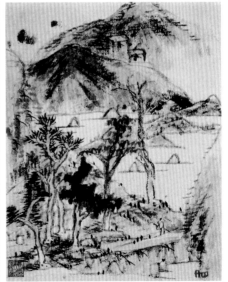

之四

天光雲景圖冊（11開）
引首
25.8×34.7cm

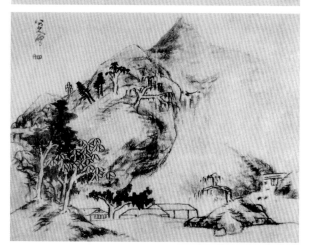

之一

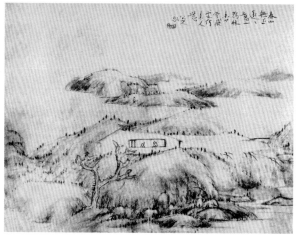

之二

天光雲景圖冊（11開）
之三

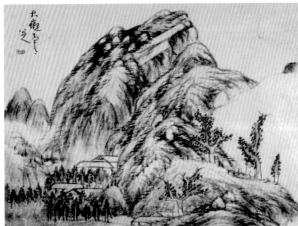

之四

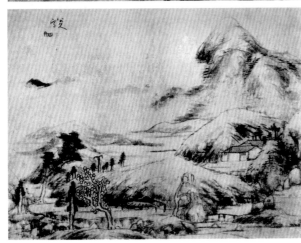

之五

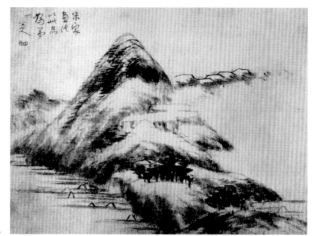

之六

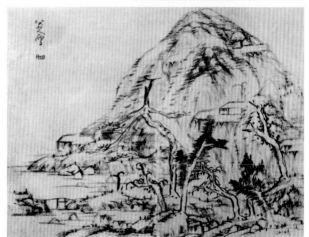

之七

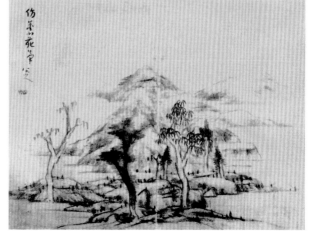

之八

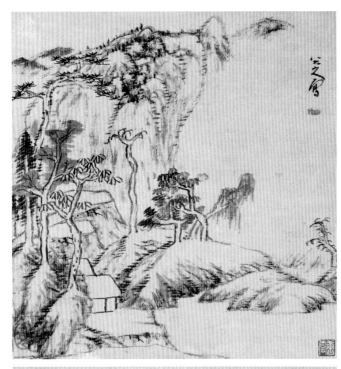

山水詩畫冊
之一　山水
30×28cm

昌黎韓愈聞其言而壯之，與之酒而為之歌曰：盤之中惟子之宮，盤之上維子之稼，盤之泉可濯可沿，盤之阻誰爭子所，窈而深廓其有容，繚而曲如往如復，嗟盤之樂兮樂且無央，虎豹遠跡兮蛟龍遁藏，鬼神守護兮呵禁不祥，飲且食兮壽而康，無不足兮奚所望，膏吾車兮秣吾馬，從子於盤兮終吾生以徜徉。

之二　行書韓愈文

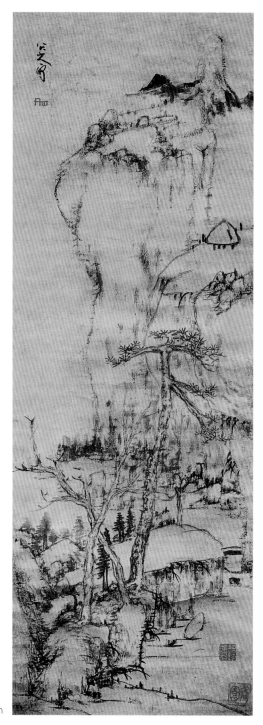

淡墨秋山圖軸
106.7×37.2cm

山水圖軸（12開）
之一
1697年
23.5×34.1cm

之二

之五

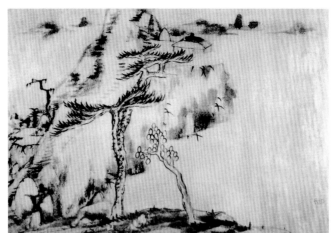

之六

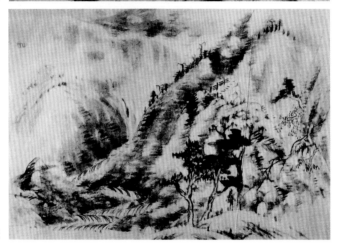

之七

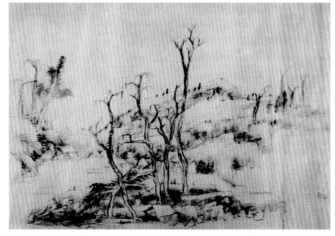

之八

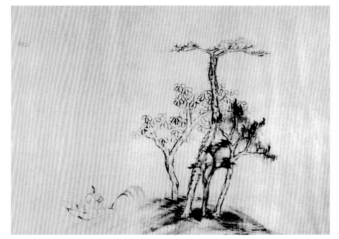

山水圖軸（12開）
之十

之十一

之十二　自題

右頁圖／
草書軸（局部）
綾本
172.8x47cm

八大山人的詩歌，在中國詩歌史上，是頗爲特殊的一種。

作爲「遺民」的八大山人，在自己的詩歌中運用了一套隱語系統，而欲理解這個隱語系統，則必須考慮到八大的「遺民」身份。「遺民」不但是一種易祚之際的政治態度，而且是價值立場、生活方式和情感狀態，是其人參與社會生活——與故國、與新朝、與官府、與鄉野或城市等等——的態度和信仰所以與他人不同的根基之所在。將此一種生活方式植入於一種語義系統之中，於是在語義系統中就會出現一系列精心製作的符號、語匯和表意方式。如果我們能從明遺民畫家（或詩人）中找出與傳統畫派的本質差別之所在，則非從此著眼不能測其底蘊。《題畫梅花冊》的詩是這樣的：

> 得本還時米也無，曾無地瘦與天肥。
> 梅花畫里思思肖，和尚如何也採薇？

詩中的「思肖」，即鄭思肖（1241～1318，一作1239～1316），是宋末元初的詩人、畫家。他在宋亡之後隱居於平江（今江蘇蘇州），坐臥必向南，自號「所南」，以示不忘宋室。逃身於緇黃之中，自稱「三外野人」。他擅畫墨蘭，疏花簡葉，然而根部卻從來不畫土，當人問起時，就滿含熱淚地說：「土爲蕃人奪，忍著耶？」其志節爲歷來所推崇。詩中最後的「採薇」，則是用商代伯夷、叔齊故事。當周武王伐湯時，伯夷、叔齊攔住了周武王的馬，指責周武王「以暴易暴」；當周武王代紂王而建立了周朝以後，他們二人恥爲周民，隱居於首陽山中不食周粟，採薇而食，以至餓死。從這裡可以看出，

草書軸
綾本
172.8×47cm

唐賢絕句屏
107.25x24.13cm

像鄭思肖和伯夷、叔齊這樣被當做是高潔象徵之人物的言行，也是時常盤桓在八大山人心中的。他還有一首題在〈雙孔雀圖〉上面的七絕詩，因為這幅畫廣為人知，所以影響也大：

孔雀名花兩竹屏，竹梢強半墨生成；
如何了得論三耳，恰似逢春坐二更。

就一般而言，人們認為這是八大山人戰鬥性最強的一幅作品。而據專家們的考証，這首詩是諷刺清初江西巡撫宋犖的。在宋犖的文集中曾經提到，宋犖恰巧養了兩隻雛孔雀；「三耳」，古時謂「臧有三耳」，「臧」，即奴僕，比喻他在正常的兩個耳朵之外，還要有唯主人之命是從的第三只耳朵。典出自《孔叢子》。像這類的詩，可能都要算是他詩中晦澀難明的一種。

即使從「禪詩」的角度來看，八大的詩中也頗有些寒山、拾得、王梵志的味道，是有其幽深的寓意，或夾帶著遊戲的怪趣。而破譯這些怪僻的意象，對於我們加深理解八大畫中的意象及其創作心理，是極為有用的。他的〈題竹石孤鳥圖〉一詩，就禪意十足：

朝來暑氣清，疏雨過檐楹。
勁竹倚斜處，山禽一兩聲。
閑情聊自適，幽事與誰評？
几上玲瓏石，青蒲細細生。

尤其後面的「青蒲細細生」一句，與謝靈運的「池塘生春草」有異曲同工之妙！大自然的生命之偉力，在

行書卷
26.1 × 168cm

行書卷
（局部，下圖）

此略略五字當中，已將它自己的祕密透露出來了。有一首〈失題〉的詩，說明了八大山人對仙境的一種向往：

> 一衲無餘遍大千，飢飱渴飲學忘年。
> 林泉酣放總為我，岩谷深容稍悟天。
> 蝶化夢回吁幻跡，鶴鳴仙至憶前川。
> 撥開荒原培枝上，古岸新紅露機先。

雖然這裡的「衲」（即和尚所穿的衣服）還是指八大山人自己，他雖然是在僧門中求解脫，而在解脫方面，可能八大山人更傾向於道家的「蝶化」——即《莊子·齊物論》中所謂「昔者莊周夢為蝴蝶，栩栩然蝴蝶也，自謂適志與，不知周也；俄然覺，則蘧蘧然周也；不知周之夢為蝴蝶與？蝴蝶之夢為周與？周與蝴蝶，則必有分矣，此之謂物化」。在他最長的一首詩〈河上花歌〉中，也充滿了這種四溢的仙氣。

從以上所錄的幾首詩來看，八大山人詩的晦澀難明，與禪家的語言大有關係。據邵長蘅《青門旅稿》中說，他有詩數卷，但是藏起來卻不讓人見：「予見山人題畫及題跋皆古雅，間雜以幽澀語不盡可解，見與澹公

南江天子𠔻
沿露而由
洪江迴仍日
南州南柏
水上小大鱅
必未知蓮
撐篙過
日往事庵
諸番會
騰緊多

行書記吳道子軸
86×112cm

數札甚有致，如晉人語也」。這的確算是八大的知音之
言。他與當時許多著名的人物，如宋犖、喻成龍等人，
都有詩會。從現存的詩來看，其詩才亦不弱。

　　八大的書法在中國書法史上是有著獨特的地位的。

　　現存最早的繪畫作品因而也是他最早的書法作品的
《傳綮寫生冊》題字（紙本，共15頁，其中繪畫12頁，題
字3頁，每頁24.5×31.5公分，台北故宮博物院藏），楷行
隸草兼備，款署「己亥十二月朔日」，為山人三十四歲所
作，亦為傳世最早作品。楷書學唐代大書家歐陽詢體。但
是顯然的，他比歐陽詢更多了幾分超脫而枯淡的意味，字
裡行間皆疏朗清奇，用筆起伏的幅度不大，在簡、直中求
微妙的變化，「盤」字忽作章草，然而卻不覺突兀，八大
早年過人的藝術才能，已在這裡略有顯示。

　　八大學書，取法頗多，如王羲之、索靖、歐陽詢、

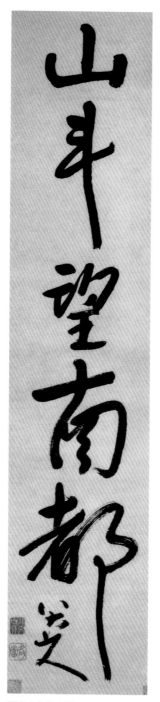

圖書山斗五言聯　161×30.8cm

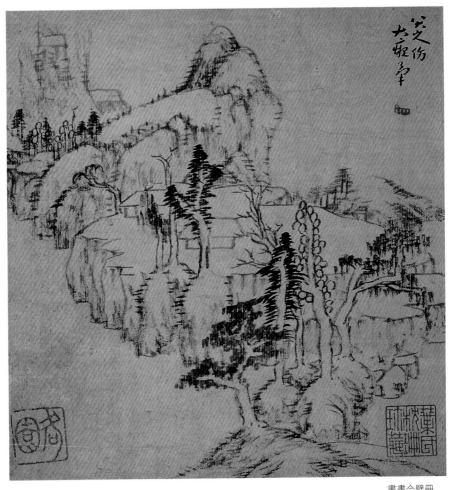

書畫合璧冊
之一　山水
29.7×28.2cm

李邕、董其昌等，但還有他下功頗多的一家，這就是黃
庭堅的書法。黃庭堅的行書，結字微方，中宮緊湊，點
畫向外開張，用筆多中鋒內含，時顫筆取勢。八大此
書，用筆與結字充分地把握了黃庭堅書法的特色，長撇
大捺，中宮緊縮，但是黃庭堅書法用筆中那種抖擻習氣
在這件作品中卻不見了，作品用筆斬截，多露圭角，在
結字上不像黃庭堅那樣取方勢，而多細長，似乎還沒有
擺脫八大山人早年學習歐陽詢書法的影響。如他所書
〈酒德頌〉（無年款，行書，紙本，26×531公分，上海博

之二　草書李白歌行期

（物館藏），款署「驢」，鈐「驢屋人屋」、「浪得名耳」二印。因此盡管這件作品沒有年款，但依據於王方宇的劃分，署「驢」款的作品，多出自於五十六歲（辛酉，1681年）至五十九歲（甲子，1684年）之間。壬戌，爲康熙二十一年（1682），八大五十七歲，字勢在黃庭堅與董其昌之間，故〈酒德頌〉亦應作於此數年間。是八大人生藝術發生轉變的重要時期。

　　一件可以斷定爲較早期作品的〈爲鏡秋書冊頁〉（無紀年，紙本，草書20行，29.6×24.7公分。無錫博物館

藏），也極有特色。此件內容爲《古詩十九首》最後一首，無年款，僅鈐「八還」朱文印。依研究者意見，八大於書畫作品上鈐「八還」一印，多見於一六八四年至一六九四年之間，故此書亦當作於此數年間。此作草法結字類祝枝山，而用筆高古如王寵，有些地方還稍稍露出他學習黃庭堅書法的痕跡。從中可以看出他的淵源之深、涉獵之廣，以及他消化融納的能力。此作可貴之處在於一筆一畫雖有歷史淵源，但同時又表現了他個人的靈性與風格。因此盡管這件作品還有許多地方顯示出他繼承前人的痕跡，然而這仍是八大書法中動人的一件。

　　八大書法，以簡潔著稱，用筆令人生「如箸畫灰」之想。甚至他的書法結構，也是一種前所未有的圓轉回旋。在中國書法史上，也許找不到像他這樣大膽決絕的處理，因此盡管我們看不到他寄寓在書作當中強烈的表現意識或情緒，然而我們仍然可以說，我們所看到的乃是八大在書法創作上強烈的表現意識和毫無顧忌的創造意識。作爲一種創作範型，他的書法可能不居於「正統」，然而卻因其深厚的文化內涵而在歷史上站穩了腳跟。

　　在八大山人的書法作品，臨〈蘭亭序〉或以〈蘭亭序〉爲內容的書作佔有相當大的比重。而無論是內容還是筆法，都與王羲之的〈蘭亭序〉迥異，也許在他的作品中找不到王羲之式的瀟灑風流，然而他的高古奇崛，卻也爲帖學一派另開了法門。從用筆和結構的角度來說，或許是他的畫法滲入了書法，並在極大程度上造就了他的書境。僑居海外的凌雲超在《中國書法三千年》中，說八大山人是「以畫爲書」，在其溫和的、不躁不急地徐徐落筆之下，不加頓挫，直如寫篆書，隨手腕之轉畫，任心意之成態，從而寫出了山人自己的書格，此言不謬。

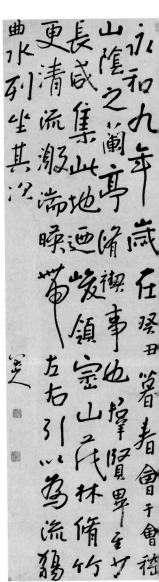

行書《臨河敍》軸
紙本
174.5x52.3cm

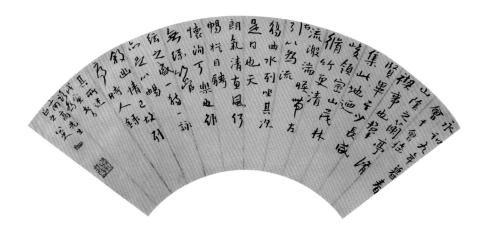

臨河集敍扇頁
1698年
32×70.4cm

　　八大曾在一幅臨〈蘭亭序〉的作品上有這樣的題
識：「晉人之書遠，宋人之書率，唐人之書潤，是作兼
之。」從中可見他的審美追求。如虛白齋所藏〈行書臨
蘭亭序〉，起筆「永和」二字，還依稀有王羲之原作的影
像，但從「九年」以下，八大便自出胸臆，借王羲之之
文，抒自我之情。和〈蘭亭序〉對照，我們可以看出八
大書法的側重點在於：在平整中出以奇逸，在融和中滲
透激越。他用筆化方為圓，精神內斂，然而結字卻散朗
多姿，疏密合度，方正之中有瀟洒，工整之外見飄逸，
深得魏晉人的古樸剛健。

　　南京市文物商店藏〈行書臨蘭亭序〉（自署書於「丙
子小春日」，即1696年），盡管八大山人有多幅〈行書臨蘭
亭序〉，但仔細比較，每一幅都有微妙的變化，此幅亦
然：變化甚小的線條以及變化甚大的結體，形成了夭矯多
姿的章法，有時他的結字會取繪畫的構圖方式，如年、
峻、帶、觴、次、竹管、已改列序、臨等字，試圖在自己
的作品中將王羲之的優雅與自己的高古結合起來。

　　作於七十二歲時的行書臨〈蘭亭序〉（廣州美術館
藏），意臨的成份極大，不僅文句上有很大出入，許多地

方甚至改變了王羲之原作的字形，如加入了大量的草字，因此可以說，這是八大山人的再創造，八大本人的風神也躍然紙上。這說明他臨習古人絕不是依樣畫葫蘆，而是提取王羲之書法的精神之後，平添一股自然暢達之氣。楊賓《大瓢偶筆》中有這樣的話：「八大山人雖指不甚實，而鋒中肘懸，有鍾、王氣。」這種鍾、王氣不是形體方面的而是精神方面的，高古拙樸。相較而言，王羲之的書法頓筆、方筆、折筆多，而八大則提筆、圓筆、轉筆多，同時也多了幾分畫意，如「年」、「亭」、「帶」、「竹」、「序」等字，與他圓渾的畫荷的筆法極爲一致。

　　八大山人書法，還有另一淵源，那就是唐李邕的行書，現存有他臨〈麓山寺碑〉的習作。如〈錄禹王碑文〉（康熙34年書，四川省博物館藏），在很大程度上就來自於李邕〈麓山寺碑〉，結字寬博，中鋒行筆，線條飽滿，端勁厚重中偶爾加以形體上的變化，使全幅書法充滿端莊雜流麗式的美感。北京故宮博物院藏〈行書五言排律〉，從署款方式推斷，當作於七十歲中期，即一六九六至一七〇三之間，是八大山人書畫藝術高度成熟時期。全幅

行書宋璟五律詩軸
紙本
163.2×83.5cm

行書王世貞七律詩軸
紙本
200.9x76.5cm

以行楷書為主，有唐李邕式的開張寬博，偶爾在行間加入幾個草字，以增加書作的韻律感。此件作品乃八大晚年所作，氣格雄壯，線條圓潤，撇、捺、鉤的筆力都十分凝重，因而筆畫緊密嚴整，與當時的流行書風比較起來，有一種特別古樸的韻味。從另一個側面也可以看出八大的晚年，仍然精力旺盛、真力充盈。

研究中國書法史中的章草一派，八大山人的章草顯然是值得大書的一筆。這方面的代表作當推〈草書孟襄陽題鹿門山詩〉（香港虛白齋藏）。章草是隸書的迅捷化、簡省化，但在某種程度上又保留了隸書的特色，因此它是草書家族中風格最為高古的一種。此件作品枯穎澀墨，利用筆鋒與紙面的摩擦所造成的飛白效果，使這件作品增添了許多枯淡的意味。全作點畫簡約、凝重、含蓄，偶爾出現的濃墨或流利的連帶，起到了調節作品節奏的作用。由於作者的巧妙處理，此幅作品首尾相應、顧盼生姿，整體感極強，另外八大顯然有意使原來比較平扁的章草體勢拉長，使之呈現了一種新穎的視覺感受。

八大草書，渾脫流利，趣韻兼勝。在洗練的技巧之外，可以上窺到魏晉時書家的氣格，而不只囿於唐宋以下的書風之中。中國藝術中意境的豐富往往要靠削減跡象來完成的美學原則，亦在此得到了驗証（如上海博物館藏〈行書題畫五絕詩〉）。

八大早年學歐陽詢、黃庭堅、董其昌，但到了晚年，除了對王羲之的書法心摹手追之外，他還提到了曾臨習過蔡邕的書法，盡管這一說法有待進一步的確証，但是他想超越唐宋以降的書家及其風格，卻是明顯可知的。他以「拙」、「雄」、「厚」代替了「秀」、「纖」、「瘦」，並且不受森嚴的法度的束縛。如〈行書唐人五言

句〉（上海博物館藏），此作極為含蓄，令人想起虞世南的楷書。所謂美學意義上的「含蓄」，是指能夠恰當地表達自己的精神境界而沒有過度的地方，這種美學特色在書法具體的體現，當是通過對用筆的控制來達到的，例如八大的用筆節奏通常起伏不大，轉折之際總是泯滅棱角等，都在這件作品中得到了鮮明的體現。

除此之外，他甚至還上追到篆書。從宋代金石學大興以來，篆、隸書重新成為書畫家研究的重心。經過元到明代中末期，這種風氣尤盛，像傅山等人，都把自己的目光放在了大小篆、隸書方面。寫篆書，要求書家具有控制筆畫粗細的運筆能力，尤其在崇尚中鋒的書法傳統中，學習篆書顯然最有益處。八大晚年書法盡量減少變化而趨於圓渾，當與他從篆書中學得的趣味不可分開。

他的《篆書冊》（行楷釋文，8開，共15頁，《峋嶁碑》一頁；石鼓文14頁，南京博物院藏）是研究明末清初書法史中篆書發展狀況的一件極好的文獻。因為《峋嶁碑》文非篆非籀，因此八大實際上是純以畫法為之，提筆而行，注意腕部的運動，以增加線條的變化，然而又惟見圓轉，幾無方折，奇詭中卻見出八大山人的高潔性情。而「石鼓文」則寫得高古散淡，與後世吳昌碩的凝重迥異。而且，從中也可以看到他對文字學方面的興趣。這是國內僅見的一件八大山人的篆書作品。

也許此時我們已經在某種程度上可以想見八大山人的書法淵源，但實際上無論是結體還是用筆，都堪稱是八大山人自己的獨創，寧練的用筆與簡省的草字增加了整幅作品的變化節奏，但最重要的一點，就是體現在八大山人作品中的脫離窠臼和所具有的天然超俗的韻致。

八大山人並不像純粹的書家那樣側重於運筆的技

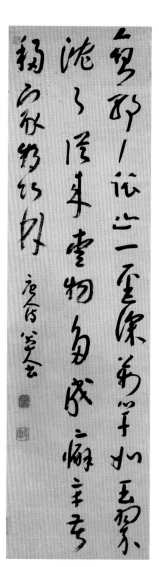

行書唐詩軸
147×40.7cm

巧、結體的講究和風格的正統性，即不在細屑之處見功夫，而是全神貫注於章法的穿插避就。他的偉大乃是在於創立了造型性極為強烈的書風。如〈題畫詩軸〉（台北故宮博物院藏），這幅作品的「黃竹園題畫」數字，便最明鮮地體現了這一點。此書當作於七十歲或稍後，字形由方折向圓轉，轉變的過程還明顯可見。

《書畫冊》（西泠印社藏）共二十開，畫十四開，書法六開，作於康熙三十三年甲戌（1694），八大山人時年六十九歲。此時正是八大山人一生中創作的高峰期，也即將進入「隨心所欲而不逾矩」的妙境。也許是因為篇幅小易於控制的原因，八大山人的這幾件作品，不像他的一些稍大或很大的作品那樣緊張因而甚至有些造作，而是以真率、自然、簡樸感動欣賞它的人們。統觀這幾件作品，用筆幾無頓挫，將一切形式上的點綴都簡化到了極點，讓我們將全部的注意力都集中到了他的形式構成和空間意味方面，並且充分地體現這幾方面的美。風格平和溫雅，鋒芒內斂，筆筆含蓄，字字精彩，是八大山人書法中的極品。

山人七十歲前作品，用筆險絕奇特；而從七十歲到八十歲之間，他的書風一變而為端莊凝練。這一書風的轉變，與他的畫作也是一致的。

八大山人的書法作品，晚年達到了巔峰。如〈致方鹿村札〉（北京故宮博物院藏）就是這樣的代表。八大此書，應屬已近八十歲或就在八十歲那一年所作，而所書內容也洋溢著一派蕭散的閑情逸致，正所謂「年高手硬、心閑意淡」之時也。唐張說曾評僧知至的書法說：「其點婉秀，毫縷畢見，如折槁荷磨文石，筋理灑颯，固非人力所至也。」高明評僧賢首說：「賢首國師〈與義

石鼓文
1694年
121.3×22.6cm

想法師帖〉，婉秀清潤，有晉人風致。蓋其智慧內明，萬法悟解，故下筆造於妙耳。」如果我們也把八大山人的書法算做禪林書法中的代表時，我們就會對這一傳統作重新的發現：這些禪僧們似乎具有一種高妙的適宜於藝術之表現的本能，他們常常可以在寥寥幾筆之中，巧妙地借助於極少的點畫就可以獲得一個強烈的大效果。一切在他們的筆下，都有一種空靈的、充滿活力的透明性。八大山人的書法，堪稱是集大成地將禪與書法的關係，以及由禪學而來的審美趣味恰當地體現在自己的作品之中，並在晚年達到了這一表現的極致。

八大山人〈行書陶淵明桃花源記〉（行草書，紙本，款書「丙子夏六月既望」），作於七十一歲，用筆圓熟，是八大晚年書法作品中的一件精心之作。八大晚年的書法，擺脫了早年的種種奔放恣肆，一變而為單純內斂，禿鋒枯穎中，表現著他高潔的性情，是中國書法藝術中「禪意書法」的最高代表。劉熙載《藝概》卷五〈書概〉中論書曾有言：「論書者曰『蒼』、曰『雄』、曰『秀』，余謂更當益一『深』字。凡蒼而涉於老禿，雄而失於粗疏，秀而入於輕靡者，不深故也。」八大的書法，有蒼，有雄，有秀，有深。而「蒼潤」二字，足盡八大書風之變。

如他的小楷書〈般若波羅蜜多心經〉（鎮江市博物館藏），款署「乙酉夏五月既望，八大山人並書」，鈐白文「八大山人」、朱文「各園」二印，是年山人八十歲。晚年的八大，禿穎枯墨、高古簡遠的風格也被他發揮到了極致。八大於禪學深造有得，在參禪的過程中，無疑也領悟了藝術的真諦，由去智、去欲而呈現出來的虛靜、明徹之心，自然也會滲透在他的書法之中。蘇東坡所憧

憬的「發纖穠於簡古，寄至味於淡泊」，也許就是這樣的境界吧。另外由於他所書寫的是佛經題材，八大此書，也不像其他作品那樣洋洋灑灑，援筆立就，而是集中了全副的身心於筆毫之上，似乎又回到了早年書法的那種單純與天眞，蘊含著無限的生機與本質之美。

他的〈行書四箴〉（上海博物館藏），從署款方式看，八大此作當系於乙酉年（1705），即八十歲時所作。除此之外，現藏北京故宮博物院亦有一幅〈行書四箴〉，款署「乙酉之四月既望窠哥草堂書」。只是北京故宮博物院所藏者偏於行、偏於疏朗，而此作偏於草、偏於茂密。八大的繪畫，單純、簡約，然而他的這件書法，卻可以看出他生命的熱與力的洋溢的迸發，看出他博大的氣象、雄渾的節奏以及活躍的生命。他結字錯落、疏密有致，墨法也極爲講究，帶躁方潤，將濃遂枯，字與字之間距離緊密，然而行與行之間卻非常疏朗，節奏和氣勢一氣呵成，意境既蒼樸簡遠，在字畫間又散出一種咄咄逼人的沉穩大氣。從這一點來看，八大的書法，並不屬於平易一路，而是相反的，屬於深奧一路。

八大山人生命中最後的作品，有兩件：一是〈行書醉翁亭記〉（自署書於乙酉夏日）；一是行草書〈歐陽修畫錦堂記〉（款署作於乙酉年秋日，南京故宮博物院藏）。行書〈醉翁亭記〉作於「乙酉夏日」，即康熙四十四年（1705）的夏天，八大山人時年八十歲。在此前一年的一封信中，他曾對友人提到自己因年邁而患手疾不能正常作書作畫，相信此時的八大山人，雖然可以重新操筆作書作畫，但指腕已沒有以前那樣靈活了。

臨近生命末年的八大山人書法，用筆雖然趨於厚重，然而也顯得拙笨，這種笨拙並不是美學意義上的笨

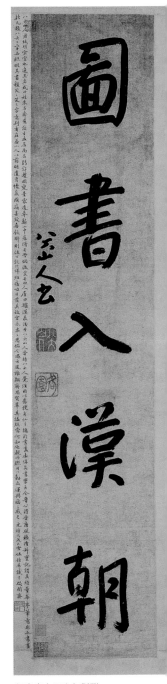

行書唐人五言句對聯
94.7x18.7cm

圖書入漢朝

八大山人

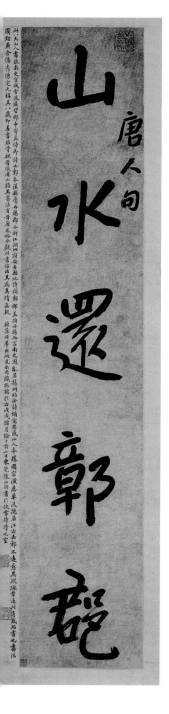

拙，而顯然是由於他已缺乏壯年時期那種統觀全局的盛氣，指腕間也不靈活，甚至字與字之間的連帶也照顧不到了。

這一年的秋天，八大山人寫了歐陽修的〈晝錦堂記〉一文。這可能是他生命中最後的一件書作了。款署「乙酉秋日」，即康熙四十四年，八大時年八十歲。就在這一年的秋天，八大山人辭世，自此之後，也再未見八大有作品傳世。在此前一年，八大曾因患手疾而不能正常創作，故無紀年作品傳世。在他給方士琯的一封信中，他這樣寫道：「雙手少蘇，廚中便爾乏粒，知己處轉撥得二金否？……凡夫只知死之易，而未知生之難也，言之可爲于邑！」看來，臨近終年的八大仍不得不靠勤奮創作來維持生計。所以僅到一七○五年的春天，就有〈芙蓉鴛鴦圖軸〉傳世，隨後，他又創作了〈醉翁吟手卷〉、〈爲繼呂書小楷「喜雨亭記扇面」〉、小楷〈般若波羅蜜多心經〉等作品問世。

在八大傳世作品中，這是風格較爲特殊的一件，同時也可見出他與明末清初書法家在觀念和風格上的完全不同。同早年作品比較，他的用筆更趨於簡潔，結字也更趨於簡潔，顯出他一貫的高潔氣息。由於他始終用藏鋒和中鋒，使力道集於筆端，因此給人以豐滿之感。整件作品是一氣寫成的，楷、行、草、章草諸體有機地結合在一起，字與字之間有少數的牽連。通觀全幅，點線離披，布局清朗，圓弧線的大量運用，使作品有極爲柔和的氣息。如果說八大是用篆書的方法寫行草書，那麼，這件作品應該是最能體現這一鮮明特色的。

在創作〈晝錦堂記〉的秋天，八大還先後創作了〈六雁圖軸〉、〈松柏同春圖軸〉、〈荷花圖軸〉。此後，

又創作了〈飛鳴食宿蘆雁圖軸〉。在八大傳世有紀年的作品中，〈書錦堂記〉似應是已到終年的八大絕筆之作。書作中已有一部分尤其是落款部分，顯然已有力不從心之處。

行書畫錦堂記
1705年
167.5×88.3cm

書耿（五言律詩軸）
127x60.9cm

總而言之，八大山人的書法，很簡單，很單純，不像石濤那樣激昂頓挫，此件卻又多了一種老辣質樸。然而這種差別恐怕還在於精神上之分：八大的線條枯淡，乃由參禪而來；石濤的線條激昂，乃由性情而來。如〈草書尺牘〉是他傳世作品中風格較爲生澀的一種。從某些線條的書寫上，可以看到八大所使用的是一隻禿筆，因此時時有控制不住之處，相反倒獲得了一種意外的殊勝效果。在這件行草作品中，八大山人還滲入了隸書、楷書的筆法，因此而顯得高古、簡靜，奇古跌宕間，仿佛筆筆都體現了八大山人那高潔的性情之美。

八大山人留下的書法作品，幾乎全是「藝用」型的而非「實用」型的。也就是說，八大山人的總的趨勢，是將實用的、功利的、目的性的從書法表現當中排除出去了。他總是喜歡將線條也處理爲最抽象、最誇張的地步，只剩下一個審美的基本圖式：這是個塊然無名的構成物——錯綜複雜的線條被一種審美的眼光組合到一塊，讓鑒賞者們去體驗它們至深的、至遠的純粹意味。如果它是歡喜，如果它是悲愴，如果它是寧和，如果它是激烈，總之如果它只要是什麼，那它就擁有了一種形而上的光輝！

看八大山人的書法作品，最讓人感動的，是那種澄明無滯的氣息，然後是雄厚富於彈性的線條。他的字可能並不反映什麼美感，而是追求一種在拙樸中潛藏著生機的趣味，沒有任何書家的習氣和特徵。他的書法的創造意識要超過他的造型意識，因此他的書作可以放射出一種獨特的光芒來。

貫穿在八大山人書法藝術中的，是他的心態，而他卻總能將激勵的心態轉爲一種平和。

# 結語

八大山人的一生是動蕩的一生，不平靜的一生。

這一段時間的大動亂、大變革，他與其他的藝術家們經歷的似乎已經太多太多，也過於沉重。就是這種重壓，迫使他們不得不同古典的藝術傳統告別，連帶著那些藝術表現中的悲哀、喜悅、激動、狂情也告別——他們開始走向直証眞如本性的宗教境界的那種恬然的虛無性，出離煩惱，不管是喜，也不管是悲，都有，或都沒有。八大山人，也包括漸江、髡殘，他們都是在追求一

書畫冊（2開）
之二 玉簪花
29.8×34.6cm

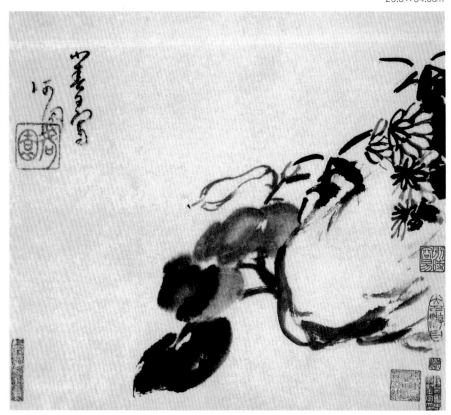

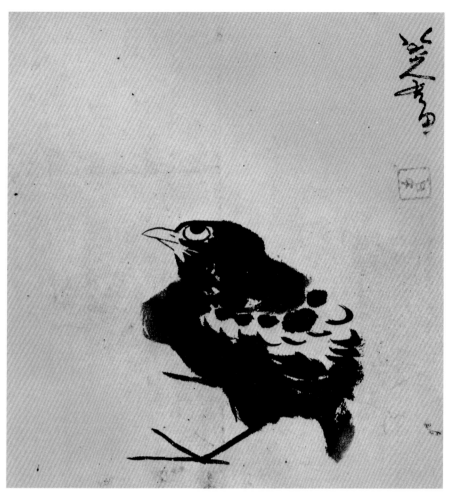

雙鳥圖冊（2開）
26×25.5cm

寂然常住的悲喜的永劫的美境了。然而，這是一個苦悶
的象徵。而這個苦悶的象徵，則是源於一個人的自由的
創造力。日本的廚川白村恰好有一本書就叫做《苦悶的
象徵》，其中他這樣論道：人們的生活愈不膚淺，愈深，
生命力也就愈旺盛，而比照著這旺盛，苦惱也不得不愈
加其烈：

在伏在心的深處的內底生活，即無意識心理的底

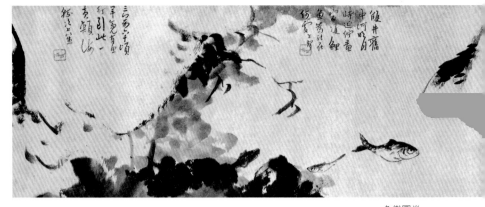

魚樂圖卷
29.2×157.5cm

裡，是蓄積著極痛烈而且深刻的許多傷害的。一面經驗
著這樣的苦悶，一面參與著悲慘的戰鬥，向人生的道路
進行的時候，我們就或呻，或叫，或怨嗟，或號泣，而
同時也常有自己陶醉在奏凱的歡樂和讚美裡的事。這發
出來的聲音，就是文藝。對於人生，有著極強的愛慕和
執著，至於雖然負了重傷，流著血，苦悶著，悲哀著，
然而放不下，忘不掉的時候，在這時候，人類所發出來
的詛咒、憤激、讚嘆、企慕、歡呼的聲音，不就是文藝
麼？

　　所以八大的荒寒、髡殘的蒼茫、漸江的孤峭和石濤
的狂放，以及他們的情緒、思想、人生乃至於哲學，都
可以在他們的藝術之中表現，而也可以在他們的藝術之
中找到。邵長蘅《青門旅稿・八大山人傳》中說八大山
人胸中有許多的「不能解」，但他總算是在藝術創作中有
了一種「可解」吧，如果除了尋求藝術的手段以象徵這
難言的苦悶，其他還有什麼別的路嗎？
　　所以面對八大山人的作品，即使是最寫實的，它的
最高的表現，也是從一個形而下的束縛中掙扎出來，而

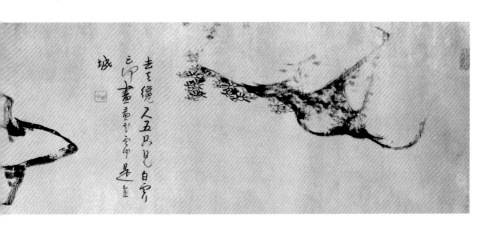

提升到形而上的境界：形式，已被心性化了——這非物性的、無形式的，可不就是心性的或精神的對等物嗎？

《个山小像》上面有八大山人自題六則，其中一則最有我所說的那種形而上的意味了：

> 咦，个有个，而立於一二三三Ｘ之間也；个無个，而超於Ｘ三三二一之外也。个山个山，形上形下，圜中一點……个山已而爲世人説法如是。

或者，尼采所說的成爲看入自己生命深處的藝術，以及藝術成爲生命的形而上活動，可以非常恰當地用來理解八大其人以及他們的繪畫藝術了。不是嗎？他們的繪畫不但不是精美的裝潢之作，而且也不是文人的那種風流品味……總之，他們的藝術形式是一個開放的形式，而不是一個封閉的形式。從美學意義上來說，開放的形式，同時也是價值意義的開放，只有把價值引進來，形式才擁有意義。

從二十世紀以來，八大山人贏得了人們的一片讚譽之聲。即使是西方學者，也對八大的書畫藝術表現出了極濃厚的興趣。

美國耶魯大學的班宗華曾經這樣指出：

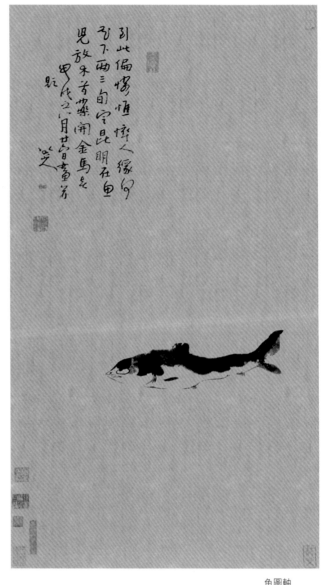

要在藝術中明顯地傳達情感的意義，就得扭曲傳統的形式和品質，得背離規範的表述，得爲了表達個人的經驗而創造新的具有個性色彩的語言。當中國的藝術家對十九到二十世紀「激進」和「革命」的法國藝術家開始有所了解時，他們不只發現，他們固有的藝術本來就很適合變革中的中國之新需求。而且還認識到，他們本來就有自己革新的藝術家，特別是八大山人這樣的藝術家。

中國的藝術家熱中起了抽象，於是就在八大筆下發現了抽象。很多傳統畫家長期回避的感情開始受到藝術家的歡迎，於是就在八大的筆下看出了感情。

的確，從八大山人的藝術誕生以來，他的藝術就不斷地受到人們的熱愛，並持續地影響著中國藝壇。

魚圖軸
1694年
77.5×44cm

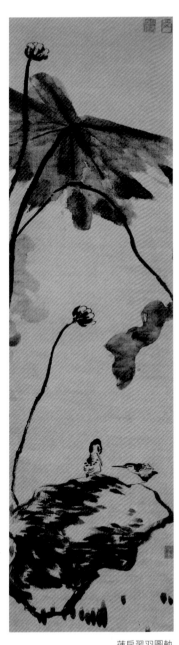

荷花蘆雁圖軸
1698年
172.7×95.3cm

蓮房翠羽圖軸
162×41.6cm

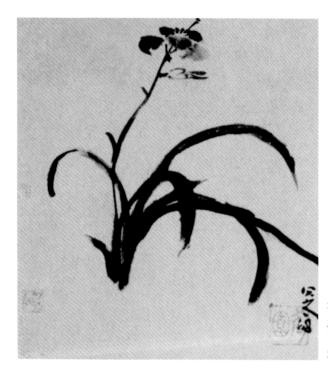

花鳥冊（12開）
之一　萱草
1699年
30.7×27.5cm

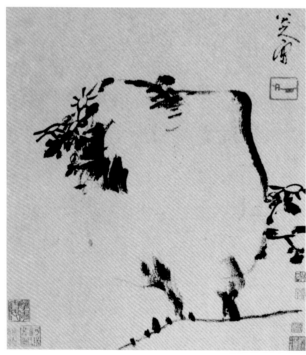

之二　岩石野菊

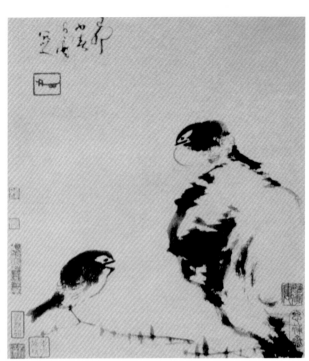

之三　雙禽

之六　蘭石

花鳥冊（12開）
之七　竹石孤鳥

之八　荷花

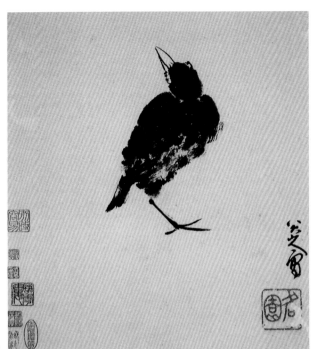

之九 鳥

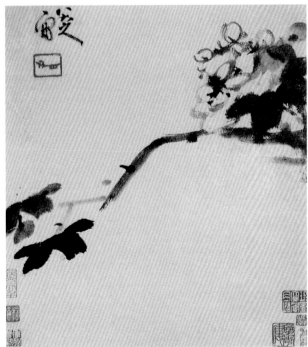

之十 野花

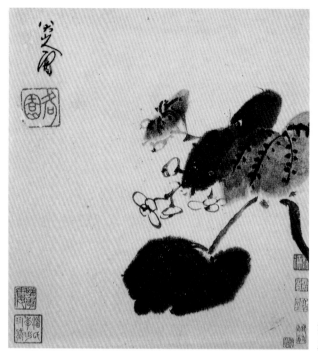

花鳥冊（12開）
之十一　秋海棠

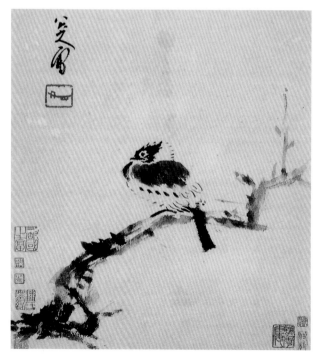

之十二　枯木孤鳥

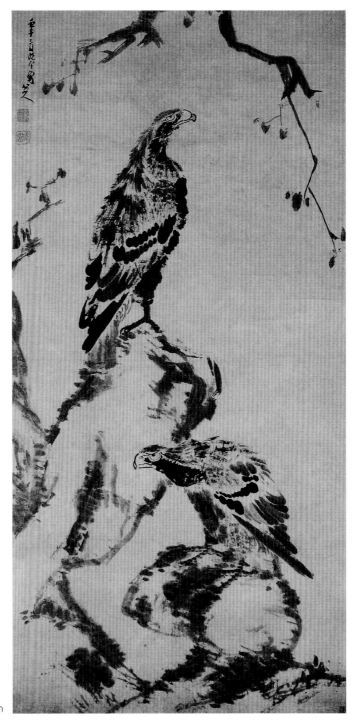

雙鷹圖軸
1702年
204×99cm

雜畫冊（12開）　之一　梅　1703年
28.8×19.8cm

之二　蘭

之三　魚

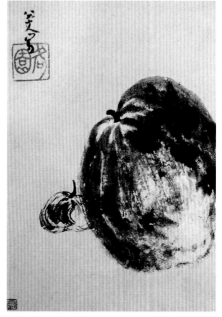

之四　瓜

橫經如氣潑叶梦
郎伯风如此月送好付
好茇珠玉裏卻紅
人待晚幸ら
花朝日譜
悟齋先生海棠诗作此
正求笑

芍藥圖軸
87.2×44.1cm

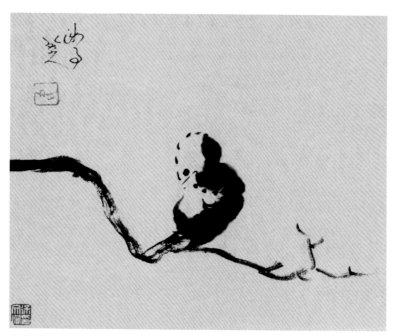

墨筆雜畫冊（8開） 之一 孤鳥 22.7×28.8cm

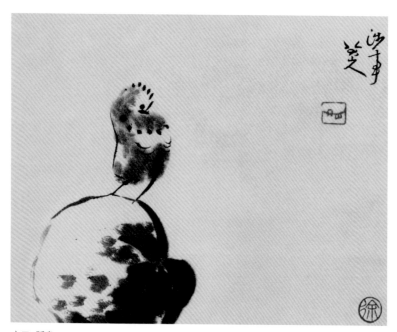

之二 孤鳥

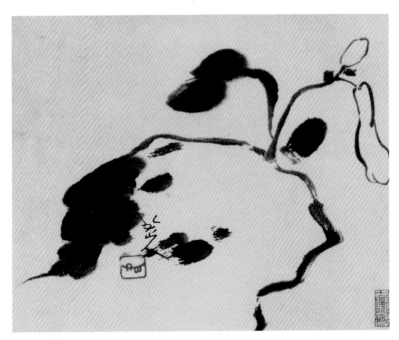

之四 玉簪花

之七 竹石

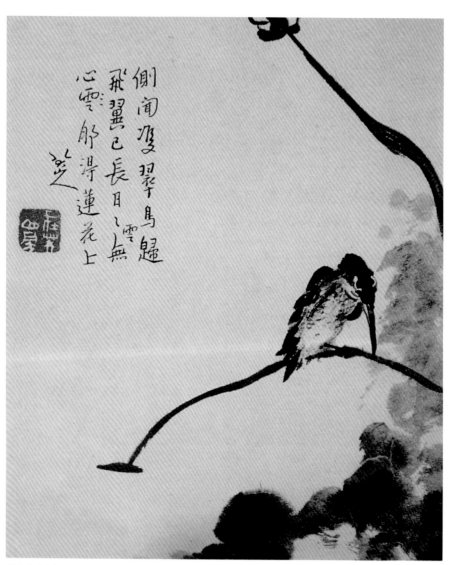

側聞雙翠鳥  
飛翼已長日　雲  
心雲那得蓮花上　無

荷花水鳥圖軸　35.5×30.1cm

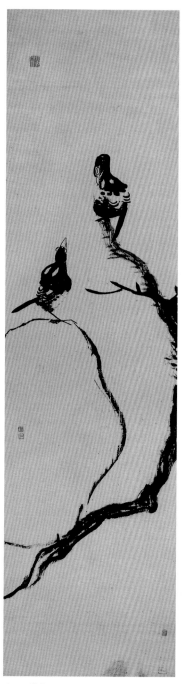

叭叭鳥圖軸　之一　鳥石　204.5×54cm
（下頁為此圖局部）

之二　雙鳥

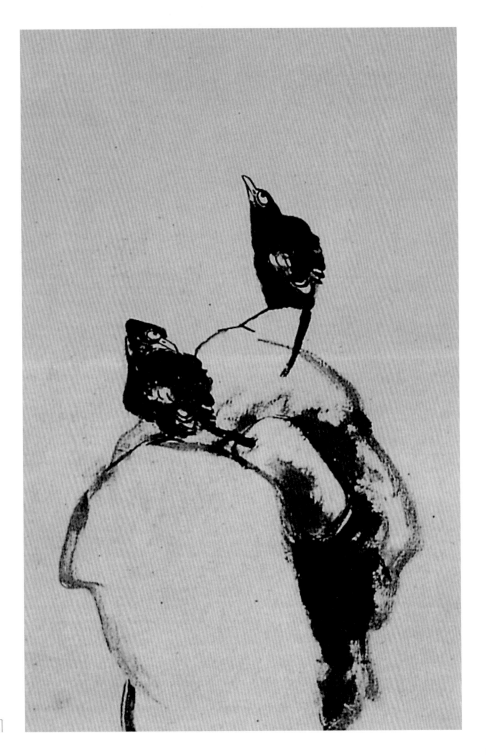

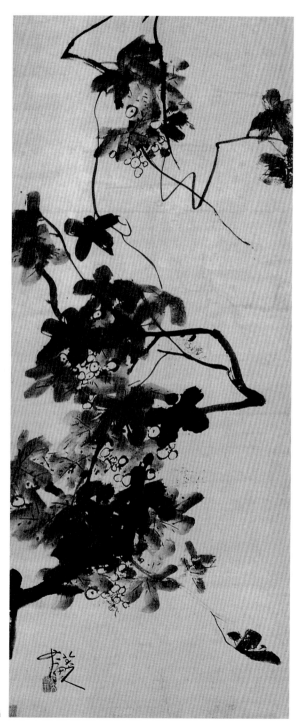

葡萄圖軸
156.3×63.2cm

晉武陵人漁忘路

儼阡陌交通雞
犬相聞其中往來
種作男女衣著悉
如外人黃髮垂髫
並怡然自樂見漁人乃
大驚問所從來具答
之便要還家設酒
殺雞作食村中聞此
人咸來問訊自云先
世避秦時亂率妻
子邑人來此絕境遂

如此太守即遣人隨
其往尋向所志遂
迷不復得路南
陽劉子驥高尚士
也聞之欣然規往
未果尋病終
問津者

丙子夏六月既望
納凉於笑山房
書

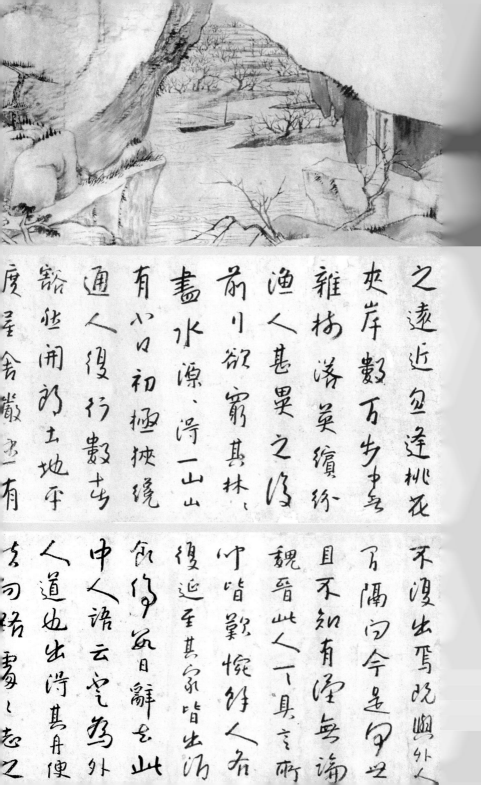

之遠近忽逢桃花
夾岸數百步中
雜樹落英繽紛
漁人甚異之復
前行欲窮其林
畫水源、浮一山山
有小口初極狹纔
通人復行數步
豁然開朗土地平
曠屋舍儼然有

不復出焉遂與外人
問今是何世乃
魏晉此人一一為具言所
中皆歎惋餘人各
復延至其家皆出酒
停數日辭去此
中人語云不足為外
人道也既出得其船便
扶向路處處志之

擊碎須彌腰，折卻楞伽尾。

渾無斧鑿痕，不是驚鬼神。

——《傳綮寫生冊·題奇石詩》

是卷盈尺四隅，屬之書畫一淡遠者，乃倪迂仿子昂為之。子昂畫山水人物竹石至佳也。昔史官彊其才以為書畫家，竟莫得其文章。文章非人間世之書畫也耶？

——《山水冊頁之六題識》

淨几明窗，焚香掩卷，每當會心處，欣然獨笑。客來相與，脫去形跡，烹苦茗、賞文章，久之，霞光零亂，月在高梧，而客在前溪矣。隨呼童閉戶，收蒲團坐片時，更覺悠然神遠。

——〈行書扇面·昭陽大梁之十月書以曾老社兄正〉

禪分南北宗，畫者東西影；說禪我弗解，學畫那得省。至哉石尊者，筆力一以聘。密室宗少文，天都廬十景。傳聞大小李，破壁走燕郢。願得詩無聲，頗覺山為靜。尊者既括目，嘉陵出俄頃。

讀書至萬卷，此心乃無惑。如行路萬里，轉見大手筆。黃公昆彌駕，茲复澂州役。一去風花飛，未少陽春雪。研之一峰硯，予為老王墨（昔者以王默畫法稱王墨）。南昌幾川樹，山谷幾族戚。高文重杞贈，嗣響二千石。

——〈題畫奉答樵谷太守之附正〉

使劍一以術，鑄刀若為筆。鈍弱楚漢水，廣漢淬爽烈。何當雜涪川，元公乃刀劃。明明水一劃，故此八升益。昔者阮神解，闇解荀濟北，雅樂既以當，推之氣與力。元公本無力，銅鐵斷空廓。

——《世說二十首詩之一》

晉人之書遠，宋人之書率，唐人之書潤，是作兼

之。

——〈書臨河序‧題識〉

　　王二畫石必手捫之，躡而以完其志。大戴畫牛必角，各尾跼而以其鬥。予與閔子鬥劣於人者也。一日出所畫以示幔亭，熊子道幔亭之山，畫若無逾天尾接筍之者，接筍天若上之，必三重楷一鐵綆，綆處俯瞰萬丈，人且劣也，必頻登而後以無懼，是鬥勝也。文字亦無懼

左圖／八大山人書法
右圖／五松山水軸
111x43.2cm

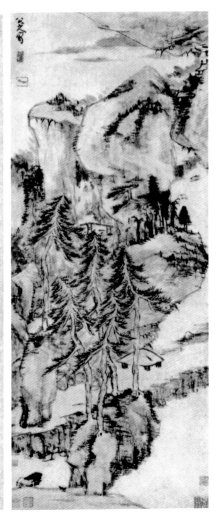

為勝，矧畫事？故予畫只曰涉事。

<div align="right">——〈魚鴨圖卷·題識之一〉</div>

畫法董北苑已，更臨北海書一段於後，以示書法兼之畫法。

<div align="right">——〈臨李北海「麓山寺碑」題識〉</div>

昔吳道元學書於張顛、賀老，不成，退，畫法益工。可知畫法兼之書法。

<div align="right">——〈山水冊之五題識〉</div>

倪迂畫禪，稱得上品上，迨至吳會，石田之仿為石田，田叔仿之為田叔，何處討倪迂耶？每見石田題畫諸詩，于倪頗傾倒，而其必不可仿者，與山人之迂一也。

<div align="right">——〈題畫山水軸〉</div>

董巨墨法，迂道人猶嫌其污，其他何以自處也？要知古人雅處，今人便以為不至。

<div align="right">——〈題山水圖軸〉</div>

畫家傳摹移寫，自謝赫始，此法遂為畫家捷徑，蓋臨摹最易，神氣難傳，師其意而不師其跡，乃真臨摹也。如巨然學北苑，元章學北苑，大痴學北苑，倪迂學北苑，一北苑耳，各各學之，而各各不相似。使俗人為之，定要筆筆與原本相同，若之何能名世也。

<div align="right">——〈仿董北苑山水〉</div>

士大夫多譏東坡用筆不合古法，蓋不知古法從何處出耳。

<div align="right">——〈為西老年翁書行書扇面〉</div>

南北宗開無法說，圖畫一向拔雲煙。如何七十年光紀，夢得蘭花淮水邊。禪與畫皆分南北，而石尊者畫蘭，則自成一家也。

<div align="right">——〈題石濤疏竹幽蘭圖〉</div>

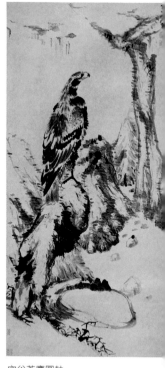

空谷蒼鷹圖軸
紙本水墨
186.6x88.5cm

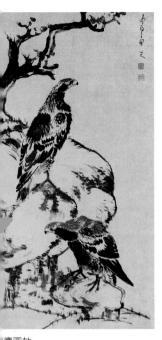

鷹圖軸
本水墨
699年
72.7x90.8cm

法法不宗而成，筆墨名家奚敢？譬彼操莽者流，自是讓國一本。去往天下河山，僅供當時遊覽。世界八萬四千，究竟瞻顧礙眼。

—〈題畫山水〉

響者約南登，往復宗公子；
荊巫水一斛，已涉圖畫裡。

—〈安晚冊之二十·山水頁題詩〉

是雀幾多年，展書三四卷。
無人道黃雀，去我不得遠。

此予水明樓上工欲輟未輟時畫，歲月既忘，一日蒼老年翁出笥中索題數首，亦是興既闌未闌時筆。語云：百巧不如一拙，此其是耶？

—〈題畫黃雀〉

遠岫近如見，千山一畫裡；
坐來石上去，乍謂壺中起。

西塞長雲尺，南湖片目斜；
漾舟人不見，臥入武陵花。

—〈題羅牧山水冊頁詩二首〉

此畫仿吳道元（玄）陰驚陽受、陽作陰報之理爲之，正在此處地。昭陽大梁之夏，八大山人畫並題。

—〈題書法山水冊〉

雜畫圖冊　畫兔
22.5x24cm

雜畫圖冊　畫魚
21x26.3cm

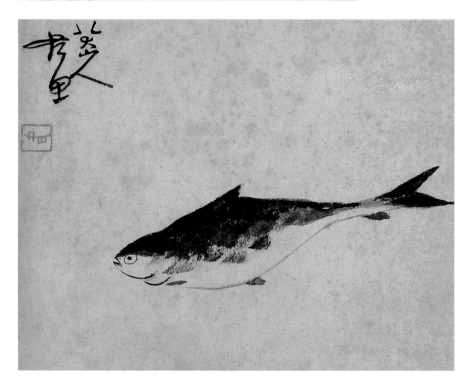

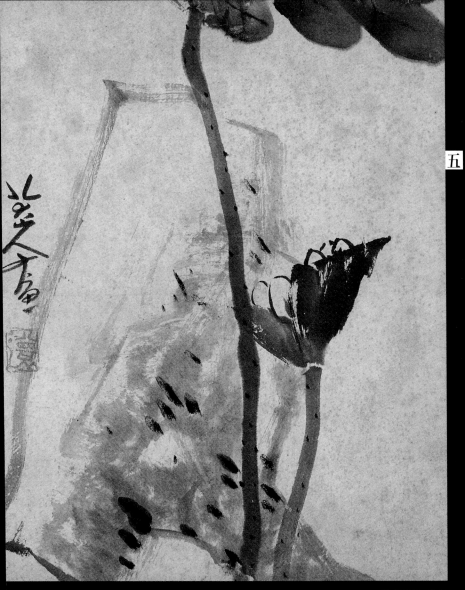

雜畫圖冊　荷石

山人工書法，行楷學大令、魯公，能自成家。狂草頗怪偉，亦喜畫水墨芭蕉、怪石花竹及蘆雁汀鳧，儵然無畫家町畦，人得之，爭藏以爲重。

——清·邵長蘅《八大山人傳》

讚曰：世多知山人，然竟無知山人者。山人胸次，汨淳鬱結，別有不能自解之故。如巨石窒泉，如濕絮之遏火，無可如何，乃忽狂忽暗，隱約玩世。而或者目之曰狂士，曰高人，淺之乎知山人也。哀哉！

——清·邵長蘅《八大山人傳》

個山綮公，……畫若詩，奇情逸韻，挺立塵表。予嘗謂：個山子每事取諸古人，而事事不爲古人所縛，海內諸鑒家亦既異喙同聲矣。

——清·饒宇樸《題个山小像軸》

山人初爲高僧……往往憤世佯狂，有仙才，隱於書畫，皆生紙淡墨，題跋多奇慧不甚可解。……又嘗戲塗斷枝、落英、瓜、豆、萊菔、水仙、花兜之類，人多不識，竟以魔視之，山人愈快。逢知己，十日五日盡其能，又絕無狂態。最佳者松、蓮、石三種，有時滿大幅止畫一石，曾過友人書室見之。又於北蘭寺壁間，見其松枝奇勁，蓮葉生動，稍覺水中月影過大，且少蓮而多石，石固佳也。熊定國先生爲我置酒招之，至東湖閑軒，笑謂之曰：「湖中新蓮與西山宅邊古松，皆吾靜觀而得其神者，願公神似之。」山人躍起，調墨良久，且旋且畫，畫及半，閣（應爲「擱」）毫審視，復畫。畫畢痛飲笑呼，自謂其能事已盡。熊君抵掌稱其果神似……觀其松頂屈蟠而禿，蕭疏數枝，翻垂如拗鐵。下有巨石不嵌空而奇怪，與北蘭寺所較勝，蓮尤勝，勝不在花，在葉，葉葉生動：有特出側見如擎蓋者，有委折如蕉

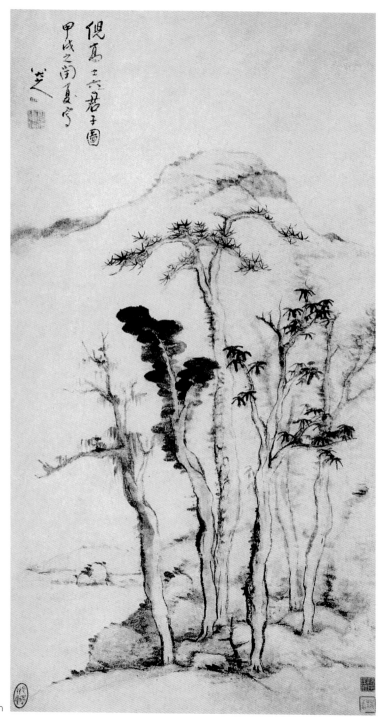

六君子圖軸
1694年
81×43.5cm

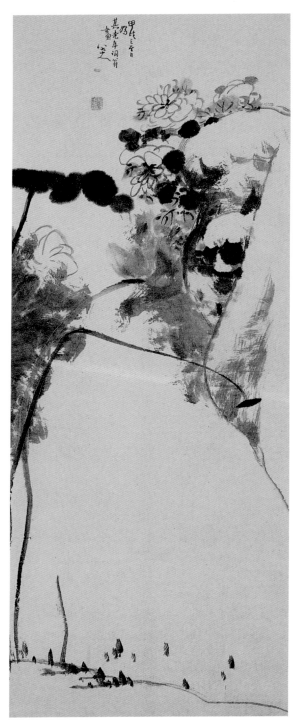

水木清華圖軸
1694年
120×50.6cm

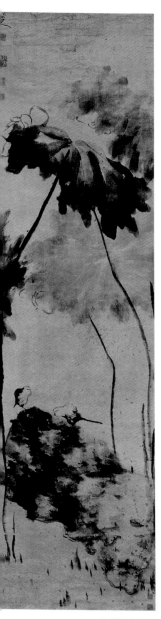

荷花雙禽圖軸
171×47cm

者，有含風一葉而正見側出各半者，有反正各全露者，在其用筆深淺皆活處辯之。又有崖畔秀削天成者，以之掩映西山東湖間，熊君稱其果神似也。山人書法尤精，少時能懸腕作米家小楷，其行草得董華亭意，今不復然。

——清·龍科寶《八大山人傳》

八大山人……性孤介，穎異絕倫。八歲即能詩，善書法，工篆刻，尤精繪畫。……山人既嗜酒，無他好，人愛其筆墨，多置酒招之。預設墨汁數升，紙若干幅於座右，醉後見之，則欣然潑墨廣幅間，或洒以敝帚，塗以敗冠，盈紙骯髒，不可以目，然後捉筆渲染，或成山林，或成丘壑，花鳥竹石，無不入妙。如愛書，則攘臂搦管，狂叫大呼，洋洋洒洒，數十幅立就。

外史氏曰：山人果顛也乎哉，何其筆墨雄豪也？余嘗閱山人詩畫，大有唐宋人氣魄。至於書法，則胎骨於晉魏矣。問其鄉人，皆曰得之醉後，嗚呼！其醉可及也，其顛不可及也。

——清·陳鼎《八大山人傳》

八大山人，有仙才，隱於書畫，題跋多奇致，不甚可解。書法有晉唐風格，畫擅山水花鳥竹木，筆情縱恣，不泥成法，而蒼勁圓晬，時有逸氣，所謂拙規矩於方圓，鄙精研於彩繪者也。襟懷浩落，慷慨嘯歌，世目以爲狂，及逢知己，十日五日盡其能，又何專也。

——清·張庚《國朝畫徵錄》

山人字雪个，江西人。或云勝國石城府王孫。名耷，嘗持八大人覺經，故名。所寫水墨天姿超邁，故能空前絕後，爲開一代生面。以余所觀隸及行草，深入漢唐之室。至寫生花鳥，點染數筆神情畢具，超出凡境，

堪稱神品。惟山水不佳，蓋山水不能脫其窠臼也。亦由
吾儒作製藝者，不得不拘於繩墨，雖天姿超邁，一出繩
墨，則不得謂之製藝者矣。夫不拘繩墨，必欲為製藝
者，亦由山人必欲作山水，徒為後人訾議者比耳。尤愛
作便面，以澹墨二團，略加嘴爪，便成二雛雞，共棲待
哺狀，真令人絕倒也。

　　　　　　　　——清・謝坤《書畫所見錄》

　　嚴滄浪論詩以禪悟為宗，詩與畫同一家法，跡象未
忘終歸下乘。余鄉八大山人作畫彼得斯旨。余與山人交
凡二十幾年，見其畫甚多。山人畫凡數變，獨其用墨之
妙則始終一致，落筆灑然，魚鳥空明，脫去水墨之積
習。往山人嘗以他故，氾濫為浮屠，逃深山中，已而出
山，數年對人不作一語，意其得於靜悟者深歟！東坡云：
「作詩必此詩，定知非詩人。」山人作畫，以畫家法繩
之，失山人矣。

　　　　　　　　——清・吳埴《題八大山人雜畫冊》

　　山人玩世不恭，畫尤奇肆。嘗有持絹求畫，山人草
書一口字大如碗，其人失色，山人忽又手掬濃墨橫抹
之，其人愈恚。徐徐用筆，點綴而去。迨懸而遠視之，
乃一巨鳥，勃勃欲飛，見者輒為驚駭。是幅亦濃墨亂
塗，幾無片斷，視者怒皆鉤距，側翅拳毛，宛如生者，
豈非神品。

　　　　　　　　——清・楊恩壽〈跋八大山人畫鷹立軸〉

　　僧雪个，南昌人。善寫意花卉，奇奇怪怪，巨幅不
過朵花片葉，善能用墨點綴。

　　　　　　　　——清・謝彬《圖繪寶鑒續纂》卷二

　　愈簡愈遠，愈淡愈真。天空鑿古，雪个精神。

　　　　　——清・何紹基題八大山人〈雙鳥圖軸〉

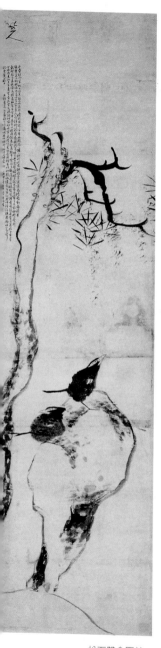

松石雙禽圖軸
179.7×45.4cm

一室寠歌處，蕭蕭滿席塵；
蓬蒿藏戶暗，詩畫入禪眞。
遺世逃名老，殘山剩水身；
青門舊業在，零落種瓜人。

————清・葉丹《過八大山人》

西江山人稱八大，往往遊戲筆墨外。
心奇跡奇放浪觀，筆歌墨舞眞三昧。
有時對客發痴癲，佯狂李酒呼青天。
須臾大醉草千紙，書法畫法前人前。
眼高百代古無比，旁人讚美公不喜。
胡然圖就持了義，抹之大笑曰小技。
四方知交皆問予，廿年蹤跡那得知。
程子抱犢向予道，雪個當年即是伊。
公皆與我同日病，剛出世時天地驚。
八大無家還是家，清湘四海空霜髦。
公時聞我客邗江，臨溪新構大滌堂。
寄來巨幅眞堪滌，炎蒸六月飛秋霜。
老人知意何堪滌，言猶在耳塵沙歷。
一念萬年鳴指間，洗空世界聽霹靂。

————清・石濤〈題八大山人大滌草堂圖〉

金枝玉葉老遺民，筆墨精研迴出塵；
興到寫花如戲影，眼空兜率是前身。
翠裙依水翳飄飄，光艷隨波豈在描；
妒煞幾班紅粉盡，凌風無故發清嬌。

————清・石濤〈題八大山人水仙圖〉

八大山人寫蘭，清湘大滌補竹，兩家筆墨源流向自

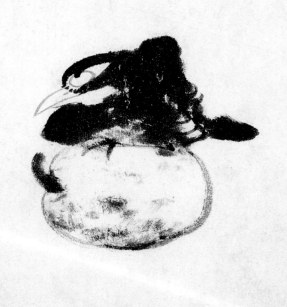

書畫合璧冊（5開）
之四　瓜鳥
24.5×22.5cm

獨川整肅。

　　　　　　——清・石濤〈與雪个合寫蘭竹〉

秋澗石頭泉韻細，曉峰煙樹乍生寒。

殘紅落葉詩中畫，得意任縱冷眼看。

　　　　　　——清・石濤〈補八大山人山水〉

國破家亡鬢總皤，一囊詩畫作頭陀。

橫塗豎抹千千幅，墨點無多淚點多。

　　　　——清・鄭板橋《題屈翁山詩札石濤、石谿、八大

山人山水小幅並白丁墨蘭共一卷》

八大名滿天下，石濤名不出吾揚州，何哉？八大純用減筆，而石濤微茸耳。

——清·鄭板橋《板橋題畫》

山人胸次高，絕人煙，故得太古歲月意，畫必少人家矣。

——清·李元度《題鄧溪少人家圖冊》

八公墨妙，今古絕倫，余求之久矣，而無其介。丁丑春，得祓齋書，傾囊中金爲潤，以宮紙卷子一冊十二，郵千里而丐焉。越一歲，戊寅之夏，始收得之。展玩之際，不識天壤間更有何樂能勝此也。

——清·黃研旅《跋八大山人山水冊》

山人畫以簡略勝。

神情畢具，超出凡境，堪稱神品。

——清·秦祖永《桐陰論畫》

八大山人雖云指不甚實，而中鋒懸肘，自有鍾王之氣。……世人惟知黃魯直學《瘞鶴銘》，不知魯直前有唐之張嘉貞，魯直後有明之八大山人也。

——清·楊賓《大瓢偶筆》

八大山人畫世多贋品，不堪入目。此幀高古超逸，無溢筆，無贗筆，方是廬山眞面目。

——清·吳昌碩〈題八大山人孤松圖軸〉

石迸竹生根，中有雪个魂。

江頭無杜甫，誰哀王孫？

八大是幀無款署，想是酬應之作。然筆力千鈞，大寶也。

——清·吳昌碩〈題八大山人竹石立軸〉

石城王孫雪个畫，下筆時嫌八極隘。

硯翻古墨春雷飛，在石幽甚姿奇怪。

蒼茫自寫興亡恨，眞跡留傳三百載。

——清·吳昌碩語，引自周士心《八大山人及其藝術》

八大山人用墨蒼潤，筆如金剛杵，神化奇變，不可仿佛。

——清·吳昌碩語，引自《八大山人及其藝術》

石濤畫與八大山人同車異轍。山人筆墨，以筆爲宗；和尚筆墨，以墨爲法。蹊徑不同，而胸襟各別。

——清·俞樾《春在堂隨筆》

八大山人清超奇逸。

——清·李瑞清〈題石濤蘭竹卷〉

草書五言聯　152.8×31cm

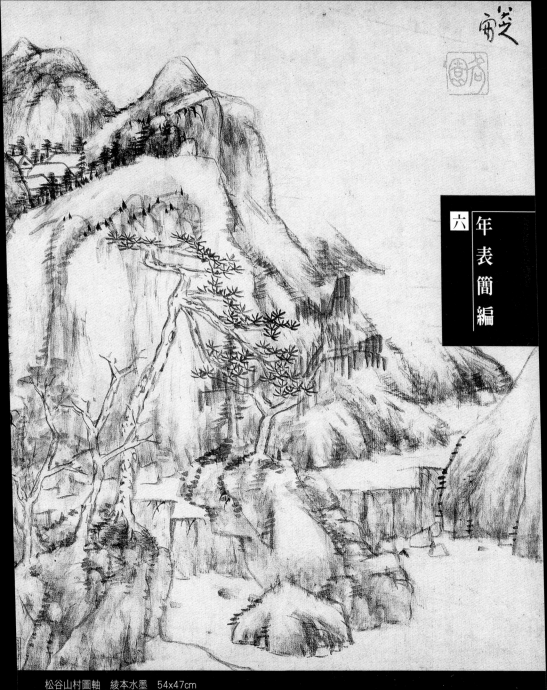

松谷山村圖軸　綾本水墨　54x47cm

1626年　（明天啓六年　丙寅）　1歲

　　生於南昌城東弋陽王府（地在章江門內、子固路北面）。爲明太祖朱元璋第十七子寧獻王朱權之後裔。本名有兩種說法：一爲朱統𨤳，一爲朱議涉。自署字號眾多，主要有：雪个、个山、人屋、驢、驢屋、刃庵、傳綮等，最後號「八大山人」。

1627年　（明天啓七年　丁卯）　2歲

　　在南昌。

　　是年八月，明熹宗殂，弟信王由檢嗣，是爲思宗莊烈皇帝，明年改元崇禎。陝西北部嚴重災荒，澄縣農民王二率數百人衝進縣城，殺死知縣，揭開明末農民大起義之序幕。

1633年　（明崇禎六年　癸酉）　8歲

　　在南昌。

　　陳鼎《八大山人傳》稱：「性孤介，穎異絕倫，八歲即能詩，善書法，工篆刻，尤精繪事。」

1636年　（明崇禎九年　丙子）　11歲

　　在南昌。

　　開始畫青綠山水，懸腕寫米家小楷（陳鼎《八大山人傳》）。

　　是年四月，金帝祭告天地，受尊號，改國號爲大清，改元崇德，追上祖宗廟謚，率遵漢制；七月，高迎祥爲陝西巡撫孫傳庭所敗，被俘磔死，部下奉李自成爲闖王。

　　是年董其昌卒（1555～1636），年八十二歲。

1640年　（明崇禎十三年　庚辰）　15歲

　　在南昌。

　　約是年，參加科舉考試，爲諸生（饒宇樸題《个山

桃實雙禽圖軸
紙本水墨
1696年
209.9x77.1cm

花卉圖冊
紙本水墨
21.4x32cm

小像》：「少爲進士業，試輒冠其儕。偶里中耆碩，莫不噪然稱之」）。

1644年 （明崇禎十七年 甲申） 19歲

在南昌。

是年，李自成進北京，文淵閣被焚；三月十九日崇禎帝自縊死；五月朔，多爾袞入北京，明亡。同日，明福王朱由崧由馬士英等擁至南京謁陵，越二日稱監國，又十一日乃即皇帝位，改明年元爲弘光，是爲安宗簡皇帝。命大學士史可法督師於揚州。九月，清世祖自沈陽入北京，十月朔，祭告天地，即皇帝位，國號「大清」，紀元順治。

1645年 （清順治二年 明安宗簡皇帝朱由崧弘光元年
　　　　明紹宗襄皇帝朱聿鍵隆武元年 乙酉） 20歲

在南昌。

清軍入南昌，棄家遁奉新山中。

1646年 （清順治三年 明隆武二年 丙戌） 21歲

仍隱伏奉新山中。

1648年 （清順治五年 明永曆二年 戊子） 23歲

在進賢。

5月，清兵圍南昌，八大山人妻子俱死，在進賢介岡遁入空門，剃髮爲僧。以介剛燈社之弘敏頭陀爲師，遂成曹洞宗青原下三十世傳人，僧名「傳綮」，自號「雪个」（《進賢縣志》）。

1649年 （清順治六年 明永曆三年 己丑） 24歲

在進賢。

正月，清兵圍南昌經年，至是破，金聲桓投水死之。在南昌之明宗室多遭殺戮。

1653年 （清順治十年 明永曆七年 癸巳） 28歲

在奉新，迎母住新建縣四十里外之洪崖。

饒宇樸跋《个山小像》：「癸巳遂得正法於吾耕庵老人，諸方藉藉，又以爲博山有後矣。」

〔按〕耕庵老人，即弘敏（1607～1672），字穎學，爲曹洞宗第三十八代傳人，隱居於介岡燈社。

1657年　（清順治十四年　明永曆十一年　丁酉）　32歲
在江西。

其師耕庵老人移席奉新縣蘆田之耕香院（南昌城西70里），八大山人（時法名傳綮，號忍庵）繼其師主席燈社。此時八大山人已成爲一位爲人所重之禪師，住山講經，從者常有百餘人。

1659年　（清順治十六年　明永曆十三年　己亥）　34歲
在南昌。

在進賢燈社松海作《寫生冊》十五頁，有題詩，贈京庵，款識分別爲：「己亥暢月廣道人題」、「灌園長老題」、「畫於燈社之松海」、「燈社釋傳綮書」以及「己亥十二月朔日」。印鈐「雪衲」、「燈社」、「刃庵」、「釋傳綮印」等。台北故宮博物院藏。

南昌劉漪岩向其索〈花封三剳圖〉，山人有詩贈之。《石渠寶笈初編》有載。

約是年，會其師於奉新。

〔按〕王方宇將八大山人三十四歲之前劃爲「傳綮期以前」；將三十四至五十五歲之間劃爲「傳綮期」，其說可從。

1660年　（清順治十七年　庚子）　35歲
在南昌。

山人結束潛隱之生活，日後過著亦僧亦道亦儒的生活。

枯木四喜鵲圖軸
紙本淡設色
179.2x91.8cm

1661年　（清順治十八年　辛丑）　36歲

在南昌。

由僧還俗而轉道，其母由兄弟接回南昌。稍後，八大山人離洪崖回南昌探母，從此脫離洪崖，在南昌城南十五里之定山橋畔。

1662年　（清康熙元年　壬寅）　37歲

在南昌。

是年，緬甸迫於吳三桂十萬大軍的壓力，將南明永曆帝朱由榔及其家屬交吳三桂，南明徹底滅亡。

1666年　（清康熙五年　丙午）　41歲

在南昌。

十二月四日，爲橘老長兄作《寫生卷》，逐段畫枇杷、靈芝、松樹等，每段自題詩，鈐雪个等印，款「傳綮」。北京故宮博物院藏，《宋元明清書畫家年表》著錄。

1671年　（清康熙十年　辛亥）　46歲

在南昌。

臘盡，爲孟伯詞宗作《題畫詩書軸》（又名《爲孟伯書七絕》）：「青山白社夢歸時」，款始署「个山傳綮」，書仿董其昌體，王方宇、沈慧藏。

1672年　（清康熙十一年　壬子）　47歲

客新昌。

春，作〈古梅圖軸〉，有題畫詩三首，款署「驢屋驢」、「驢」。

識裘璉（？～1715）於奉新，贈「个也逃禪者」等詩，八大山人由僧還俗，似由裘起。

八大山人師耕安老人約卒於是年或稍後，八大山人離奉新訪裘璉於新昌（今宜丰），裘之岳父胡亦堂時

爲縣令。

1673年 （清康熙十二年　癸丑）　48歲

與裘璉在新昌，裘璉賦〈留雪公結廬新昌〉詩一首。

秋，從新昌返奉新。

作《花鳥冊》十頁，紀年書天干「癸」。日本金岡西三藏。

1674年 （清康熙十三年　甲寅）　49歲

在奉新。

五月初七即蒲節後二日，黃安平爲八大山人寫像。

八大山人自題《个山小像》，所鈐印章有「西江弋陽王孫」等，南昌八大山人書畫陳列館藏。

1676年 （清康熙十五年　丙辰）　51歲

在奉新。

題夏雯爲林大文作〈看竹圖〉。

秋，裘璉作〈寄个山綮二首索畫〉（《橫山初集》）。

1677年 （清康熙十六年　丁巳）　52歲

秋，離奉新返進賢縣。八大山人訪老友於介剛燈社，攜〈个山小像〉求同門僧友饒宇樸題跋其上。

告饒宇樸曰：「兄此後直以貫休、齊己目我矣。」

八大山人似已擬棄寺院生活而雲遊四方，遂自進賢下遊臨川，時胡亦堂任江西臨川縣令。下半年又返奉新。

重九後五日，雨窗作《梅花冊》八幅，每頁均署「个山」，分鈐「釋傳綮印」、「耕香」，並於書畫作品上啓用「掣顛」一印。

1678年 （清康熙十七年　戊午）　53歲

四月，八大山人與饒宇樸結伴同訪臨川。

鹿圖軸
紙本水墨
1698年
170.4x88.4cm

中秋，行書再題〈个山小像〉：「沒毛驢，初生兔
……」後二日又題，先後凡六題。又有饒宇樸、彭
文亮等三跋。

1679年 （清康熙十八年 己未） 54歲

在臨川。

胡亦堂夢川亭成，有〈中秋同諸子看月亭上〉五律
一首，詩末注：「時劉子仲嘉、上人雪个在座」，八
大山人亦有詩（《臨川縣志》）。

〔按〕《虞初新志》中陳鼎《八大山人傳》載：
「予聞山人在江右，往往爲武人招入室中作畫，或二
三日不放歸，山人輒遺矢堂中，武人不能耐，縱之
歸。」疑在此項。

1680年 （清康熙十九年 庚申） 55歲

自臨川返南昌。

八大山人忽發狂失態，大哭大笑不止，裂其浮屠服
而焚之，尋途返鄉至南昌，佯狂市肆間，及至其侄
某識之，方留止其家。此後，不再用「傳綮」一
名。依此推之，似已還俗。是年起，書畫印題再也
沒有用過釋名「傳綮」。

1681年 （清康熙二十年 辛酉） 56歲

在南昌。

五月，作〈繩金塔遠眺圖軸〉，始署「驢」款，行書
題「梅雨打繩金」詩，鈐朱文「驢」印和「口如扁
擔」（《八大山人書畫集》第一集）。

〔按〕王方宇將八大山人五十五歲以後至六十
五歲的一段時期劃爲「个山」、「驢」期。

1682年 （清康熙二十一年 壬戌） 57歲

在南昌。

正月，書〈瓷頌〉六首（拓本），《八大山人書畫集》第五集影印。

小春日，作〈古梅圖軸〉並題詩在首。始署「驢屋驢」、「夫婿殊驢」款，鈐「驢」印。北京故宮博物院藏。

〔按〕此軸爲署「驢」款紀年，只寫天干而不寫地支的最早作品。

1683年 （清康熙二十二年　癸亥） 58歲

在南昌。

正月，冊頁對題，行書「點筆蝦蟆屯」詩，款署「个山」。新加坡陳希文藏。

五月初四日，作〈牡丹圖軸〉，始鈐「驢屋人屋」一印，《大風堂書畫錄》著錄。

閏六月，書閏爾梅《愛梅述》，拓本，啓功藏。

八月十五日至十月，作《花鳥冊》，有題詩七首；又作《花鳥冊》，有題詩九首。美國普林斯頓大學美術館藏。

1684年 （清康熙二十三年　甲子） 59歲

在南昌。

正月十二日，作《花鳥對題冊》，開始左書右畫之布局格式，原冊共十二頁，現存九頁，詩九首。始用「八大山人」一號。新加坡古今畫廊藏。

一陽日（十一月十六日），作《花竹雞貓冊》六頁，每頁均署款「八大山人」。北京故宮博物院藏。

此冊爲八大山人棄僧還俗後用此號題寫書畫之最早作品。

1685年 （清康熙二十四年　乙丑） 60歲

在南昌。

松鹿圖軸
紙本水墨
1701年
181.6x96cm

夏，行書「吾齋之中」四言眞率銘，見王方宇《八大山人的書法》。

據《青雲譜志》載，八大山人在青雲譜道院過花甲華誕，爲栗亦社書便面。附識云：「四明方庵林兆叔甲寅仲夏豫章雜感八首，書之屋壁，乙丑抄似。」款署「八大山人」及始鈐「八大山人」無框屐形印。八大山人之「八」字作「㇏ ㇄」，《八大山人書畫扇集》影印。

八大山人此時所作詩，反清情緒頗明顯。

1686年（清康熙二十五年　丙寅）　61歲

在南昌。

立秋，作行書《蘆鴻詩冊》三十八頁，共一五〇餘行。北京故宮博物院藏。

爲澹雪和尚作〈芝蘭清供圖〉，始鈐白文橫長圓印「八大山人」（見王方宇《八大山人作品的分期問題》所著錄）。

1687年　（清康熙二十六年　丁卯）　62歲

在南昌。

孟夏，作〈雙鳥圖軸〉，款署：「丁卯孟夏涉事，八大山人畫。」始鈐朱文方印「眞賞」、白文方印「个相如吃」。天津藝術博物館藏。

1688年　（清康熙二十七年　戊辰）　63歲

在南昌。

天中節，作〈花卉卷〉，《古緣萃錄》著錄。

十二月作《雜畫冊》十二頁。

作《雜畫冊》十六頁，《夢園書畫錄》著錄。

1689年　（清康熙二十八年　己巳）　64歲

在南昌。

閏三月，作〈睡鴨圖軸〉，開始出現以鴨為畫題的作品。

六月，草書題冊頁〈鯰魚〉「細雨濛濛黃竹村」。

七月二十五日，畫〈蓮蓬圖〉並草書題「蓮蓬」、「一見蓮子心」詩。

閏八月十五夜，作〈秋供圖〉並草書題「眼光餅子一面」詩。美國哈佛大學福格美術館藏。

六月至十月，作《竹荷魚詩畫冊》四頁，有題詩，加拿大佚名藏。

秋，作〈畫錦堂記〉行書軸，始鈐白文方印「可得神仙」、朱文方印「何園」。南京博物院藏。

九月初九，作水墨長卷〈魚鴨圖卷〉，上海博物館藏。

十一月，作〈歲寒三友圖〉，草書長跋及詩。（見《泰山殘石樓藏畫》及日本《支那南畫大成》）

雪春，〈題倪雪舫作野雀圖〉，題「兜搊疊雀禪枝暮，傍若人來少竹籠」，始鈐朱文「八大山人」方印。《八大山人書畫集》第一集影印。

1690年　（清康熙二十九年　庚午）　65歲

在南昌。

邵長蘅將東歸，得澹雪和尚引見，見八大山人於北蘭寺，夜宿寺中，為作《八大山人傳》甚詳。

春，作〈孔雀圖軸〉。劉海粟藏。

重九，草書題〈鵰雞圖〉。冊頁對題，草書「夢嵐龍與虎」、「黃花經九秋」、「朝上青叢台」、「交河上南舟」、「西塞一帆頃」、「虎豹不足數」詩六首。

十二月二十一日夜，作〈奉答會吟諸子兼呈靜山明多書正仙洲先生年翁詩〉行書軸。上海博物館藏。

山水花卉圖冊
紙本水墨
27.6x23.2cm

作《致東老書札》，卻知縣索四條屏畫。《八大山人及其藝術》著錄。

是年起，以八哥爲母題的驟增。

1691年 （清康熙三十年　辛未） 66歲

在南昌。

春，作《雜畫冊》九頁（畫八，書一）。首頁自題「涉事」大字，北京榮寶齋藏。此後八大題「涉事」字頗多。

夏五月作〈游魚〉立軸，有題詩，《八大山人年譜簡稿》著錄。

秋，作〈陶廣文湖口兼致詰士年翁四韻〉，並書刻石收入叢帖中。《八大山人年譜簡稿》著錄。

十月既望，作〈荷塘禽鳥圖〉，有詩記之。《八大山人年譜簡稿》著錄。

十二月，作〈貓石圖軸〉，上海博物館藏。

冬，作七絕〈辛未冬管城王明府以望七之年訪予同庚爲題〉。王明府，待考。《八大山人及其藝術》著錄。

1692年 （清康熙三十一年　壬申） 67歲

在南昌。

二月既望作〈湖石翠禽圖軸〉、〈立石雙禽圖軸〉。《八大山人書畫集》第一集、第二集影印。

五月，作《花果草蟲冊》十六頁。《八大山人作品的分期問題》著錄。

五月二十七日，題《八大人覺經》後：「經者徑也，何處現此《八大人覺經》？山人陶八，八遇之…已。」上海博物館藏。

七月既望，作〈鷗茲圖軸〉。

山水花卉圖冊
紙本水墨
27.6x23.2cm

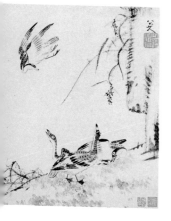

八月既望，楷書臨褚遂良〈聖教序〉冊頁，見《國華》第724號。

作《行書千字帖》，北京榮寶齋藏；作《臨董其昌撫古冊》，王方宇藏；作絹本水墨《花卉》條屏。上海博物館藏。

1693年　〔清康熙三十二年　癸酉〕68歲

在南昌。

正月人日，楷書〈黃庭經〉。《八大山人年譜簡稿》著錄。

春，作〈魚鳥圖〉，橫幅，有長題。上海博物館藏。

三月二十六日，書〈邵陵七夕詩〉。《八大山人書畫集》第一集影印。

五月，為舜老年詞翁作《書畫合冊》十六冊（書九頁，畫七頁）。

五月二十日，臨王羲之〈臨河序〉並作記。

五月二十一日，楷書臨褚遂良〈聖教序〉，冊頁。上海博物館藏。

夏，作《書法山水冊》八頁，款署「昭陽大梁之夏」，《八大山人山水畫冊》影印。

六月，作《山水冊》八開，以示書法兼之畫法；六月既望，行書臨李北海書。

十月，行書為曾老社兄書「淨几明窗」四言銘便面。《八大山人書畫集》第二集影印。

冬，為得中社兄書〈草書四言橫披〉，首句「時惕乾稱」，始鈐白文方印「在芙山房」。江西省博物館藏。

〔按〕從是年起，八大書法作品驟增。

1694年　〔清康熙三十三年　甲戌〕69歲

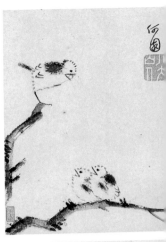

山水花卉圖冊
紙本水墨
每開27.6x23.2cm

行楷書軸
紙本
1692年
151.5x57.5cm

在南昌。

五月二十九日,爲退翁作《雜畫冊》即「安晚冊」二十二頁,行書《安晚冊》迎首及跋:「甲戌夏五月六日以至既望爲退翁先生抹此十六幅笥中,翊日示之,已被人竊去荷花一幅。」退翁,姓李,名洪儲,字繼起,揚州興化人。早歲出家,師事三峰,吳中高士徐枋嘆爲真以忠孝作佛事者。日本泉屋博物館藏。

花朝,臨〈禹王碑文〉篆書,楷書釋文。南京博物院藏。

夏,作〈雙鳥圖軸〉,草書題「西洲春薄醉」詩。浙江省博物館藏。

閏五月既望,於朱厚煜之敬業堂爲作《雜畫冊》八頁,有題詩,直幅。上海博物館藏。

閏五月既望,作〈魚鳥壽石圖〉。《八大山人書畫集》第一集影印。

六月既望,在卿雲庵作〈游魚圖軸〉並題詩;作山水畫。中國歷史博物館藏。

處暑,爲淦龜詞年兄書〈蘭亭序〉一節。《八大山人年譜簡稿》著錄。

八月二十六日,作〈墨魚圖軸〉,並題詩。《八大山人書畫集》第二集影印。

花朝,作《篆書冊》三頁。南京博物院藏。

作〈題畫便面〉,《八大山人的書法影印》。

作《山水花鳥冊》二十幅,《八大山人書畫集》第一集影印。

作《花鳥冊》十六頁。《八大山人年譜簡稿》著錄。

是年冬，書畫作品上署款八大山人之「八」，始作「ㄴㄱ」。

是年，與石濤合作〈松菊石卷〉。

1695年 （清康熙三十四年　乙亥）　70歲

在南昌。

八月二十一日，爲名珍年兄作〈山水橫幅〉並題詩二首。《藝林月刊》影印。

重陽日，作《雜花冊》十二頁，款署「旃蒙大淵所之重陽寫一十二幅」。蘇州博物館藏。

小春，作〈荔枝圖軸〉，草書題「老夫批點南荒筆」詩。

冬，作便面〈魚〉，行書題「到此偏憐憔悴人」詩，王方宇、沈慧藏。

　〔按〕從是年起，八大山人名號署款由「ㄴㄱ」形轉化定型爲「八」，「寫」取代「畫」，一直到一七○五年，題畫一直延用「八大山人寫」這一方式。

1696年 （清康熙三十五年　丙子）　71歲

春二月二十六日，爲□□（剜去）年兄書〈桃花源記〉，石濤爲之配桃花源圖，橫卷，《八大山人書畫集》第一集影印。

四月七日，爲寶崖行書「塊石此由拳」冊頁。王方宇、沈慧藏。

五月十六日，草書《千字文》冊頁。

秋盡，作〈魚石圖軸〉，題「朝發崑崙墟」詩一首。上海博物館藏。

1697年 （清康熙三十六年　丁丑）　72歲

在南昌。

三月十九日，作《山水冊》十二幅（山水11幅，題畫

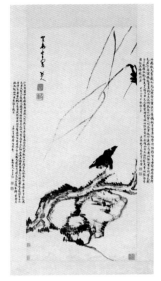

楊柳浴禽圖軸
紙本水墨
1703年
119x58.4cm

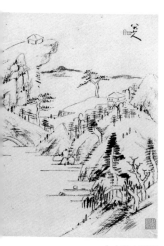

山水花卉圖冊
紙本水墨
27.6x23.2cm

詩1幅），詩云：「郭家皴法雲頭小，董老麻皮樹上多。想見時人解圖畫，一峰還寫宋山河。」末署一「丁」字，下作「三月十九日」花押。

五至八月，爲蕙岩作〈河上花圖卷〉，並題以長歌。天津市藝術博物館藏。

十月二十五日，於在芙山房行書《送李願歸盤谷序》冊頁。王方宇、沈慧藏。

小春，小楷書「吳縑約天風」詩冊兩頁，王方宇、沈慧藏。

爲羅牧《山水冊》題詩二首，第一首「遠岫近如見」，第二首「西塞長雲尺」。（《羅牧年譜》）

1698年 （清康熙三十七年　戊寅）　73歲

在南昌。

春日，爲南高先生臨〈臨河序〉便面。《八大山人書畫扇集》影印。

三月六日，作《仿古書畫合璧冊》十六頁，《藝苑掇英》第十七期影印。

爲石濤作《大滌草堂圖》。石濤在夏五月有長詩跋之。

六月，王源訪八大山人於南昌，有云：「果然高人也。其翰藝大非時俗比。但亦貧，以書畫爲生活，不得不與當官者交往」。

作《書畫冊》十六頁，《澄懷堂書畫目錄》著錄。

小春，行楷書〈聖母帖〉釋文，手卷，王方宇、沈慧藏。

作〈魚樂圖卷〉，自題詩三首，《藝苑掇英》第十七期影印。

1699年 （清康熙三十八年　己卯）　74歲

在南昌。

日本八幡關太郎《支那畫人研究》中曾以爲是年八大山人與石濤會於大滌草堂中，此說無據。

五月初五日，作〈艾虎圖〉，草書題字，王方宇、沈慧藏。

七月，爲聚升先生作《書畫合冊》，其中有臨〈臨河序〉一篇，題云：「己卯秋七月，聚升先生以此冊索畫，偶爲臨此。」又，聚升於冊後跋云：「己卯秋，遇八大山人於南浦旅次，掀髯傾倒，情如舊契，更舉古德言句，皆急切爲人。已而爲予作畫，多嘖嘖自賞，謂紅粉寶刀未嘗輕授，愧余不敏，傾蓋邀書，豈鳳緣之有在耶？遂志於書札之末。省齋主人書。」上海博物館藏。

七月，爲省齋臨〈臨河序〉，見《朱耷書畫合冊》編號五。

閏七月六日，作復省齋草書書箋。上海博物館藏。

八月既望，作《蘭亭詩畫冊》，詩、畫各六頁共十二幅。識云：「此冊爲年道翁屬書畫近四載，漫臨〈蘭亭〉一卷並小作六首呈正。」《八大山人書畫集》第二集影印。

小春，爲敘老年翁寫〈山村暮靄圖軸〉，始鈐朱文方印「何園」。上海博物館藏。

小雪，冊頁對題，隸書「六華時寫黃花鞠」詩；冊頁對題，行書「棠墅人家自琢琴」詩。

冊頁臨〈興福寺半截碑〉。王方宇、沈慧藏。

作《花鳥冊》十頁，自對題，二十開。

是年書畫作品甚多。

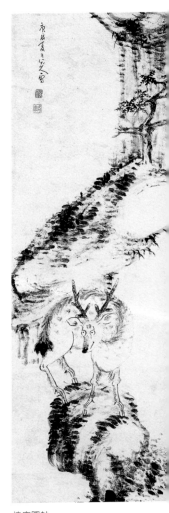

椿鹿圖軸
紙本水墨
1700年
200.6x76.7cm

1700年 （清康熙三十九年 庚辰） 75歲

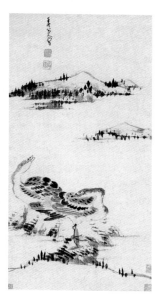

雙棲圖軸
1702年
114.7x61.4cm

在南昌。

上元日，為蒼老年翁再題上年所作《花鳥冊》，草書「是雀幾多年」詩。

三月十七日，行書〈東坡遊廬山記〉冊頁，見《大風堂名跡》第三集《花鳥山水冊》。

三月二十日，草書白居易〈北窗三友詩〉三頁。王方宇、沈慧藏。

夏日，作《花鳥山水並書冊》十頁，《八大山人書畫集》第二集影印。

至日，大字書〈臨河序〉屏六扇。見二玄社《書跡名品叢刊》及《書道名品圖錄》。

至日，作《行書冊》三頁，《八大山人畫集》影印。

是年，題石濤《寫蘭冊》中〈疏竹幽蘭圖〉云：「南北宗開無法說，畫圖一向撥雲煙。如何七十年光紀，夢得蘭花淮水邊。」

1701年 （清康熙四十年 辛巳） 76歲

在南昌。

人日，作《書畫冊》四頁，《八大山人畫集》影印。

冬，在寤歌草堂作〈山水卷〉，梁章鉅《退庵金石書畫跋》誤將「辛巳」定為崇禎十四年。

1702年 （清康熙四十一年 壬午） 77歲

在南昌。

人日，於寤歌草堂作《山水冊》四頁。

一月，作《書畫合冊》十二頁，畫臨黃公望、米芾等，書臨索靖〈月儀帖〉。題云：「此晉司馬索靖〈月儀〉書法，〈月儀〉頗似漢張芝書，未識張芝更學於何人，而章帝故好之以傳於世，乃得此也。壬千一月既望，八大山人記」，鈐「拾得」印。上海博

物館藏。

四月既望，書〈東坡漁父歌〉，《壯陶閣帖》影印。

五月初五日（天中節），爲文玉年道兄書便面，草書臨《藝韞多材帖》，顧洛阜藏。

秋，作《臨平原草書冊》九頁。《愛日吟廬書畫錄》著錄。

中秋，爲鳴老道兄榮壽書便面，行書「紫鳳眞人府」詩。《八大山人書畫集》第二集影印。

至日，臨〈藝韞多材帖軸〉、臨〈古帖字軸〉，《名畫集成》第一卷影印。

在寤歌草堂作《墨山水冊》十頁。

一陽日，作〈行書五言詩軸〉，八大山人紀念館藏。

一陽日，作〈仿古人各體書法〉十六頁，翁萬戈藏。

是年，八大與羅牧等人在南昌組織「東湖書畫會」，共十二人，除八大、羅牧外，尚有徐煌、熊秉哲、彭士謨、閔應銓等。（《羅牧年譜》）

1703年 （清康熙四十二年 癸未） 78歲

在南昌。

禊日，爲漢老同學作〈仿董巨山水軸〉。題：「董巨墨法，迂道人猶嫌其污……」《八大山人眞跡》影印。

小春日，於寤歌草堂書〈北窗三友詩軸〉。《八大山人書畫集》第一集影印。

1704年 （清康熙四十三年 甲申） 79歲

在南昌。

是年，因年邁手疾，不能正常創作，故爾是年似無作品傳世。此時，致書方鹿村：「雙手少蘇，廚中便爾乏粒，知己處轉挼得二金否……」

1705年 （清康熙四十四年 乙酉） 80歲

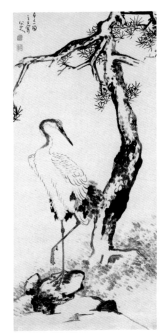

松鶴圖軸
紙本水墨
1701年
182.7x85.7cm

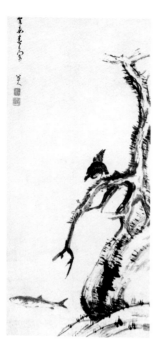

樹石八哥圖軸
紙本水墨
1703年
149.5x70cm

卒於南昌。

春，作〈山水扇面〉，題「數筆雲山賣爾痴」一首，《神州國光集》第十五集影印。

三月十九日，之禊堂草書〈醉翁吟〉手卷，日本住友寬一藏。

四月既望，作《書畫冊》十二頁，楷書「石室先生」冊頁。

四月，爲繼呂楷書〈喜雨亭〉扇面，《八大山人書畫集》第一集影印。

閏四月，作《書畫冊頁》六頁，《雙鳥冊》自題乙酉「八十老人」。上海唐雲藏。

五月既望，楷書〈般若波羅蜜多心經〉手卷，附於〈應眞渡海圖〉後。鎮江市博物館藏。《南畫大成》續集五影印。

秋，草書〈畫錦堂記〉。南京博物院藏。

花朝，爲超遠年翁作「東坡居士極不惜書……」〈行書扇面〉。八大山人紀念館藏。

作絹本《花鳥冊》十頁。上海博物館藏。

爲廷翁作「人道難訓鹿易降」〈行書橫披〉。日本佚名藏。

作〈行書四箴軸〉。北京故宮博物院藏。

八月六日，致鹿村札中有「性命正在呼吸」之語，又據李騏《虬峰文集》中〈挽八大山人〉七律，朱耷似卒於秋冬之交。葬地有二說：一是廣度庵東南隅莫家山；一是新建縣西北三十里中莊。《新建縣志》云：「山人老死，無子，唯一女，適南平汪氏。」

自是年秋後，不見八大再有作品出現。

# 附：主要傳世作品目錄

國家圖書館出版品預行編目資料

八大山人／劉墨著，--初版。--臺北市：
藝術家，2006〔民95〕
面；15×21公分──（中國名畫家全集：12）

ISBN 986-7034-03-1（平裝）
1.（清）八大山人 -- 傳記
2.（清）八大山人 -- 學術思想 -- 藝術
3.（清）八大山人 -- 作品評論

940.9872                               95005037

**中國名畫家全集〈12〉**
# 八大山人

劉墨／著

發 行 人　何政廣
主　　編　王庭玫
責任編輯　王雅玲、謝汝萱
美術編輯　陳力榆
出 版 者　藝術家出版社
　　　　　台北市重慶南路一段147號6樓
　　　　　TEL：（02）2371-9692～3
　　　　　FAX：（02）2331-7096
　　　　　郵政劃撥：0104479─8號藝術家雜誌社帳戶

總 經 銷　時報文化出版企業股份有限公司
　　　　　桃園縣龜山鄉萬壽路二段351號
　　　　　TEL：（02）2306-6842

定　　價　新臺幣480元